国家出版基金项目
NATIONAL PUBLICATION FOUNDATION

"十三五"国家重点图书出版规划项目

国家社科基金重大项目"海外藏珍稀中国民俗文献与文物资料整理、研究暨数据库建设"（项目编号：16ZDA163）阶段性成果

海外藏中国民俗文化珍稀文献

编委会

主　编

王霄冰

编　委（以姓氏笔画为序）

刁统菊　　王　京　　王加华

白瑞斯（德，Berthold Riese）　　刘宗迪

李　扬　　肖海明　　张　勃　　张士闪

张举文（美，Juwen Zhang）

松尾恒一（日，Matsuo Koichi）

周　星　　周　越（英，Adam Y. Chau）

赵彦民　　施爱东　　黄仕忠　　黄景春

梅谦立（法，Thierry Meynard）

国家社科基金青年项目"清代外销艺术品中的戏曲史料辑录与研究"（项目编号：21CZW029）阶段性成果

国家出版基金项目
NATIONAL PUBLICATION FOUNDATION

"十三五"
国家重点图书
出版规划项目

海外藏
中国民俗文化
珍稀文献

王霄冰　主编

陈雅新　朱家钰　编著

Chinese Export Paintings from
La Rochelle, France

法国拉罗谢尔藏
清代外销画

陕西师范大学出版总社

图书代号　SK22N0653

图书在版编目（CIP）数据

法国拉罗谢尔藏清代外销画 / 陈雅新，朱家钰编著 . —西安：陕西师范大学出版总社有限公司，2022.6
（海外藏中国民俗文化珍稀文献 / 王霄冰主编）
"十三五"国家重点图书出版规划项目　国家出版基金项目
ISBN 978-7-5695-2736-0

Ⅰ.①法…　Ⅱ.①陈…　②朱…　Ⅲ.①中国画—作品集—中国—清代　Ⅳ.①J222.49

中国版本图书馆 CIP 数据核字（2021）第 263516 号

法国拉罗谢尔藏清代外销画
FAGUO LALUOXIEER CANG QINGDAI WAIXIAOHUA
陈雅新　朱家钰　编著

出 版 人	刘东风	
责任编辑	杜莎莎	
责任校对	张　姣	
出版发行	陕西师范大学出版总社	
	（西安市长安南路199号　邮编　710062）	
网　　址	http://www.snupg.com	
印　　刷	陕西龙山海天艺术印务有限公司	
开　　本	787 mm×1092 mm　1/16	
印　　张	19	
插　　页	4	
字　　数	150 千	
图　　幅	106	
版　　次	2022 年 6 月第 1 版	
印　　次	2022 年 6 月第 1 次印刷	
书　　号	ISBN 978-7-5695-2736-0	
定　　价	160.00 元	

读者购书、书店添货或发现印装质量问题，请与本公司营销部联系、调换。
电话：（029）85307864　85303635　传真：（029）85303879

海外藏中国民俗文化珍稀文献

总序

◎ 王霄冰

民俗学、人类学是在西方学术背景下建立起来的现代学科，其后影响东亚，在建设文化强国的大战略之下，成为当前受到国家和社会各界广泛重视的学科。16世纪，传教士进入中国，开始关注中国的民俗文化；19世纪之后，西方的旅行家、外交官、商人、汉学家和人类学家在中国各地搜集大批民俗文物和民俗文献带回自己的国家，并以文字、图像、影音等形式对中国各地的民俗进行记录。而今，这些实物和文献资料经过岁月的沉淀，很多已成为博物馆和图书馆等公共机构的收藏品。其中，不少资料在中国本土已经散佚无存。

这些民俗文献和文物分散在全球各地，数量巨大并带有通俗性和草根性特征，其价值难以评估，且不易整理和研究，所以大部分资料迄今未能得到披露和介绍，学者难以利用。本人负责的2016年度国家社科基金重大项目"海外藏珍稀中国民俗文献与文物资料整理、研究暨数据库建设"（项目编号：16ZDA163）即旨在对海外所存的各类民俗资料进行摸底调查，建立数据库并开展相关的专题研究。目的是抢救并继承这笔流落海外的文化遗产，同时也将这部分研究资料纳入中国民俗学和人类学的学术视野。

所谓民俗文献，首先是指自身承载着民俗功能的民间文本或图像，如家谱、宝卷、善书、契约文书、账本、神明或祖公图像、民间医书、宗教文书等；其次是指记录一定区域内人们的衣食住行、生产劳动、信仰禁忌、节日和人生礼仪、口头传统等的文本、图片或影像作品，如旅行日记、风

俗纪闻、老照片、风俗画、民俗志、民族志等。民俗文物则是指反映民众日常生活文化和风俗习惯的代表性实物，如生产工具、生活器具、建筑装饰、服饰、玩具、戏曲文物、神灵雕像等。

本丛书所收录的资料，主要包括三大类：

第一类是直接来源于中国的民俗文物与文献（个别属海外对中国原始文献的翻刻本）。如元明清三代的耕织图，明清至民国时期的民间契约文书，清代不同版本的"苗图"、外销画、皮影戏唱本，以及其他民俗文物。

第二类是17—20世纪来华西方人所做的有关中国人日常生活的记录和研究，包括他们对中国古代典籍与官方文献中民俗相关内容的摘要和梳理。需要说明的是，由于原书出自西方人之手，他们对中国与中国文化的认识和理解难免带有自身文化特色，但这并不影响其著作作为历史资料的价值。其中包含的文化误读成分，或许正有助于我们理解中西文化早期接触中所发生的碰撞，能为中西文化交流史的研究提供鲜活的素材。

第三类是对海外藏或出自外国人之手的民俗相关文献的整理和研究。如对日本东亚同文书院中国调查手稿目录的整理和翻译。

我们之所以称这套丛书为"海外藏中国民俗文化珍稀文献"，主要是从学术价值的角度而言。无论是来自中国的民俗文献与文物，还是出自西方人之手的民俗记录，在今天均已成为难得的第一手资料。与传世文献和出土文物有所不同的是，民俗文献和文物的产生语境与流通情况相对比较清晰，藏品规模较大且较有系统性，因此能够反映特定历史时期和特定区域中人们的日常生活状况。同时，我们也可借助这些文献与文物资料，研究西方人的收藏兴趣与学术观念，探讨中国文化走向世界的方式与路径。

是为序。

2020年12月20日于广州

序

◎ 梅兰妮·莫罗 [1]

几年前，英国收藏家伊凡·威廉斯（Ifan Williams）先生联系拉罗谢尔艺术与历史博物馆（Musées d'Art et d'Histoire de La Rochelle），当时他正在欧洲的公共藏品中寻觅中国通草纸水彩画。那次交流使本馆的收藏信息初次被外界了解，并使此后本馆与中山大学、深圳大学的研究者，就这些鲜为人知的藏品展开合作成为可能。几年后，我们富有成效的合作终于更进一步，其成果便是此书以及书中前所未有的丰富内容。

拉罗谢尔艺术与历史博物馆，是法国颇有吸引力的亚洲艺术收藏机构之一。本馆的核心亚洲藏品是收藏家们在 19 世纪下半叶捐献或遗赠的。收藏家阿基利·萨尼耶（Achille Sanier，画家，1796—1871）、让 - 克里斯托弗·贡（Jean-Christophe Gon，军官，1814—1883）和查尔斯·古斯塔夫·马丁·查西隆男爵（Charles Gustave Martin de Chassiron，外交官，1818—1871），都是当时的杰出人物。但据我所知，只有查西隆男爵曾到访亚洲，其他收藏家的捐赠品可能是从商人或古董商手里购得的。

20 世纪的前几十年，从巴黎海事博物馆（Musée de la Marine）、吉美博物馆（Musée Guimet）借来的艺术品完善了本馆的收藏，主要包括陶瓷、漆器、镀金雕塑、象牙制品和绘画。与其他博物馆倾向于主要展示亚洲古典文化不同，拉罗谢尔的收藏则凸显了 19 世纪东西方的经济与文化交流。宁波制造的家具、广州彩饰的瓷器、为展示中国纺织工业的品质与种类而购买的丝绸样品，只是收集并转存到拉罗谢尔的藏品举隅。

拉罗谢尔是一座位于大西洋海岸的港口城镇，很早便与海外国家开展商业活

① Mélanie Moreau，拉罗谢尔艺术与历史博物馆助理主任。

动，贸易对象主要是北欧，其次是非洲和美洲。然而，探索与冒险一直是这座城市 DNA 的一部分，一些拉罗谢尔人加入探索全世界的远征中。对外面世界的兴趣是拉罗谢尔不同博物馆，例如美术博物馆（Fine Arts Museum）、新世界（历史）博物馆 [New World（History）Museum]、自然史博物馆（Museum of Natural History）的藏品所共有的鲜明特征。

这些藏品中，中国外销画——布面油画或通草纸水彩画格外引人注目。中国风格与装饰在西方早已风行，随着 19 世纪下半叶贸易的扩张，西方对中国及其民众的认知需求日益增长，这也许是收藏家对这些画如此着迷的原因。

本馆藏有十八幅布面油画，可确定为广州煜呱（Youqua）画室的作品；三套得自海事博物馆的通草纸画；三套水彩画来自阿基利·萨尼耶的收藏，其中一套编号为 MAH.1871.1.178，是菩提叶画，带有煜呱画室的商标，另外两套编号分别为 MAH.1871.1.250、MAH.1871.1.251，是通草纸画；两套来自查西隆男爵的收藏，编号分别为 MAH.1871.6.157、MAH.1871.6.158。另有一些散页，多数是人物画。仅就水彩画而言，收藏总量接近百幅。

这些通草纸水彩画册的高与宽都有二三十厘米，来自海事博物馆的画册略小一些。画册封面由丝绸锦缎制成，饰有花纹或云纹。每个画册由十到十二幅单叶组成，用淡蓝色的丝绸环绕将画固定在衬纸上。

这些画主题丰富，例如花卉、昆虫、鱼类、花园等等，并且主要使用青金石等矿物颜料来着色，这吸引了私商、士兵、水手大量购买，用于赠送或转售。多数画作被避光存放，保持了最初的光彩，尽管有时纸张会有点干燥，但画面仍然像收藏家购买时一样鲜艳生动。

由于记载的缺乏，要准确判断这些画册是收藏家于何时何地购买并不容易。然而，值得注意的是，有两套画来自查西隆男爵。查西隆男爵是法国第一次出使中国和日本的使团成员，于 1858 至 1860 年赴两国制定通商条约。幸运的是，他在出使中写下了一部游记《日本、中国与印度行记，1858—1859—1860》（*Notes sur le Japon, la Chine et l'Inde: 1858-1859-1860*），从中可知他到中国的第一站是香港，并于 1859 至 1860 年在上海停留。

我们可以假设他的画册可能是在香港购买的，因为当时的香港是中国外销艺术品的著名产地。① 遗憾的是，查西隆在书中并没有具体介绍他是何时、怎样买

① 编者按：关于查西隆男爵藏画的产地，详参本书《拉罗谢尔藏外销画与古代戏曲中的龙舟表演》一文。

到这些画册的。与他对在日本短暂停留的描述相反，尽管他在中国待的时间更长，但在游记中只主要阐释了他出使时中国的政治与民族志方面的情况。

查西隆画册的内容以中国戏剧居多。这一特殊的题材选择，说明了他对中国文化的兴趣。他还带回了一幅以墨和颜料绘在丝绸上的卷轴画，编号为MAH.1871.6.183，展示的是中国南方部族的习俗；[①] 也带回了当时中国人日常生活中的许多物品，例如陶瓷、衣服、配饰、书籍等等。

这多种多样的收藏表明，查西隆购买的通草纸水彩画像其他手工艺品一样，不仅用作装饰，同时也是了解中国人生活方式的信息来源。是时，对西方人来说，中国人的生活方式仍充满了异国情调和神秘色彩。

通草纸水彩画在功能上作为装饰图像和信息来源的双重性，或许可以解释为什么这些画没有被归为一个独立的种类。除了在对中国外销艺术品相当早就抱有兴趣的英语国家，在多数情况下，它们或被遗忘，或未进入研究者的视野。

对这些画作进行全面整理并予以出版是十分富有意义的。拉罗谢尔艺术与历史博物馆特别荣幸参与了这一工作，使这些画作再次为世人所知。我们希望能够在这一话题上进行非常有趣而丰富的交流。

[①] 编者按：此画可详参网页 http://www.alienor.org/collections-des-musees/fiche-objet-122397-peinture。

编者序

外销画，画师称之为"洋画"，外国购买者统称之为"中国画"，20世纪中期，西方艺术史研究者则称其为"中国外销画"（Chinese export paintings）或"中国贸易画"（China trade paintings）。其含义已基本成为学界共识，即指18至20世纪初，在中国广州等地绘制，专门售给外国商人和游人等的画作。其他藏于国外，但不专以外销为目的各类中国画，不属于外销画的范畴。这些画数量庞大，绝大多数藏于国外，收藏机构遍及世界六大洲。[①] 中国除香港、澳门外，罕有见存。近些年，广州等地的一些文博机构也开始注意外销画的收藏。外销画的题材极其广泛，几乎涵盖了当时中国政治、经济、军事、宗教、社会生活、民俗与自然生物等方方面面。它的画种有油画、纸本水彩画、纸本水粉画、通草纸水彩画、通草纸水粉画、纸本线描画、反绘玻璃画、象牙细密画、壁纸画。其绘制方法，除部分油画外，基本上是结合中国传统绘画技法与西方透视画技法绘制。总体而言，这些画的写实性很高，是颇富价值的图像史料。[②] 在探讨拉罗谢尔的藏品前，我们首先对外销画的研究情况进行回顾与展望。

① 仅胡晓梅（Rosalien van der Poel）所知的公开收藏机构便有123家，分布于欧洲、亚洲、非洲、大洋洲、北美洲，见 Rosalien van der Poel, *Made for Trade, Made in China, Chinese Export Paintings in Dutch Collection: Art and Commodity*, 2016, pp.275-279。又据《中国丛报》（*The Chinese Repository*）记载，外销画在19世纪50年代早期就常规性地出口到南美洲，参见李世庄：《中国外销画：1750s–1880s》，中山大学出版社，2014年，第163页。

② 参见王次澄、吴芳思、宋家钰、卢庆滨编著：《大英图书馆特藏中国清代外销画精华》第1卷导论，广东人民出版社，2011年。

一、重要研究论著

早在外销画成为独立的研究对象进入学者视野之前，1924 年，奥兰治《遮打藏品：与中国及香港、澳门地区相关的图像（1655—1860）》[①]一书出版。此书收录了遮打爵士（Sir Catchick Paul Chater，1846—1926）所藏 1655—1860 年间的图像四百三十余幅，其中二百五十九幅被做成插图。[②]遮打爵士，香港著名金融家和慈善家，曾出任香港立法局和行政局非官守议员。这些藏品 1926 年被捐给香港政府，二战期间多散佚，现仅存九十四幅藏于香港艺术馆。[③]全书据图像内容分十二章，每章包括主题背景、插图说明和插图三部分，力图通过列举文献和图像来呈现一段历史面貌。书中画作的作者包括外国画家和中国外销画家。尽管此书算不上严格意义上的学术著作，也无意于对画作、画家本身做深入探讨，但出版年份之早、包含信息之丰富，特别是收录的图像今多散佚，使其学术价值毋庸置疑。

（一）以外销艺术为对象的研究

严格意义上的外销画研究论著出现于 20 世纪中叶。佐丹、杰宁斯合著《18 世纪中国外销艺术》[④]一书，主要以英国藏中国外销品为据，结合日记、游记、书信等丰富原始文献，第一次比较系统地概述了 18 世纪中国外销艺术全貌。"中国外销艺术"一词似乎也是此书首创。全书七章，研究了漆器、墙纸、版画、绘画、玻璃画、瓷器、广州彩瓷、牙雕、玳瑁壳雕、螺钿等类外销品，附图一百四十五幅，在资料性和研究性方面都较有参考价值。例如指出通草画出现时间不会早于 18

[①] James Orange, *The Chater Collection, Pictures Relating to China, Hong Kong, Macao, 1655–1860*, London: Thornton Butterworth Limited, 1924. 此书另有台北天一出版社 1973 年影印本；有中译本：《中国通商图：17—19 世纪西方人眼中的中国》，何高济译，北京理工大学出版社，2008 年。研究者多将标题中的"Pictures"译作"绘画"，但书中尚收有照片，因此本文译作"图像"。

[②] 柯律格和江滢河都将名字"遮打"（Chater）误读为"渣打"（Charter），因此误以为此书所收为渣打银行藏品。参见 Craig Clunas, *Chinese Export Watercolours*, London: Victoria and Albert Museum, 1984, p. 54, n. 33；江滢河：《清代洋画与广州口岸》，中华书局，2007 年，第 6 页。

[③] 参见香港艺术馆：《香江遗珍：遮打爵士藏品选》，2007 年，第 12—29 页。

[④] Margaret Jourdain and R. Soame Jenyns, *Chinese Export Art in the Eighteenth Century*, London: Country Life Limited, and New York: Charles Scribner's Sons, 1950. 此书 1967 年被伦敦 Spring Books 再版。

世纪末，产地为广州，早期主要以花、鸟、虫为内容，而人物画的出现则不会早于 1800 年，等等。这样的观点现在看来有的已不够准确，但却启发了其后的研究。书中披露了不少对很多学术领域有价值的材料，例如英国维多利亚和阿尔伯特博物馆（Victoria and Albert Museum）藏的一幅以演戏为内容的墙纸，绘有戏台、演员装扮、观众、楹联等，是戏曲文物学的研究对象。

美国迪美博物馆（Peabody Essex Museum）是中国外销品收藏的一大重镇，该馆克罗斯曼先生长期致力于中国外销品的展览、编目和研究。1972 年，他的著作《中国贸易：外销画、家具、银器和其他物品》[1]出版，这一著作成为当时此领域用力最深的成果。1991 年此书再版，更名为《中国贸易的装饰艺术：绘画、家具和奇珍异品》[2]，吸收了新的材料和研究成果，对初版进行了大幅度增补和调整。如果说佐丹、杰宁斯的著作具有概论性质，那么克罗斯曼则已初步建构出中国外销艺术史的宏大框架。全书十五章，研究了绘画、家具、漆器、雕塑、扇、金属器、纺织品、壁纸等外销艺术。书末有外销画家名单、画中港口识别、画中广州景象的时间鉴定三份富有价值的附录。外销画研究占据了全书的主要篇幅，既以时间为序，呈现了 Spoilum/Spillem、Pu-qua、老林呱（Lamqua）、林呱（Lamqua）、庭呱（Tingqua）、煜呱（Youqua）、顺呱（Sunqua）等画家及其追随者的情况，也以画种、内容为单位进行了专题式探讨，对外销画的风格演变、与西方画的关系等问题做了深入分析。全书基本思路是，首先通过保留着署名和标签的画作来确定部分画家的作品及风格，然后将不明确画家的作品根据外部形制、购买来源和艺术风格等归在某一画家或其追随者的名下。能够做到这些，既得益于迪美博物馆收藏的丰富原始材料，也得益于作者突出的绘画分析与鉴赏能力。作者善于通过对构图、色调、笔触、光影等进行细致入微的分析，将画作归类。然而，此书的不足之处也在于此，通过鉴赏来确定画家，终不能坐实。且由于史料的稀缺，书中很多论断都有过度推测之嫌。无疑，此书将外销画研究推向了新的高度，显著地影响了其后的研究，至今仍是该领域尤为重要的代表性著作。

[1] Carl L. Crossman, *The China Trade: Export Paintings, Furniture, Silver & Other Objects*, Princeton: The Pyne Press, 1972.

[2] Carl L. Crossman, *The Decorative Arts of the China Trade: Paintings, Furnishings and Exotic Curiosities*, Woodbridge: Antique Collectors' Club, 1991. 有中译本：《中国外销装饰艺术》，孙越、黄丽莎译，商务印书馆，2015 年。

与克罗斯曼的全面建构不同，柯律格《中国外销水彩画》^①则专门研究外销画中的水彩画这一画种。此书创获良多，主要学术价值至少有三点。第一，对英国维多利亚和阿尔伯特博物馆藏中国外销水彩画做了合理分类，详细考证了每类中的代表画作，对画的创作时间做了较合理的判断。这对其他外销水彩画的研究具有参照意义。第二，对中国外销水彩画的风格演变做了大体描述，即由1800年左右的偏向写实转变至1900年左右偏向虚构的画风。如果把外销画的内容用作史料，那么画的写实程度无疑是首要问题。因此柯律格的这一论断颇具价值。第三，阐明了外销画风格演变的背后，实际是西方人对外销画审美趣味的转变，而更深层的则是中西实力对比的变化，将社会、政治的视角引入了外销画的研究。全书论述扎实严谨，以小见大，是外销画研究的重要参考书。

外销画家与西方画家，特别是林呱与长期留居中国的英国画家钱纳利的关系，是外销画研究中的重要问题。孔佩特《钱纳利生平（1774—1852）：一位印度和中国沿岸的画家》^②一书，考证了钱纳利的生平事迹，对其画作进行了分析和鉴赏，是研究钱纳利的重要著作。

由于不入品流，外销画在中国罕见文献记载，又多藏在国外，长期得不到中国内地学者的了解和重视。陈滢是中国内地最早研究外销画的学者之一。她的《清代广州的外销画》^③一文，是在她到香港、澳门访画的基础上，从美术史的角度，结合岭南文化特色，对外销画所做的专题研究。此文对于将外销画引入内地学者视野具有一定意义，所胪列的画作及对画作的详细分析也具有参考价值。

程存洁《十九世纪中国外销通草水彩画研究》，主要以广州博物馆、广州宝墨园及一些私人藏品为据，专门研究了通草水彩画这一独特种类，包含着一些颇有价值的论述和结论。例如第二章中，作者利用多种早期中英字典的相关表述，梳理分析了中西方关于"通草"叫法的演变。第三章介绍了通草在中国自古至今的认识和使用情况，并利用地方志记载，归纳了明清时期通草分布的省、县，最终指出"正由于通草水彩画兴起之前，人们对通草已有了足够的认识，这就为19世纪广州通草水彩画的兴起打下了基础"^④。第四章中，作者在实地考察的基础上，对通草片制作过程进行了详细描述。第五、六章结合西方人旅华游记等史

① Craig Clunas, *Chinese Export Watercolours*, London: Victoria and Albert Museum, 1984.

② Patrick Conner, *George Chinnery: 1774 –1852: Artist of India and the China Coast*, Woodbridge: Antique Collectors' Club, 1993.

③ 此文经作者数次修改，最后一次修订见《陈滢美术文集》，广东人民出版社，1995 年。

④ 程存洁：《十九世纪中国外销通草水彩画研究》，上海古籍出版社，2008 年，第30 页。

料，论述了通草水彩画的产地、画家、题材和内容，其中包含对广州博物馆等处藏品的具体介绍，为这些画的研究提供了一些基本信息。"后论"部分，作者利用 19 世纪中国与各国签订的诸多海关税则，指出当时中国有大量通草水彩画销往英、美、法、德、瑞典、挪威、丹麦、奥地利、意大利、比利时、日本等国，并列举材料反驳了外销画随照相术的出现而告终的观点，最后利用 20 世纪的"海关出口货税则表"，指出通草水彩画直到 20 世纪 30 年代才退出历史舞台。这些更新了我们对通草水彩画的认识。

李世庄《中国外销画：1750s–1880s》[①] 是继克罗斯曼著作之后，外销画家研究方面的又一部力作。全书章节大致以时间为序、以艺术家为中心，涵盖了从 18 世纪初到 19 世纪末的主要外销艺术家，包括 Chinqua、Chitqua、Spoilum/Spillem、Pu-qua、林呱（Lamqua）、顺呱（Sunqua）、庭呱（Tingqua）、Samqua、煜呱（Youqua）、南章（Nam Cheong）等。涉及的艺术种类既包括各外销画种，也包括开外销画先声的外销塑像和促使外销画走向衰落的摄影。书中披露了不少未被公布的藏画，更引证了十分丰富的中、英、法文材料，其中很多是首次被运用。此书丰富了这一领域的研究材料，更新了很多已有认识，代表了外销画基本史实考证方面的新高度。与克罗斯曼比较大胆的推测和建构不同，李世庄的研究更倾向于以史料为据做出更谨慎的判断，这无疑会给以后的研究带来有益影响。

（二）以外销画为主要材料的研究

除对外销画本身做专门研究外，也有论著以外销画为主要材料来解决各类问题。克罗斯曼曾根据外销画中十三行商馆样貌的不同，排列出一些商馆画的时间顺序。而孔佩特的新著《广州十三行：中国南部的西方商人（1700—1900），从中国外销画中所见》[②]，则对描绘十三行商馆区的绘画进行了全面梳理和研究。此书不但使很多外销画描绘的十三行商馆有了较准确的时间定位，呈现了十三行的样貌变迁，也运用很多原始文献探讨了商人的贸易、生活情况及相关历史事件。

① 李世庄：《中国外销画：1750s–1880s》，中山大学出版社，2014 年。

② Patrick Conner, *The Hongs of Canton: Western Merchants in South China 1700 –1900, as Seen in Chinese Export Paintings*, London: English Art Books, 2009. 有中译本：《广州十三行：中国外销画中的外商（1700—1900）》，于毅颖译，商务印书馆，2014 年。

江滢河《清代洋画与广州口岸》①一书，对广州外销画和与广州相关的西方画做了系统的论述和研究，不乏精彩之处。例如第一章中对新会木美人油画的研究具体深入，以小见大。不但分析了新会木美人油画的原型、文化价值、相关神话的宗教文化背景、被神话化的艺术原理等问题，也揭示了早期油画在中国民间独特的接受方式。第二章选取洋画诗作为研究对象，颇为新颖。作者在辑得大量岭南洋画诗的基础上，以诗为据，探讨了岭南文人阶层对洋画的接受情况。前两章实际上已对洋画在中国民间、文人和宫廷各异的接受情况做了全面论述。末一章对外销画的整体情况做了合理的归纳和描述，并运用许多新材料，获得了不少新的认识。例如其在外销画的中西渊源问题上所做的广泛探讨富于启发性。有论者指出，"其在搜集、整合中外资料上所费的功夫值得肯定"②。

刘凤霞《口岸文化——从广东的外销艺术探讨近代中西文化的相互观照》③一文，披露了大英博物馆藏礼富师（John Reeves）家族所捐外销画，富于资料价值，并借以探讨了中西早期交往中的相互态度、广州曾在中西贸易中的国际都会地位、十三行的兴衰、外销画的功能、口岸文化的传播等问题。

外销画所绘内容的史料价值往往被人提及，而要将之用作史料，首先要考虑的就是画的写实性问题。范岱克、莫家咏《广州商馆图（1760—1822）：读艺术中的历史》④一书，以宏富的材料、细致的分析，很好地回答了这一问题。此书以外销画中的十三行商馆画为研究对象，不但对画中描绘的十三行建筑做出更为准确的时间判断，也结合贸易史论述了十三行建筑的演变情况及原因。书中指出，与西方画家笔下和外销瓷碗上绘制的十三行图像不同，外销画所描绘的十三行商馆是相当写实的，对细节的描绘多是原创，而非承袭固定的模式。关于外销画写实性高的原因，此书又从画的功用、消费者和欣赏者的需求、画家的审美取向和技法等方面做出了合理解释。此书判断的虽然只是画中内容的年代，但由于这类外销画是具有时效性的商品，明确内容的年代便大致可知画的创作时间。此书发掘了欧洲东印度公司以及中美贸易等方面的大量历史档案，文献与图像互证细致

① 江滢河：《清代洋画与广州口岸》，中华书局，2007年。

② 王次澄、吴芳思、宋家钰、卢庆滨编著：《大英图书馆特藏中国清代外销画精华》第1卷导论，广东人民出版社，2011年，第24页。

③ 刘凤霞：《口岸文化——从广东的外销艺术探讨近代中西文化的相互观照》，香港中文大学博士学位论文，2012年。

④ Paul A. Van Dyke, Maria Kar-Wing Mok, *Images of the Canton Factories 1760 –1822: Reading History in Art*, Hong Kong: Hong Kong University Press, 2015.

入微,用力之深,值得称许。其意义不局限于商馆画,也为其他题材外销画的研究提供了启发。

胡晓梅《贸易制造——中国制造,荷兰藏中国外销画:艺术与商品》①一书,调查和研究了荷兰的外销画藏品。凡六章,首章概述了外销画的研究现状和新的视点;次章介绍了此书融合艺术史、人类学、考古学和博物馆研究的理论框架,并论述了视觉分析和概念模型,如商品化、文化传记等等;第三章谈到了荷兰与中国、印尼的贸易关系,"全球化"和"在地全球化"两个概念,外销画的画家、画室、技法、材料和媒介等因素,中西方对外销画的普遍看法四个方面;第四章对荷兰藏的外销画进行了分门别类的介绍和研究;第五章谈到了文化传记、价值等问题,得出文化传记写作是决定外销画价值和意义的一种方法等结论;末章探讨了在当下博物馆的语境下跨文化艺术品的相关问题;结论指出荷兰收藏的中国外销画具有重要艺术价值,并对博物馆未来的工作提出建议。书末有"荷兰中国外销画概览""中国外销画世界公开收藏情况""广州、香港和上海的外销画家"三个附表。可见,此书试图对外销画进行理论方面的探索,寻找新的研究路径。书中介绍的荷兰藏品及书末附录中的信息,富于资料价值。

此外,越来越多的著作开始把外销画纳入中国美术史的框架中。例如苏立文《东西方美术的交流》②一书,专设"19世纪初欧洲美术与中国南方的联系"一节,简述了这一时期广东的西方画家和外销画家情况。虽然此书所引的相关材料十分有限,且有不准确处,但却将外销画作为中国艺术的一部分,纳入了中外美术交流的视野,对中西美术交流的宏观勾勒也有助于理解外销画的特点。例如指出17世纪在欧洲盛行的"中国风",并没有真正影响法国艺术,反倒是中国进口品被法国化了。暗示着外销画迎合西方需求的艺术特点,早在17世纪就埋下了伏笔。又如柯律格《中国艺术》③一书,将外销画视为"市场艺术",纳入中国艺术史的框架中,等等。

① Rosalien van der Poel, *Made for Trade, Made in China, Chinese Export Paintings in Dutch Collection: Art and Commodity*, 2016.

② Michael Sullivan, *The Meeting of Eastern and Western Art*, London: Thames and Hudson, 1973. 有中译本:《东西方美术的交流》,陈瑞林译,江苏美术出版社,1998年。

③ Craig Clunas, *Art in China*, New York: Oxford University Press, 1997. 有中译本:《中国艺术》,刘颖译,上海人民出版社,2013年。

二、重要目录与画集

外销画的展览、编目与辑集出版，不断公布新的画作，有些目录和画集还附有颇富价值的概述、考证等内容，对学术发展具有重要推动作用。至今，已有大量外销画目录与图册问世，以下仅评述部分重要作品。

1972 年出版的米尔德·阿切尔《印度事务部图书馆的公司绘画》①一书，结合相关史料，对原藏印度事务部图书馆、现藏大英图书馆的"公司绘画"②进行了完备的著录，包括四百一十六幅各类题材的广州外销画，便利了其后相关研究。

1986 年布莱顿英皇阁中国贸易展，是英国在此方面的第一次大规模展览。孔佩特《中国贸易：1600—1860》③一书即为此展览的目录，共著录诸多种类的中国外销品一百九十四件，不少是第一次被公布。其中画所占比重最大，既有 Spoilum/Spillem、林呱（Lamqua）等中国外销画家，也有钱纳利等西方画家的作品。在每幅画的题记中，除记述展品基本信息外，作者往往对画家、创作始末、画作内容和题材来源等进行丰富考证。例如指出托马斯·阿罗姆 (Thomas Allom) 的中国画集虽然富于细节的描绘，其实却是从其他西方画和中国外销画中剽窃的，因为他从未来过远东。这对我们认识西方中国题材画的写实程度、西方画与外销画的关系等有所启发。此外，《费城与中国的贸易：1784—1844》④和《冒险的追求：美国人与中国的贸易（1784—1844）》⑤也是 20 世纪 80 年代较重要的外销品展览目录。

20 世纪 90 年代，索罗林的《布列斯奈德画册——19 世纪中国风俗画》⑥，

① Mildred Archer, *Company Drawings in the India Office Library*, London: Her Majesty's Stationery Office, 1972.

② 18 至 19 世纪，英国东印度公司雇佣印度画家绘制大量关于印度风土民情的画作，这些画被称为"公司绘画"，也包括在广州绘制的画作。

③ Patrick Conner, *The China Trade 1600 –1860*, Brighton: The Royal Pavilion, Art Gallery and Museums, 1986.

④ Jean Gordon Lee, Essay by Philip Chadwick Foster Smith, *Philadelphians and the China Trade 1784–1844*, Philadelphia Museum of Art, 1984.

⑤ Margaret C. S. Christman, *Adventurous Pursuits: Americans and the China Trade 1784–1844*, Washington: Smithsonian Institution Press, 1984.

⑥ K. Y. Solonin, *The Bretschneider Albumes: 19th Century Paintings of Life in China*, Reading: Garnet Publishing Ltd., 1995.

共刊北京外销画一百二十六幅，包括官员、乞丐、刑罚、宗教仪式、市井生活、学校教育、婚礼、祭祀仪式、民间演艺等主题，是研究清末北京社会、民俗、曲艺等方面的形象资料。香港艺术馆编《珠江风貌：澳门、广州及香港》[①]，是 1996—1997 年香港艺术馆和美国迪美博物馆联合展览的目录。展品主要为描绘珠江沿岸澳门、广州和香港三地风貌的历史文物，共八十一项，包括中西画作和其他各类外销品，涵盖了 1598—1860 年两百多年间的创作，不乏精品。黄时鉴、沙进编著的《十九世纪中国市井风情——三百六十行》[②]，是中国内地出版的第一部外销画集，共收迪美博物馆藏庭呱画室绘于 1830—1836 年间的外销画三百六十幅，以及编者认为是蒲呱所绘外销画一百幅。这些画对清代民俗、曲艺、历史等方面的研究都具有资料价值。编者根据画上法文的书写法，判断一百幅"蒲呱"画作绘于 18 世纪末是很有道理的。然而这些画的作者是否为蒲呱，单凭构图与风格其实难下定论。因为不同画室之间相互模仿或传袭同样的模板是外销画行业的普遍现象，甚至连梅森画册中的蒲呱作品是否为蒲呱原创都尚存疑。[③]

21 世纪以来，外销画图录出版的数量大增、规模更大，且以中国内地出版为主，反映了外销画研究在国内的不断升温。中山大学历史系、广州博物馆编《西方人眼里的中国情调》[④]，是两单位在 2001 年 9—12 月合办展览的图录，为一本通草纸外销画专题选集，以英国外销画收藏家与研究者伊凡·威廉斯捐赠给广州博物馆之画为主，其中一册十三幅出自顺呱（Sunqua）[⑤]画室，其他均佚名。画

① 香港艺术馆编：《珠江风貌：澳门、广州及香港》，香港市政局 1996 年首印，2002 年第 2 版（修订）。

② 黄时鉴、[美]沙进（William Sargent）编著：《十九世纪中国市井风情——三百六十行》，上海古籍出版社，1999 年。

③ 刘明倩已指出目前的证据不足以证明这些画为蒲呱所作。参见英国维多利亚阿伯特博物院、广州市文化局等编：《18—19 世纪羊城风物：英国维多利亚阿伯特博物院藏广州外销画》，上海古籍出版社，2003 年，第 7 页。蒲呱的作品见梅森《中国服饰》（George Henry Mason, *The Costume of China*, London: Printed for W. Miller, Old Bond Street, by S. Gosnell, Little Queen Street, Holborn, 1800）一书。克罗斯曼怀疑梅森画册中的蒲呱作品很可能源于当时流行的模板，笔者认同这一观点。参见 Carl L. Crossman, *The Decorative Arts of the China Trade: Paintings, Furnishings and Exotic Curiosities*, Woodbridge: Antique Collectors' Club, 1991, p. 185.

④ 中山大学历史系、广州博物馆编：《西方人眼里的中国情调》，中华书局，2001 年。

⑤ 此书及其他很多论著都将 Sunqua 音译为新呱，误，其自署中文名为顺呱。参见江滢河：《清代洋画与广州口岸》，中华书局，2007 年，第 131 页；李世庄：《中国外销画：1750s–1880s》，中山大学出版社，2014 年，第 157 页。

的题材包括宫廷贵族人物、花鸟昆虫、市井风情、港口、船舶、刑罚、戏剧等，为相关领域研究提供了史料。《18—19世纪羊城风物：英国维多利亚阿伯特博物院藏广州外销画》[①]一书，是英国维多利亚和阿尔伯特博物馆2003年9月至2004年1月在广州举办展览的图录。如前文所述，柯律格已对维院藏外销水彩画做过专门研究，此书的出版使这批画能够更好地被学界利用。

须大书一笔的是，《大英图书馆特藏中国清代外销画精华》[②]一书，首次将大英图书馆藏七百四十八幅外销组画公之于世，凡八卷，一至六卷为广州外销画，末两卷为北京外销画，包括"广州港和广州府城画""历代人物服饰组画""广州街市百业组图""佛山手工制造业作坊组画""广东官府衙门建筑、陈设及官吏仪仗器用画""刑罚组图""园林宅第组图""宗教建筑、祭祀陈设画""劝诫鸦片烟组画""室内陈设组画""海幢寺组画""戏剧组画""广东船舶与江河风景组画""北京社会生活与风俗组画""北京店铺招幌组画"十五类。与他处藏品相比，这批画不但规模大，而且很多画的创作时间都比较明确，不乏年代早、画质高、题材罕见之作，有的甚至可能是孤本，研究价值相当高。编者下大力对这批画做了考镜源流工作。书前的导论、每类题材前的概述及每幅画的考释，都体现了很高的学术水准，为这批画的深入研究奠定了基础。

另一部重要画集是伊凡·威廉斯的《广州制作：欧美藏十九世纪中国通纸画》[③]。著者长期专注于中国外销通草画的收藏和研究，曾亲往欧、美、亚、非四十家收藏机构访画，发表相关论文十几篇（详见此书附录）。此书则是他研究成果的集中展现。书的前半部分，著者对通草纸和通草纸画的基本情况、主要画家、收藏家做了介绍，按不同题材对画作进行了考证和分析。这些文字源自著者长期的调查研究，信息量丰富，绝非一般的泛泛而谈。书的后半部分为图版，刊印了精选于世界诸多收藏机构的外销通草画一百八十二幅，包含了船舶、制茶、制通草纸、女子奏乐、街头买卖、戏剧杂技、节庆等相当丰富的题材类型，富

① 英国维多利亚阿伯特博物院、广州市文化局等编：《18—19世纪羊城风物：英国维多利亚阿伯特博物院藏广州外销画》，上海古籍出版社，2003年。

② 王次澄、吴芳思、宋家钰、卢庆滨编著：《大英图书馆特藏中国清代外销画精华》，广东人民出版社，2011年。

③ 伊凡·威廉斯：《广州制作：欧美藏十九世纪中国通纸画》，程美宝译编，岭南美术出版社，2014年。

于资料价值，也为以后的访画和研究提供了不少线索。[①]

三、研究展望

自 20 世纪中叶外销画作为中国外销艺术的一员，成为独立研究对象起，至今已有约七十年的研究史。外销画研究以西方学者为主，但也受到中国学界越来越多的重视。这些成果中，有的以外销画本身为研究对象，或进行全面概述、建构，着力于画家谱系和画作归属的考证，或专注于某一画种、纸种、题材及某一收藏机构或国家的藏品，进行专题研究；有的则以外销画为主要材料，探讨中西交往史、贸易史、艺术理论及广州口岸史等各类相关问题。自 20 世纪中叶起，英、美等国及中国香港等地的收藏机构出版了丰富的外销画展览目录与画集，至 21 世纪，中国内地的此类出版较多，体现了外销画的收藏、展览与研究在内地的升温。然而，客观地说，外销画研究仍处于初步阶段，很多重要问题尚待解决。对于研究者而言，外销画研究领域仍有待深入开发研究。

① 除上述著作外，再列举一些以供参考。香港艺术馆：《何东所藏油画及水彩画》，1959 年；《关联昌画室之绘画》，1976 年；《晚清中国外销画》，1982 年；《香江遗珍：遮打爵士藏品选》，2007 年；《东西共融：从学师到大师》，2011 年。Peabody Essex Museum: M. V. and Dorothy Brewington, *The Marine Paintings and Drawings in the Peabody Museum*, 1968; Carl L. Crossman, *A Catalogue of Chinese Export Paintings, Furniture, Silver and Other Objects*, 1970; Philip Chadwick Foster Smith, *More Marine Paintings and Drawings in the Peabody Museum*, 1979; H. A. Crosby Forbes, *Shopping in China, the Artisan Community at Canton, 1825–1830*, 1979。Victoria and Albert Museum: Craig Clunas, *Chinese Export Art and Design*, 1987。Museo Oriental de Valladolid: *Pintura China de Exportación. Catálogo III*, 2000。香港大学美术博物馆：《海贸流珍：中国外销品的风貌》，2003 年。广州博物馆编：《海贸遗珍：18—20 世纪初广州外销艺术品》，上海古籍出版社，2005 年。程存洁编著：《东方手信：英籍华人赵泰来先生捐赠通草水彩画》，文物出版社，2014 年。Museo Nacional de Antropología: *La vida en papel de arroz：Pintura China de Exportación*, 2006。广东省博物馆编：《异趣同辉：广东省博物馆藏清代外销艺术精品集》，岭南美术出版社，2013 年。山西博物院、广东省博物馆编：《清代广东外销艺术精品集》，山西人民出版社，2014 年。香港海事博物馆编：Patrick Conner, *Paintings of the China Trade: the Sze Yuan Tang Collection of Historic Paintings*, 2013。Martyn Gregory Gallery: *From China to the West, Historical Pictures by Chinese and Western Artists 1770–1870*, 2013; *Hong Kong and the China Trade, Historical Pictures by Chinese and Western Artists 1770–1970*, 2014。Art Gallery of Greater Victoria: Till Barry, *Visualizing a Culture for Strangers: Chinese Export Painting of the Nineteenth Century*, Victoria, 2014。银川当代美术馆编：《视觉的调适：中国早期洋风画》，中国青年出版社，2014 年。广州市荔湾区艺术档案局、十三行博物馆编：《王恒冯杰伉俪捐赠通草画》，广东人民出版社，2015 年。

第一，外销画的收藏地极广，遍布世界六大洲。现知的公开收藏机构不过是其中一部分，而得到重视的更仅限于英、美、荷、中等少数国家的部分藏品。因此，对某收藏机构或地域范围内的外销画进行调查、著录和研究，仍应是今后研究的用力处。

第二，有关外销画的基本史实仍然模糊。一个典型的例子，著名外销画家、钱纳利的竞争对手林呱姓甚名谁，至今仍有疑问。[①]而我们对大多数叫作"某呱"的画家的真实姓名几乎一无所知。再如对画家名号末字"呱"的解释，更是五花八门。[②]在外销画的画家、艺术渊源、绘制方式、画技承传方式等基本史实方面，今后仍需继续发掘中外史料进行考证和澄清。

第三，外销画的内容十分广泛，几乎包括了中国社会生活、人文自然的方方面面，甚至包括很多外国题材。充分发掘外销画的多学科史料价值，需各方面专家努力。现有成果只对商馆画、港口画和肖像画等少数题材研究较多，而其他广泛题材正有待民俗史、戏剧史、船舶史、建筑史、宗教史、生物史、医学史等领域研究者介入。以戏剧史为例，大英图书馆（The British Library）、大英博物馆（The British Museum）、英国维多利亚和阿尔伯特博物馆（Victoria and Albert Museum）、英国布里斯托尔博物馆和美术馆（Bristol Museum and Art Gallery）、荷兰莱顿民族学博物馆（Museum Volkenkunde）、荷兰鹿特丹世界博物馆（Wereldmuseum）、德国穆尔瑙城堡博物馆（Schloßmuseum Murnau）、西班牙东方博物馆（Museo Oriental）、美国迪美博物馆（Peabody Essex Museum）、澳大利亚国家图书馆（National Library of Australia）、香港艺术馆、广州博物馆、广州宝墨园、广州十三行博物馆等机构藏有大量与中国戏剧相关的外销画，其中不乏富于戏剧史料价值之作，是清代戏剧形态、戏剧民俗研究的新材料。[③]又如外销画中包含不少傀儡戏、龙舟歌、木鱼书、扒麒麟、打连厢、划旱船、猴戏等相关画作，同样是民俗和民间文艺史研究领域珍贵的新材料。总之，外销画是具有多学科共享性的研究资料，跨学科研究能够为外销画和诸多相关领域的研究带来新的方法与视角。

第四，外销画在用纸、颜料、技法等方面的特殊性，使外销画的保护和修复

① 详见李世庄：《中国外销画：1750s–1880s》，中山大学出版社，2014年，第87—91页。

② "呱"的含义，主要有几种说法：1."呱"是"官"的别字，外销画家名"呱"与十三行行商名"官"有关；2.外国人对从事外贸行业的中国人的习惯称呼；3."顶呱呱"之义；4."qua"（呱）是葡萄牙语"quadro"（图画）一词的简写，待考。

③ 详见陈雅新：《清戏画研究之回顾、展望与新材料》，载《戏曲研究》2017年第4期。

成为棘手问题。现有的零星研究不能满足文物保护工作者的实际需要，外销画的保护和修复技术也是一个有待展开的重要课题。数据库建设是外销画保护与研究的另一途径。在研究上，虽然数字图像不能取代实物，但确能带来很多便利。目前不少收藏机构已将其藏品不同程度地数字化，公之于众。① 但除了日本福冈亚洲艺术博物馆在检索系统中专设"中国贸易画"这一选项，其他数据库大都将外销画归在"中国艺术""东亚艺术"等大的范畴下，与他种藏品混淆，不便于检索。这与外销画在学界和社会所受的重视程度很不匹配。并且，这些多藏于国外的画作至今仍不便于国内利用。因此，建设一个专门、大型、免费的数据库必将推动外销画研究的进展。②

四、关于本书

本书的编写便是在上述学术背景下展开的，旨在进一步丰富外销画研究的现有资料，并尝试从戏剧学、文学、民俗学等角度发掘外销画的跨学科价值。法国拉罗谢尔所藏外销画题材广泛，包括戏剧、《红楼梦》故事、权贵人物与人生礼仪、日常生活、清供、花鸟虫鱼等，不乏稀见之作。并且，多数画册的年代较为明确，便于研究利用。

① 据笔者查找，网上公布外销画电子资源较多的机构有：加拿大，Art Gallery of Greater Victoria，Victoria；中国，香港艺术馆，香港；德国，Ethnologisches Museum，Berlin；德国，Bayerische Staatsbibliothek，München；日本，Fukuoka Asian Art Museum，Fukuoka；日本，The Toyo Bunko, G.E. Morrison Collection；荷兰，National Maritime Museum，Amsterdam；荷兰，Rijksmuseum，Amsterdam；荷兰，Groninger Museum，Groningen；西班牙，Museo Nacional de Artes Decorativas，Madrid；瑞典，Göteborg City Museum，Göteborg；瑞典，Library of Lund University，Lund；瑞典，Etnografiska Museet，Stockholm；瑞典，Östasiatiska Museet，Stockholm；瑞典，Upplands Museet，Uppsala；英国，Brighton Museums, Royal Pavilion, Art Gallery and Museum，Brighton；英国，Bristol Museum and Art Gallery，Bristol；英国，Fitzwilliam Museum，Cambridge；英国，Durham University Oriental Museum，Durham；英国，British Library，London；英国，British Museum，London；英国，Martyn Gregory Gallery，London；英国，Victoria and Albert Museum，London；英国，Wellcome Collection，London；美国，Harvard University Herbaria and the Botany Libraries，Cambridge；美国，Historic Deerfield Museums，Deerfield；美国，Nantucket Historical Association，Nantucket；美国，Yale University, Peter Parker Collection，New Haven；美国，Metropolitan Museum of Art，New York；美国，East Asian Library, Princeton University，Princeton；美国，MIT Visualizing Cultures。

② 以上内容见陈雅新：《中国清代外销画研究回顾与展望》，载《学术研究》2018年第7期。

2017 年夏天，我访问法国拉罗谢尔艺术与历史博物馆，初见这批藏画，颇感兴趣，便谈及合作出版的想法，博物馆助理主任 Mélanie Moreau 女士欣然赞成。2018 年，丛书主编王霄冰教授亲自访问博物馆，促使合作最终达成，并完成了图像拍摄。其后的工作由我和中国社会科学院大学朱家钰博士共同完成。

本书得以出版，要特别感谢拉罗谢尔艺术与历史博物馆的大力支持与帮助。特别是此项工作的负责人 Mélanie Moreau 女士，为本书的出版付出了辛勤努力。她不但热情接待我们，长期为我们答疑、提供信息，还为本书撰写了富于价值的序言，便于读者认识这些藏品。很多师友为此书编写提供了宝贵意见，尤其要感谢我的同事深圳大学张惠老师。她是"红学"专家，花数月时间研究本书中的《红楼梦》故事图像，据此撰写的专题论文对进一步研究这批画具有启发性。还要特别感谢英国外销画收藏家、研究者伊凡·威廉斯（Ifan Williams）先生在本书编写过程中，多次回函与我们探讨这批画的相关问题。如果没有他最初的披露和介绍，我们尚不知晓这批藏画。此外，感谢陕西师范大学出版总社邓微、杜莎莎、张姣等老师为本书出版倾注的良多心力。

拉罗谢尔艺术与历史博物馆所藏中国外销画，还包括一些出自煜呱画室的油画作品。这些油画已经出版过 ①，故未重复收入。此外，还有五幅人物肖像题材外销画 ②，由于我们很晚才看到，限于时间原因，未能完成拍摄，故未收入本书，特做说明。

① 参见 Mélanie Moreau, *De couleurs et d'encre: Oeuvres restaurées des musées d'art et d'histoire de La Rochelle*, Montreuil: Gourcuff Gradenigo, 2016.

② 编号分别为 MAH.1871.1.160.1，MAH.1871.1.160.2，MAH.1883.1.504.1，MAH.1883.1.504.2 和 MAH.1871.6.97，可见于博物馆网站数据库 http://www.alienor.org/collections-des-musees/。

目录

拉罗谢尔藏外销画与古代戏曲中的龙舟表演

陈雅新 / 001

法国拉罗谢尔馆藏红楼画考论

张惠 / 014

民俗的显与隐

　　——拉罗谢尔藏人生礼仪外销画研究

朱家钰 / 031

戏剧

前封面 / 048

后封面 / 049

众星拱北 / 052

金钱贺寿 / 056

仙姬送子 / 060

七擒孟获 / 064

怀沙记·升天 / 068

待考剧目（一）/ 072

辕门斩子 / 076

待考剧目（二）/ 080

车轮战 / 084

挑袍 / 088

走马荐贤 / 092

刘金定斩四门 / 096

单幅（一）

王英被擒 / 102

活捉三娘 / 106

《红楼梦》故事

纨探理家 / 111

潇湘调鹦 / 113

湘云醉卧 / 115

黛玉葬花 / 117

宝琴立雪 / 119

香菱解裙 / 121

湘云作诗 / 123

妙玉听琴 / 125

梦游太虚 / 127

妙惜对弈 / 129

晴雯补裘 / 131

权贵人物与人生礼仪

前封面 / 136

后封面 / 137

皇帝 / 138

后妃 / 139

文臣 / 140

武将 / 141

成年 / 142

诞育 / 144

婚礼 / 146

参拜上司 / 148

回乡 / 150

丧礼 / 152

单幅（二）

皇帝 / 157

文官 / 159

日常生活

前封面 / 163

赏画 / 165

吸烟与玩鸟 / 167

对弈 / 169

吸烟 / 171

读书与缝衣 / 173

田园劳作 / 175

清供

前封面 / 180

后封面 / 181

清供（一） / 183

清供（二） / 185

清供（三） / 187

清供（四） / 189

清供（五） / 191

清供（六） / 193

清供（七）/ 195

清供（八）/ 197

鱼类

前封面 / 202

后封面 / 203

鱼类（一）/ 204

鱼类（二）/ 205

鱼类（三）/ 206

鱼类（四）/ 207

鱼类（五）/ 208

鱼类（六）/ 209

鱼类（七）/ 210

鱼类（八）/ 211

鱼类（九）/ 212

鱼类（十）/ 213

鱼类（十一）/ 214

鱼类（十二）/ 215

花卉

花卉（一）/ 220

花卉（二）/ 221

花卉（三）/ 222

花卉（四）/ 223

花卉（五）/ 224

花卉（六）/ 225

花卉（七）/ 226

花卉（八）/ 227

菩提叶画：花卉与昆虫

前封面内页 / 232

花卉与昆虫（一） / 233

花卉与昆虫（二） / 234

花卉与昆虫（三） / 235

花卉与昆虫（四） / 236

花卉与昆虫（五） / 237

花卉与昆虫（六） / 238

花卉与昆虫（七） / 239

花卉与昆虫（八） / 240

花卉与昆虫（九） / 241

混杂题材

前封面 / 246

后封面 / 247

戏剧人物 / 249

动植物（一） / 250

女子弹扬琴 / 253

动植物（二） / 254

戏剧：怀沙记·升天 / 256

动植物（三） / 258

同孚行茶箱 / 261

横楼 / 264

后妃 / 265

劳作 / 266

戏剧武技 / 269

动植物（四） / 270

拉罗谢尔藏外销画与古代戏曲中的龙舟表演[①]

◎ 陈雅新

摘要：拉罗谢尔所藏一册十二幅戏曲题材外销画，为查西隆男爵于 1858 至 1860 年购于香港，可能是煜呱之作。其中所绘戏曲中的龙舟表演与《怀沙记·升天》场景相似。古代戏曲表演划龙舟时，除虚拟性表演外，还可利用实物道具。道具形制宛如龙舟，套在演员身上。表演人数为四到六人，脚色自由，多头上扎巾或戴帽，可插石榴花、戴雉尾等，身穿彩衣、手持画桨，船头之人持两面小彩旗。表演形式主要为两龙舟往来交驰、相斗夺标，常伴有唱曲、宾白、舞蹈及后台的锣鼓、喝彩等。上场的龙舟为一支或两支，或两支先后上场；一次表演完成后，通常会重复一次。考察今已绝迹的道具龙舟表演，除可供舞台艺术参考外，对理解古代戏曲剧本的舞台性、戏曲表演虚拟性的衍变、戏曲与其包含的民间文艺的祭祀性等也具有参考意义。

关键词：戏曲；外销画；戏画；道具；龙舟

外销画，即指 18 至 20 世纪初，在中国广州等口岸城市绘制，通常兼用中国传统绘画技法与西方透视画技法，专门售给外国商人和游人等的画作。这些画数量庞大，绝大多数藏于国外，收藏机构遍及世界六大洲。其题材极其广泛，几乎涵盖了当时中国政治、经济、军事、宗教、社会生活、民俗与自然生物等方方面面，其中便包括中国戏曲。笔者曾撰文探讨 19 世纪初期戏曲题材外销画的情况[②]，本文

① 本文的主要内容曾在期刊发表，参见陈雅新：《戏曲中的龙舟表演考论》，载《戏剧艺术》2022 年第 1 期。

② 陈雅新：《英藏 19 世纪初戏曲题材外销画初探——以〈回书见父〉为例》，载《戏曲艺术》2020 年第 4 期。

则将视线转向 19 世纪中期，拉罗谢尔艺术与历史博物馆的藏品便属于此时期。

一

　　法国拉罗谢尔艺术与历史博物馆藏有一批共一百余幅中国外销画，题材包括戏曲、《红楼梦》故事、权贵人物与人生礼仪、日常生活、清供、鱼类、花卉、昆虫等；画种包括布面油画、通草纸水彩画和菩提叶水彩画等。其中包括一套十二幅的戏曲题材画册 MAH.1871.6.157，画册宽约 33 厘米，高约 22.7 厘米，内部画页宽约 27.4 厘米，高约 17.3 厘米。硬纸板封面，上覆红色丝绸，饰以鱼、云、中国结、花束等图案，封口处有绿色丝绸系带。

　　此画册由法国外交官查西隆男爵捐赠。查西隆男爵 1818 年出生于法国南特（Nantes），在滨海夏朗德省博勒加德城堡（The Château de Beauregard in Charente-Maritime）度过了青年时代，1848 年供职于法国驻突尼斯大使馆，两年后与那不勒斯（Naples）国王的孙女卡罗琳·穆拉特（Caroline Murat）结婚，住在巴黎，1858 年加入远东外交使团，6 月赴天津参加了《天津条约》的签订。敌对、外交困难以及公务，都没有影响男爵向西方展示东方创造力的强烈兴趣，他在中国和日本购买了大量艺术品。1861 年男爵返回法国，1863 年与妻子生下唯一的孩子，1868 年继承其父尼艾莱（Nuaillé）的市长职位，并返回博勒加德城堡居住，而其妻子仍住在巴黎。1870 年第二帝国灭亡后，卡罗琳公主携儿子陪同皇后尤金妮（Eugenie）到英格兰避难，并加入英国国籍。1871 年，男爵在没有妻子和儿子的陪伴下，死于塔布（Tarbes），享年五十二岁。[1]

　　根据男爵出使中国的时间，我们可将这一册画的年代判断为 1858 至 1860 年。然而，此画册购于哪座城市却颇难确定。幸运的是，男爵在出使中写了一部游记《日本、中国与印度行记，1858—1859—1860》。[2]虽然书中并没有具体介绍他怎样、何时买的这一画册，但从中可知他到中国的第一站是香港，并于 1859 至 1860 年在上海停留。我们判断这些画是在香港购买的，有以下几点理由。

　　第一，据学者统计，19 世纪五六十年代可知名的外销画家香港大约有十位，

　　[1] Ifan Williams, "Painted on Pith", *Country Life*, March 4, 2004.

　　[2] Charles Gustave Martin de Chassiron，*Notes sur le Japon, la Chine et l'Inde : 1858–1859–1860*，Paris: E. Dentu, etc., 1861. 书中信息为拉罗谢尔艺术与历史博物馆助理主任 Mélanie Moreau 女士帮助释读，致谢。

广州大约有七位，黄埔大约有一位，上海大约有两位。[①] 可知当时的香港已与广州一样，成为中国外销艺术品的中心；而当时的上海虽然也有外销画家，但现有记录非常少，似乎还不成规模。

第二，研究者伊凡·威廉斯先生也倾向于这些画购于香港，他推断这些画可能出自外销画家煜呱之手，而煜呱当时正活跃于香港和广州两地：

> 在法国拉罗谢尔奥比尼伯诺博物馆（笔者按：即艺术与历史博物馆）查西隆男爵的藏品中，有一套鱼类画册十分精美。克罗斯曼（Carl L. Crossman）称煜呱的作品展现了活跃在 19 世纪 50 年代的最杰出画室的水准，能够绘制出这一鱼类画册的其他画家不易找到。藏品中还有些描绘了生动的戏剧场景，包括两组小孩正"划"着假船。其中一幅与 2009 年网上拍卖的煜呱画室的一幅同题材画作十分相似。男爵的收藏和网上拍卖的煜呱画作，都表现了一只假虎与两头假牛对峙的场景。藏品中还有包含十一幅菩提叶画的小画册，上面有煜呱画室的标签（其他画家例如顺呱，也在菩提叶上作画）。此标签增加了拉罗谢尔其他七册画册均出自煜呱画室的可能性。[②]

事实上，威廉斯提到的以鱼为题材的通纸水彩画、带有煜呱画室标签的菩提叶画都并非查西隆男爵所捐赠，而是画家阿基利·萨尼耶的旧藏，[③] 无法据之判断其他来自不同捐赠者的画册都是煜呱的作品。但绘有划龙舟场景的那幅（MAH.1871.6.157f）与绘有虎牛对峙演出场景的那幅（MAH.1871.6.157e）出自画册 MAH.1871.6.157，是男爵的收藏，与网上拍卖的煜呱画室之作类似，有一定说服力。并且，威廉斯从艺术水平上指出这些画可能出自 19 世纪 50 年代顶尖的外销画家煜呱的画室，也是在史料不足的情况下做出的合理推断。

① Rosalien van der Poel, *Made for Trade, Made in China, Chinese Export Paintings in Dutch Collection: Art and Commodity*, 2016, pp.281-282.

② 伊凡·威廉斯：《广州制作：欧美藏十九世纪中国通纸画》，程美宝译编，岭南美术出版社，2014 年，第 40 页。引文为笔者自译，与此书中所附中文译文有所不同。威廉斯在其 "Painted on Pith"（*Country Life*, March 4, 2004）和 "Nicholas of Russia Travels to the East. Ⅲ: A Gift en Route"（*Manuscripta Orientalia*, Vol. 11, No. 3, September, 2005）两文中，也称这些画购于香港，但未做解释。关于此问题，威廉斯先生多次回函赐教，致谢。

③ 鱼类画册编号 MAH.1871.1.250，详参拉罗谢尔艺术与历史博物馆网页 http://www.alienor.org/collections-des-musees/fiche-objet-119977-album-album-de-poissons-titre-factice；菩提叶画册编号 MAH.1871.1.178，详参拉罗谢尔艺术与历史博物馆网页 http://www.alienor.org/collections-des-musees/fiche-objet-121660-album。

煜呱活跃于约 1840 至 1870 年，曾以通草纸画、线描画和油画闻名，大型风景画最为出众。其画室最初的商标为 "Youqua Painter old Street No.34"，可知位于广州旧中国街（Old China Street）。后来的商标则增加了香港地址 "Queen's Road No.107，中环怡兴煜呱"，这显然是煜呱画室在香港与广州同时经营的产物。其作品现主要见于英国剑桥大学菲茨威廉博物馆（Fitzwilliam Museum, Cambridge）和美国迪美博物馆（Peabody Essex Museum, Salem）。[①] 如拉罗谢尔所藏戏曲题材外销画确为煜呱的作品，则既能够支持这些画产于香港这一论断，也有助于全面分析煜呱的创作。

第三，拉罗谢尔艺术与历史博物馆所藏另一画册 MAH.1871.1.251，为画家萨尼耶的旧藏，萨尼耶似乎并未来过中国，其藏品可能购自商人或古董商。此画册是混杂题材，其中唯一一幅戏画（MAH.1871.1.251f）与男爵所捐画册中的同剧目画作（MAH.1871.6.157f）非常类似，且两画册形制基本一致，使我们乐于相信两画册的产地和年代是相同的。MAH.1871.1.251 中还有一幅画（MAH.1871.1.251h）绘有题着"同孚名茶"的茶箱。同孚行是广州十三行行商潘家的产业，原名同文行，嘉庆二十年（1815）潘启之子致祥（即潘有度，Puankhequa Ⅱ）重理故业时，更其名为同孚行。[②] 既然此两画册的产地可能相同，我们就更有理由相信男爵的画册购买于临近广州、画家经常两地同时经营的香港，而非上海。

据笔者研究，此画册中的十二幅戏画所绘，可明确判断的剧目有《众星拱北》《金钱贺寿》《仙姬送子》《辕门斩子》《车轮战》《挑袍》《走马荐贤》《刘金定斩四门》，一幅可能为《七擒孟获》，其他三幅所绘剧目待考。同一画册的外销画常有一共同主题，因此从画册中已知剧目的画作可知，这三幅所绘也均为戏曲演出场景，不包含非戏剧成分。其中一幅所绘戏曲舞台上的划龙舟，未见于其他戏画和今日戏曲舞台，研究者称"图画所展示的到底是什么剧目，不要说西方观众毫无头绪，就是现代的中国人也不一定清楚"[③]。故本文先以此画为例，

① 关于煜呱，参见 Carl L.Crossman, *The Decorative Arts of the China Trade:Paintings, Furnishings and Exotic Curiosities*, Woodbridge: Antique Collectors' Club, 1991, pp.132-138, 407；李世庄：《中国外销画：1750s—1880s》，中山大学出版社，2014 年，第 190 —195 页；伊凡·威廉斯：《广州制作：欧美藏十九世纪中国蓪纸画》，程美宝译编，岭南美术出版社，2014 年，第 39 页。

② 梁嘉彬：《广东十三行考》，广东人民出版社，2009 年，第 240 页。

③ 伊凡·威廉斯：《广州制作：欧美藏十九世纪中国蓪纸画》，程美宝译编，岭南美术出版社，2014 年，第 111 页。

对这批戏画的研究价值进行探讨。

二

分别由男爵和萨尼耶收藏的两幅戏曲龙舟表演画，构图方向相反，其他方面大体一致：舞台前方数人身穿彩衣，挥桨划着龙舟；舞台后方三张桌子接连摆放，饰以桌围，代表着江岸和高处；桌上中间前方跪着二人，素衣戴孝，表情悲戚，面前放着烛和碗，做祭奠状；二人之后立着三人，正观赏着江里的龙舟竞渡，中间一人帝王装扮，头戴之帽后有朝天翅一对，可能为唐帽（皇帽），身穿蟒袍，腰系玉带，手执酒杯；左右各有一文官和武将，文官头戴侯帽（耳不闻），穿蟒袍，系玉带，武将头戴插倒缨帅盔，扎硬靠，腰系玉带，佩剑。在细节上两画略有差异，例如两画中的帝王和武将或挂髯或不挂髯；两文官的扮演者，一为花面，一为洁面；武将所戴的靠旗，一为三角形，一为方形；划船的人数一为五人，一为六人；一龙舟后插有旗帜，另一龙舟则无等。这些差异，也许是因为两画或两画所袭模板在创作时依据的并非同一次演出，更可能是同一模板在被承袭复制中发生了改变所致。但无疑，两画描绘的是同一剧目。

因为道具龙舟表演已不见于今日戏曲舞台，画中所绘是何剧目颇不易判断。根据江中赛龙舟、岸上祭奠死者的情节推断，此剧可能属于"屈原戏"。检视今存屈原戏剧本[1]，清人尤侗（1618—1704）《读离骚》、张坚（1681—1763）《怀沙记》和胡盍朋（1826—1866）《汨罗沙》三剧的最后一场都与画中所绘场景相似。

三剧剧情都为敷演屈原生平事迹。吴梅对尤侗《读离骚》的结局构思评价很高，称"以宋玉招魂"做结，在结构上"已超轶前人矣"。[2] 张坚因感《读离骚》"未尽其致"，效之而作《怀沙记》。[3] 胡盍朋的《汨罗沙》也是受《读离骚》

① 关于古代屈原题材剧目，参见何光涛、唐忠敏：《古代屈原戏剧目补考》，载《民族艺术研究》2011年第6期。

② 吴梅：《中国戏曲概论》，岳麓书社，2010年，第84页。

③ 《怀沙记》"自叙"称："我朝尤西堂有《读离骚》一折，而未尽其致。然其时君贪而愚，臣佞而倖，才不见容，忠而被放，皆足激发人心之不平，以垂戒于后世"。封面有怀德堂主人识："漱石先生《怀沙记》仿尤西堂一折，本之经歌，参以史传，填词奏曲不添造一人，而其事、其文更觉发挥尽致。"剧本见王文章主编：《傅惜华藏古典戏曲珍本丛刊》第30册，学苑出版社，2010年。

的影响而作。①大抵由于《读离骚》结局构思巧妙，《怀沙记》和《汨罗沙》都加以借鉴，故三剧的结尾在舞台呈现上比较相似，其中《怀沙记》与戏画最为接近。

张坚的《怀沙记》不晚于乾隆十四年（1749）完成，付刻于乾隆二十三年（1758）。②最后一出《升天》演述东皇太乙携东君、云中君在端阳之日巡视下界，见江上龙舟竞渡，江边百姓祭奠，得知是在纪念屈原，于是召见屈原的魂灵，使其归列仙班。此出中，三神以及四侍女、持斧钺的神将巡行到楚地湘潭之后，原文叙述如下：

> （内鸣锣击鼓介）（外）下方何事喧哗？（末）容小神看来。拨云下视尘土中，见一簇人烟如蚁虫，鼓彭彭，弄轻舟戏舞鱼龙。（末启介）湘江内游戏龙舟，人民观看，故而喧哗。（外）龙舟游戏却是为何，东君再去探来，吾且暂驻云头，待尔回奏。（末）领旨。（外众下）（内鸣锣击鼓，杂彩衣、画桨、各架龙舟游上，串舞下）（生、老、净、丑扮众百姓簪榴、插艾，盘堆角黍，系以五色丝绳，各捧上）……今乃炎汉建武三年，又逢五月五日，你看湘江内龙舟竞渡，全鼓齐鸣，好不热闹。我们不会闹龙舟的，就将这角黍沿着江边望空拜祭一番便了。（拜祭投粽水内介）……（内锣鼓又作介）（众）那边又一起龙舟划来，不免上前观看去。（众下）【短拍】（杂划龙舟同唱上）滚滚长江，滚滚长江，波涛汹涌。驾龙舟戏水如风，仿佛见遗忠，乘水车螭骖鳞从。这角黍年年供奉，只愿他宴乐在鲛宫。（内锣鼓，杂划龙舟串舞下）（外带众神上）③

剧中除由杂扮演的划龙舟者穿彩衣、划龙舟，与戏画高度一致外，尤为重要的是，与《读离骚》中天上远观龙舟的是屈原一人、《汨罗沙》中为屈原和伍子胥两人不同，此剧中云上所立的主要人物为东皇太乙、东君、云中君三人，恰与戏画桌上所立三人一致。并且，根据剧本舞台提示，外扮演的东皇太乙戴星冠、穿衮服，与画中桌上中间一人穿戴略类；末扮东君，戴朝冠，可与画中文官装扮

① 《汨罗沙》"自序"云"后馆亲串之玉茗堂，于□□破书籤中翻得古板《西堂全集》，不禁狂喜"，见王文章主编：《傅惜华藏古典戏曲珍本丛刊》第103册，学苑出版社，2010年，第238页。

② 关于张坚的生卒年，参见王永健、徐雪芬：《清代戏曲家张坚生平考略》，载《文学遗产》1985年第3期。关于《怀沙记》的完成时间，参见何光涛：《元明清屈原戏考论》，四川师范大学博士学位论文，2012年，第124页。

③ 王文章主编：《傅惜华藏古典戏曲珍本丛刊》第30册，学苑出版社，2010年，第317—320页。

者视为一人；小生扮演的云中君穿冕服，虽与画中武将装扮者服饰有异，但行当相同，故大致可视为一人。[1] 剧中由生、老、净、丑扮演百姓沿江拜祭，虽不详其服饰是否与画中跪在桌上的二人一致，但此"临江设祭"场景可与戏画大致对应。这些显示了此剧与戏画颇为相符的一面。

然而，此剧与戏画也存在一些不同。剧中，按照剧本舞台提示，东皇太乙等人下场后第一次龙舟表演才开始，龙舟表演结束后才是百姓拜祭，百姓下场后，第二次龙舟表演才开始，之后众神又回到场上。就是说，此剧中众神、拜祭者和划龙舟都是分别在舞台上独立表演的，没有像画中一样同时出现在一个戏剧场景中。但戏剧演出对剧本的不尽遵从是常态，舞台呈现与剧本略有差异并不意外。当然，更可能的是，画家受构图审美、绘画传统程式或个人理解等因素的影响，有意对画中内容做了一定调整，将不同的舞台场景"搭配"在一起。

另外，从演出记录来看，《读离骚》和《怀沙记》都演出过，而《汨罗沙》未见演出记载，在舞台上广泛流传的可能性较小。关于《读离骚》的演出，尤侗在序言中说"予所作《读离骚》，曾进御览，命教坊内人装演供奉"[2]，其在自作《悔庵年谱》中也言及顺治帝"令教坊内人播之管弦，为宫中雅乐"[3]。关于《怀沙记》的演出，唐英在《〈玉燕堂四种曲〉序》中称张坚曾将自作《梦中缘》《梅花簪》《怀沙记》《玉狮坠》四种与之观，并评价四剧"被诸弦管，悦耳惊眸"[4]。既"被诸弦管，悦耳惊眸"，可见曾搬演于舞台。但《读离骚》是北曲杂剧，在南曲兴盛的清代，北曲已成绝唱，虽曾作为"雅乐"在宫廷演出，但在民间实难广泛传播。[5] 而《怀沙记》为南曲传奇，剧本舞台提示细致当行，易于传唱；《巡江》一出笔涉奇幻，排场生动，舞台表现力强，被花雅剧种以折子戏的形式搬演也是有可能的。虽然《怀沙记》的演出记载现只发现一条，但张坚的其他三剧却受到梨园青睐，传唱颇广，[6] 也从侧面增加了《怀沙记》

① 剧本中三人穿戴见王文章主编：《傅惜华藏古典戏曲珍本丛刊》第 30 册，学苑出版社，2010 年，第 315 页。

② ［清］尤侗：《读离骚·自序》，见郑振铎辑：《清人杂剧初集》，民国二十年影印本。

③ ［清］尤侗：《悔庵年谱》叶十五（下），见北京图书馆编：《北京图书馆藏珍本年谱丛刊》第 74 册，北京图书馆出版社，1999 年，第 30 页。

④ 清乾隆刻本《玉燕堂四种曲》第 1 册，叶二（下）至叶三（上），国家图书馆藏。

⑤ 参见何光涛：《元明清屈原戏考论》，四川师范大学博士学位论文，2012 年，第 96—97 页。

⑥ 参见刘崇德、樊兰：《〈玉燕堂四种曲〉的舞台艺术》，载《河北大学学报》（哲学社会科学版）2012 年第 5 期。

曾广泛演出而被外销画家观看的可能性。

从画册的年代、产地和同画册的其他剧目来看，我们毋宁相信此画所绘为花部剧目，而非文人剧，但笔者翻检大量资料并求教于同行及梨园人士，仍没有找到合适的花部剧目，故暂将之与《怀沙记·升天》相对应。尽管不能坐实，但足以辅助我们理解画中的演出方式，说明与画中所绘类似的场景无论在花部还是雅部中都很常见。

三

两幅戏画中的龙舟表演场景已不见于今日戏曲舞台，然而，如果有意去翻检古代剧本，却发现它在古代戏曲舞台上经常出现。我们举一些常见剧本中的例子，结合两幅戏画，对古代戏曲舞台上龙舟表演的形态加以考察。

端午龙舟在古代戏曲剧本中经常涉及，但有的只是在唱词或宾白中一带而过，并无专门表演。例如明传奇《明珠记》有唱词"满眼虎艾争鲜，正西苑龙舟相续"[①]，《跃鲤记》唱道"又见端阳，处处龙舟争竞"[②]，《金莲记》唱道"是处龙舟飞竞"[③]，《妆楼记》唱道"笑道艾虎悬高，龙舟竞渡，正值端午良朝"[④]，《鸣凤记》中有宾白"孩儿，今日艾虎悬庭，龙舟竞渡，又是端午时节了"[⑤]，等等。此类例子颇多，都是通过语言道出端午龙舟竞渡的故事背景与气氛，没有特别的表演。

古代戏曲舞台上表现龙舟的另一种方式是有专门的表演，但与今日类似，主要利用演员的语言、科介和后台锣鼓、唱曲、喝彩等烘托，在舞台上虚拟出龙舟竞渡。如明代杂剧《午日吟》中，演员做虚拟性动作"观龙舟科"，同时

① 明汲古阁刊本《明珠记》上，叶六（下），见《古本戏曲丛刊》编辑委员会编：《古本戏曲丛刊初集》，商务印书馆，1954 年。

② 明富春堂刊本《新刻出像音注姜诗跃鲤记》卷四，叶一（下），见《古本戏曲丛刊》编辑委员会编：《古本戏曲丛刊初集》，商务印书馆，1954 年。

③ 明汲古阁刊本《金莲记》卷上，叶五十（上），见《古本戏曲丛刊》编辑委员会编：《古本戏曲丛刊二集》，商务印书馆，1955 年。

④ 明刊本《妆楼记》卷上，叶四十二（上），见《古本戏曲丛刊》编辑委员会编：《古本戏曲丛刊二集》，商务印书馆，1955 年。

⑤ 明汲古阁刊本《鸣凤记》上，叶九十七（下），见《古本戏曲丛刊》编辑委员会编：《古本戏曲丛刊初集》，商务印书馆，1954 年。

用唱词和对白描述龙舟竞渡的情况，[①] 指示出舞台上龙舟的"存在"。明传奇《蝴蝶梦》在表现龙舟到来时，"内鼓吹介"，而众人合唱"听龙舟鼓角沸如雷"，[②] 通过锣鼓等乐器与合唱营造气氛。明传奇《芙蓉记》中，除台上演员做"看龙舟科"，用唱词和对白描述龙舟竞渡外，舞台内"作赢船介"，[③] 与前台配合。有时后台还要大段演唱，渲染气氛，例如《四艳记·碧莲绣符》中有如下情节：

> （内照前锣鼓介）（小旦）禀公子，龙舟将到了。（净）我们快到江边去。（合前）（下）（生）这许多游客又是谁家的？（外）这就是秦公子。（生）哦，原来如此。（内锣鼓唱歌介）龙舟画鼓响冬冬，一片清旗一片红，岸上女娘休着怕，怀中孩子放交松。（和介，又歌）龙舟画鼓响邦邦，一片红旗一片黄，夺得彩标多快乐，强如中个状元郎。（和介，又歌）一声画鼓一声锣，龙舟来往似撑梭。夺不得彩标空费力，两涯拍手笑呵呵。（和介）（生）龙舟渐近，我们也到江边看看。[④]

所唱之歌应属于划龙舟专用的扒船歌、龙船歌之类，后台的锣鼓与演唱，使台上人物如正在观看划龙舟一般。明传奇《蕉帕记》中有舞台提示"内打锣鼓作划龙船介"，然后唱了一支划船歌"标致姐姐俊俏哥，一边打鼓一边锣。你打鼓来哄着我，我打锣来引着他"，[⑤] 清杂剧《龙舟会》中有"内打龙船鼓、随意喊唱扒船歌介"[⑥] 的舞台提示，都是此类。这种虚拟性的龙舟表演，也是古代戏曲舞台上的常见情况。

两幅戏画展现的则是一种特殊方式，用道具龙舟来表演。画中可见，道具龙舟的形制宛如龙，首尾为龙头、龙尾，舟身饰龙鬏、龙鳞，尾部可插旗帜，中空，套在演员身上。

① 盛明杂剧二集本《午日吟》，叶六（下）、叶七（上），见《续修四库全书》编纂委员会编：《续修四库全书·集部·戏剧类》第 1765 册，上海古籍出版社，2002 年。

② 明末刊本《蝴蝶梦》卷上，叶三十八（下），见《古本戏曲丛刊》编辑委员会编：《古本戏曲丛刊三集》，文学古籍刊行社，1957 年。

③ 清康熙刊本《芙蓉记》上卷，叶十六（下），见《古本戏曲丛刊》编辑委员会编：《古本戏曲丛刊五集》，上海古籍出版社，1986 年。

④ 明刊本《四艳记·碧莲绣符》，叶三（下）至叶四（上），见《古本戏曲丛刊》编辑委员会编：《古本戏曲丛刊二集》，商务印书馆，1955 年。

⑤ 明文林阁刊本《五闹蕉帕记》卷下，叶九（上），见《古本戏曲丛刊》编辑委员会编：《古本戏曲丛刊二集》，商务印书馆，1955 年。

⑥ 清同治四年刊本《龙舟会》，叶十一（上），见郑振铎辑：《清人杂剧二集》，民国二十三年影印本。

表演人数，在两幅戏画中分别是五和六人。在《汨罗沙》中，场上两支龙舟分别由四人来划，脚色分别是外、净、老旦、小旦和末、副净、旦、贴。[1]在清杂剧《一片石》中，龙舟是由外、末、正、小生、净、老旦六个脚色所扮人物来划。[2]可见，划龙舟的人数为四到六人，而脚色颇自由，大约当时无戏份的任何行当都可以扮演。《怀沙记》中划龙舟的演员"彩衣、画桨"，《汨罗沙》中两舟演员的装扮分别为"红衣、扎红巾、插石榴花、持小红旗"和"彩衣、扎青巾、雉尾、持五色彩旗"。《一片石》中演员"扎巾、携桨、持小红旗"。结合戏画可知，划龙舟的演员多头上扎巾或戴帽，还可以插石榴花、戴雉尾等，身穿彩衣或红衣，手持画桨，船头一人手持两面小红旗或小彩旗。

表演形式主要为两龙舟做往来交驰、相斗夺标状，例如明传奇《鹈钗记》和清传奇《玉搔头》的龙舟均做"斗介"，《汨罗沙》中的龙舟"往来夺标介""绕场往来交驰"，《一片石》中的龙舟亦做"往来夺标介"。划龙舟的同时还常伴有唱曲，例如《读离骚》中两支龙舟的演员分别唱了一曲：

　　浩浩沅湘吊屈也原，划龙船，划彩船，新蒲细柳也绿年年，采莲船，行哩溜嗹行溜嗹，宁游碧落为才鬼也，划龙船，划彩船，莫入青溪作水也仙，采莲船，划龙船，行哩溜嗹行溜嗹，划划划。

　　龟鼓鸾箫一样也喧，划龙船，划彩船，牙樯锦缆也两边牵，采莲船，行哩溜嗹行溜嗹。青蛾皓齿人间乐也，划龙船，划彩船，休落眼花水底也眠，采莲船，划龙船，行哩溜嗹行溜嗹，划划划。[3]

明传奇《贞文记》中的情况类似，划龙舟两次上场，演员也分别唱了一曲。[4]前文所引《怀沙记》中划船众人唱了一支【短拍】，《汨罗沙》中唱了一支【南画眉序】。划船的演员还可说白，例如《汨罗沙》中演员划船到场上做"排立介"，然后是一段宾白。此外，《怀沙记》的舞台提示中标有龙舟"串舞"，也许是专门的舞蹈。当然，道具龙舟同虚拟龙舟表演一样，也需要后台的配合。剧本中多标有"内鸣金擂鼓""内金鼓""内鸣锣击鼓"等，即以锣鼓为主要伴奏器乐。清传奇《玉搔头》中有舞台提示和宾白，"（内众齐声喝彩介）好龙舟，好龙舟！

① 王文章主编：《傅惜华藏古典戏曲珍本丛刊》第103册，学苑出版社，2010年，第337页。
② 清嘉庆间红雪楼原刊《清容外集》本《一片石》，叶二十五（下）。
③〔清〕尤侗：《读离骚》，叶十九（下）至叶二十（上），见郑振铎辑：《清人杂剧初集》，民国二十年影印本。
④ 明末刊本《张玉娘闺房三清鹦鹉墓贞文记》上，叶三十一（上）至叶三十三（上），见《古本戏曲丛刊》编辑委员会编：《古本戏曲丛刊二集》，商务印书馆，1955年。

从来不曾有这个斗法，竟象认真相杀的一般，好怕人也"①，以舞台内的喝彩配合台上表演。

上场的龙舟数及上场次数，有时为一支龙舟先后上场两次，例如：在《贞文记》中，先是"众扮龙舟，歌上"，然后"绕场下"，其后又有一次同样的龙舟上下场；②明传奇《景园记》中，先是"内龙船上，转下"，然后"龙船又上转介"；③清传奇《广寒梯》中，先是"内扮龙舟上，绕场下"，其后也重复了一次。④有时为两支龙舟同时上场一次，例如：《玉搔头》中，"生、小生执两样旗帜，各领众乘龙舟上，斗介"⑤，由生和小生各带领一支龙舟上场一次；《鹣钗记》中的舞台提示是"内扮龙舟划上，斗介，下"⑥，既然表演相斗，也应是两支龙舟同时上场。有时为两支龙舟先后上场，如：在《读离骚》中，先是"众划龙船上"，尚未下场，"又一龙船上"，最后同时下场；⑦在《汨罗沙》中，先是一支龙舟上场，一番表演过后另一支上场，一起表演。⑧上引《怀沙记》的舞台提示，先由杂"各架龙舟游上，串舞下"，其后又"杂划龙舟同唱上"，"各"字似乎暗示上场的不只一支龙舟，可能是两支龙舟同时上、下场两次。也有一支龙舟上场一次的情况，例如《一片石》。可见道具龙舟表演时，上场的龙舟可为一支也可为两支，还可两支先后上场；龙舟下场、一次表演完成后，时常会重复上演一次。

① 王学奇、霍现俊、吴秀华主编：《笠翁传奇十种校注》下，天津古籍出版社，2009 年，第 805 页。

② 明末刊本《张玉娘闺房三清鹦鹉墓贞文记》上，叶三十一（上）至叶三十三（上），见《古本戏曲丛刊》编辑委员会编：《古本戏曲丛刊二集》，商务印书馆，1955 年。

③ 钞本《景园记传奇》卷上，叶四（下），见《古本戏曲丛刊》编辑委员会编：《古本戏曲丛刊三集》，文学古籍刊行社，1957 年。

④ 清乾隆十八年刻本《广寒梯》上卷，叶二十二（上、下），见北京大学图书馆编辑：《不登大雅文库珍本戏曲丛刊》十八，学苑出版社，2003 年，第 59、60 页。

⑤ 王学奇、霍现俊、吴秀华主编：《笠翁传奇十种校注》下，天津古籍出版社，2009 年，第 805 页。

⑥ 明刊本《新刻宋璟鹣钗记》上卷，叶十八（下），见《古本戏曲丛刊》编辑委员会编：《古本戏曲丛刊三集》，文学古籍刊行社，1957 年。

⑦ 〔清〕尤侗：《读离骚》，叶十九（下）至叶二十（上），见郑振铎辑：《清人杂剧初集》，民国二十年影印本。

⑧ 王文章主编：《傅惜华藏古典戏曲珍本丛刊》第 103 册，学苑出版社，2010 年，第 337—338 页。

四

事实上，除龙舟外，在中国古代戏曲舞台上，以道具模拟其他船类的例子也很常见。复原今已绝迹于戏曲舞台的道具龙舟表演形态，除可供今日舞台艺术参考外，对我们理解古代戏曲舟船表演、剧本的舞台性、戏曲表演虚拟性的衍变等也有参考意义。

例如在孔尚任《桃花扇·闹榭》一出中，有四次端午灯船上场："众起凭栏看介，扮出灯船，悬五色角灯，大鼓大吹绕场数回下"，"又扮灯船悬五色纱灯，打粗十番，绕场数回下"，"又扮灯船悬五色纸灯，打细十番，绕场数回下"，"副净扮阮大铖，坐灯船。杂扮优人，细吹细唱缓缓上"。扮出灯船，并悬多种灯饰，为道具舟船表演无疑。在《截矶》一出中，有两次战船上场："杂扮左兵白旗、白衣，呐喊驾船上"，"小生扮左良玉，戎装、白盔、素甲，坐船上"。这两处也可能是道具舟船表演。[1]龚和德在研究昆曲舞美时，肯定了《桃花扇》砌末运用很好地辅助了"演员唱做写景抒情的传统手法"，但恰对《闹榭》《截矶》两出不甚满意："孔尚任还不可能有完整的舞台美术构思，还不能圆满地解决虚拟表演与实物装置的矛盾。这种矛盾，在《闹榭》、《截矶》等出中是显然存在的。"[2]如果我们明了利用道具表演舟船不过是古代戏曲舞台上的寻常事，而虚拟性在古代戏曲表演中并非一以贯之，也就无从指摘孔尚任的舞美构思。虚拟性经研究者的诠释，成为理解戏曲表演特色较有影响的理论之一。[3]然而，古代戏曲表演并不排斥写实性道具，也是不争的事实。正如我们看到，古代戏曲舞台上的舟船表演，既可以虚拟表演，也可以利用舟船道具。后者在今日舞台上近乎绝迹，或许是虚拟性在近现代戏曲表演特征中得到强化的反映。

还需注意的是，戏曲舞台上的舟船道具不但是对舟船的模仿，也是借鉴民间

[1] 孔尚任：《桃花扇》，王季思、苏寰中、杨德评合注，人民文学出版社，2018 年，第 60、61、224、225 页。

[2] 龚和德：《明清昆曲的舞台美术》，见文化部文学艺术研究院戏曲研究所、《社会科学战线》编辑部编：《戏曲研究》第 1 辑，吉林人民出版社，1980 年，第 345、346 页。

[3] 张庚在为《中国大百科全书·戏曲·曲艺》（中国大百科全书出版社，1983 年）撰写的《中国戏曲》一文、与郭汉城主编的《中国戏曲通论》（上海文艺出版社，1989 年，第 156—166 页）中，都把虚拟性作为戏曲的特征之一。其后提出商榷和表示赞同的声音都很多，例如安葵《关于戏曲的综合性等特征——与吕效平先生商榷》（《戏曲研究》，2003 年第 3 期）一文为张说辩护。

划旱船的结果。旱船早在宋代《武林旧事·舞队》中便有记载，形态可分为两种，一为无底小船，附于人腰上，一为体积很大的彩船，[①] 前者与舞台上的道具舟船表演非常类似。需要注意的是，戏曲、端午龙舟与旱龙舟在祭祀功能上具有一致性。戏曲的祭祀性，经田仲一成等学者研究，已得到学界的广泛认同；端午龙舟竞渡本是一种用法术处理的公共卫生事业，起于遣灾；[②] 龙彼得曾以旱船为"转换仪式"的重要例子，来说明中国戏剧源于宗教仪式，指出"这类神船与初夏用来驱邪除瘟的灵舟或龙舟有相同的功用"[③]。这一点，从我们以上所举剧本中也能看到一些端倪。例如前引《读离骚》中，划龙舟演员所唱的曲词祭祀性特征明显，"龙船""采莲""哩溜嗹"等都是傩仪逐疫中的符号性词语。[④] 此时，戏曲演员舞着旱船、表演着端午龙舟竞渡，正是旱船、龙舟和戏曲在祭祀性上一致的体现。祭祀性的一致，为我们理解戏曲何以能够吸收各种民间文艺于一体找到了一种深层原因。从这个角度理解，现代戏曲少采用舟船实物道具，虚拟性表演成为看点，似乎能够反映出戏曲祭祀性功能的下降，而表演艺术更加成熟，美学特征更加鲜明了。

① ［荷］龙彼得：《中国戏剧源于宗教仪典考》，王秋桂、苏友贞译，见王秋桂编：《中国文学论著译丛》（下），台湾学生书局，1985 年，第 528、529 页。

② 江绍原：《端午竞渡本意考》，载《晨报副刊》1926 年 2 月 10 日、11 日、20 日。

③ ［荷］龙彼得：《中国戏剧源于宗教仪典考》，王秋桂、苏友贞译，见王秋桂编：《中国文学论著译丛》（下），台湾学生书局，1985 年，第 529 页。

④ 参见康保成：《梵曲"啰哩嗹"与中国戏曲的传播》，载《中山大学学报》（社会科学版）2000 年第 2 期；陈燕婷：《"嗦啰嗹"、"采莲"关系辨》，载《中国音乐学》2010 年第 2 期。

法国拉罗谢尔馆藏红楼画考论

◎ 张惠[1]

摘要：法国拉罗谢尔艺术与历史博物馆藏有一册十一幅红楼画，年代约为19世纪，产地、画家与收藏家均不详。由于海外馆对《红楼梦》原文不熟悉，因此排列顺序与原文不符。然而，从对物象的精细描摹，不仅见出拉罗谢尔馆藏红楼画画家超越于一般画家的艺术功力，更可见出他对贵族上流社会的深入了解和认识。其对小说原文有细致入微的理解，通过服装的着色表现出对人物年龄的精确把握，并通过色彩侧面表现了人物的性格和命运。拉罗谢尔馆藏红楼画体现了文人情趣，有别于版画、年画、画工画迎合大众的取向。更可贵的是，拉罗谢尔馆藏红楼画对《红楼梦》原文并非亦步亦趋，而是进行了再理解和再创造。因此，考察拉罗谢尔馆藏红楼画，除其本身艺术价值外，对理解红楼画的构成、衍变、传播，对再认识《红楼梦》及其社会价值等也具有参考意义。

关键词：红楼画；文人画；《红楼梦》；色彩；艺术

在19世纪，小说《红楼梦》的海内风行带动了红楼画的绘制和流行，法国拉罗谢尔馆藏红楼画为其中的佼佼者。拉罗谢尔艺术与历史博物馆藏红楼画为绢本设色工笔重彩，编号为MAH.2013.0.222—232，每幅宽36厘米，高30.5厘米。装订极其考究，作品被粘贴在纸板上，并用奶油色的丝绸边框框住，年代为19世纪。[2]画家不详，画面中没有出现任何可供辨认的汉字，比如"潇湘馆""暖香坞"的匾额或者对联，也没有题跋或可以提供画家身份信息的落款或印章。但

① 张惠，深圳大学研究员，研究领域为中国近代文学、《红楼梦》与海外红学。

② 参见该馆网页 http://www.alienor.org/collections-des-musees/fiche-objet-121856-peinture-scene-d-interieur-titre-factice。

是，其具有高超的艺术价值和社会价值，值得引起研究者的重视。

一

由于缺乏《红楼梦》原文和红楼画的相关信息，因此拉罗谢尔馆藏红楼画的次序与原文不符，存在颠倒和舛误。在此，笔者按照拉罗谢尔原画顺序，将画作与《红楼梦》原文对应抄录如下：

第一幅《纵探理家》（MAH.2013.0.222），尤其以探春为主，取材于第五十五回"辱亲女愚妾争闲气　欺幼主刁奴蓄险心"，因凤姐小产失调，不能理事，王夫人便命探春和李纨共同裁处，具体以探春分配母舅赵国基二十两丧仪为表现对象：

> 探春同李纨相住间隔，二人近日同事，不比往年，来往回话人等亦不便，故二人议定：每日早晨皆到园门口南边的三间小花厅上去会齐办事，吃过早饭于午错方回房。这三间厅原系预备省亲之时众执事太监起坐之处，故省亲之后也用不着了，每日只有婆子们上夜。如今天已和暖，不用十分修饰，只不过略略的铺陈了，便可他二人起坐。这厅上也有一匾，题着"辅仁谕德"四字，家下俗呼皆只叫"议事厅儿"。如今他二人每日卯正至此，午正方散。凡一应执事媳妇等来往回话者，络绎不绝。①

第二幅为《潇湘调鹦》（MAH.2013.0.223），左边为玲珑山石、荫荫翠竹与舒卷有致的碧绿芭蕉，中间为一丽人梳倭堕髻，鬓边略施点翠，穿着雨过天青纱衫、妃色帏裳、淡粉色纱裙、石青色裙带，裙边系着松花绿宫绦，旁边一小鬟侍立，梳双丫髻，穿着淡黄长比甲、白绫细折裙。右边台阶之上，折扇门旁恭立一小鬟，正半掀起石青滚边细竹湘帘，等待女主人进入。取材于第三十五回"白玉钏亲尝莲叶羹　黄金莺巧结梅花络"，宝玉挨打之后，黛玉站在潇湘馆门前，看到不同人等前来看望，随后紫鹃提醒她回去吃药：

> 一进院门，只见满地下竹影参差，苔痕浓淡，……不防廊上的鹦哥见林黛玉来了，嘎的一声扑了下来，倒吓了一跳，因说道："作死的，又扇了我一头灰。"那鹦哥仍飞上架去，便叫："雪雁，快掀帘子，姑

① ［清］曹雪芹：《脂砚斋重评石头记》，人民文学出版社，2006年，第1285页。本文所引《红楼梦》原文，前八十回来自《脂砚斋重评石头记》，后四十回来自《程甲本红楼梦》。

娘来了。"黛玉便止住脚步，以手扣架道："添了食水不曾？"那鹦哥便长叹一声，竟大似林黛玉素日吁嗟音韵，接着念道："侬今葬花人笑痴，他年葬侬知是谁？试看春尽花渐落，便是红颜老死时。一朝春尽红颜老，花落人亡两不知！"黛玉、紫鹃听了都笑起来。紫鹃笑道："这都是素日姑娘念的，难为他怎么记得了。"①

第三幅为《湘云醉卧》（MAH.2013.0.224），取材于第六十二回"憨湘云醉眠芍药裀　呆香菱情解石榴裙"，宝玉生辰之际，湘云醉眠园中花下：

> 正说着，只见一个小丫头笑嘻嘻的走来："姑娘们快瞧云姑娘去，吃醉了图凉快，在山子后头一块青板石凳上睡着了。"众人听说，都笑道："快别吵嚷。"说着，都走来看时，果见湘云卧于山石僻处一个石凳子上，业经香梦沉酣，四面芍药花飞了一身，满头脸衣襟上皆是红香散乱，手里的扇子在地下，也半被落花埋了，一群蜂蝶闹穰穰的围着他，又用鲛绡帕包了一包芍药花瓣枕着。众人看了，又是爱，又是笑，忙上来推唤挽扶。②

第四幅为《黛玉葬花》（MAH.2013.0.225），《红楼梦》中三次提到葬花，分别发生在第二十三回、二十七回和六十二回，本幅当取材于第二十三回"西厢记妙词通戏语　牡丹亭艳曲警芳心"：

> 却是林黛玉来了，肩上担着花锄，锄上挂着花囊，手内拿着花帚。宝玉笑道："好，好，来把这个花扫起来，撂在那水里。我才撂了好些在那里呢。"林黛玉道："撂在水里不好。你看这里的水干净，只一流出去，有人家的地方脏的臭的混倒，仍旧把花遭塌了。那畸角上我有一个花冢，如今把他扫了，装在这绢袋里，拿土埋上，日久不过随土化了，岂不干净。"③

第五幅为《宝琴立雪》（MAH.2013.0.226），取材于第五十回"芦雪庵争联即景诗　暖香坞雅制春灯谜"：

> 贾母笑着，换了凤姐的手，仍旧上轿，带着众人，说笑出了夹道东门。

① 〔清〕曹雪芹：《脂砚斋重评石头记》，人民文学出版社，2006年，第788—789页。
② 〔清〕曹雪芹：《脂砚斋重评石头记》，人民文学出版社，2006年，第1467—1468页。
③ 〔清〕曹雪芹：《脂砚斋重评石头记》，人民文学出版社，2006年，第523页。

一看四面粉妆银砌，忽见宝琴披着凫靥裘站在山坡上遥等，身后一个丫鬟抱着一瓶红梅。众人都笑道："少了两个人，他却在这里等着，也弄梅花去了。"贾母喜的忙笑道："你们瞧，这山坡上配上他的这个人品，又是这件衣裳，后头又是这样梅花，像个什么？"众人都笑道："就像老太太屋里挂的仇十洲画的《双艳图》。"贾母摇头笑道："那画的那里有这件衣裳？人也不能这样好！"①

但此幅与原文有别，画面未见贾母，而是众女驻足凝望宝琴，慕、羡、爱、怜俱有之。

第六幅为《香菱解裙》（MAH.2013.0.227），取材于第六十二回"憨湘云醉眠芍药裀　呆香菱情解石榴裙"：

他还站在那里等呢。袭人笑道："我说你太淘气了，一定淘出个故事来才罢。"香菱红了脸，笑说："多谢姐姐了，谁知那起促狭鬼使黑心。"说着，接了裙子，展开一看，果然同自己的一样。又命宝玉背过脸去，自己叉手向内解下来，将这条系上。袭人道："把这脏了的交与我拿回去，收拾好了再给你送去。你若拿回去，看见了也是问的。"香菱道："好姐姐，你拿去不拘给那个妹妹罢。我有了这个，不要他了。"袭人道："你倒大方的好。"香菱忙又万福道谢，袭人拿了脏裙便走。②

第七幅《湘云作诗》（MAH.2013.0.228）是一幅群体性图画，取材于第三十七回"秋爽斋偶结海棠社　蘅芜苑夜拟菊花题"：

直到午后，史湘云才来，宝玉方放了心，见面时就把始末原由告诉他，又要与他诗看。李纨等因说道："且别给他诗看，先说与他韵。他后来，先罚他和了诗：若好，便请入社，若不好，还要罚他一个东道再说。"史湘云道："你们忘了请我，我还要罚你们呢。就拿韵来，我虽不能，只得勉强出丑。容我入社，扫地焚香我也情愿。"众人见他这般有趣，越发喜欢，都埋怨昨日怎么忘了他，遂忙告诉他韵。史湘云一心兴头，等不得推敲删改，一面只管和人说着话，心内早已和成，即用随便的纸笔录出，先笑说道："我却依韵和了两首，好歹我却不知，

① 〔清〕曹雪芹：《脂砚斋重评石头记》，人民文学出版社，2006 年，第 1169 页。
② 〔清〕曹雪芹：《脂砚斋重评石头记》，人民文学出版社，2006 年，第 1480 页。

不过应命而已。"①

第八幅为《妙玉听琴》（MAH.2013.0.229），取材于第八十七回"感秋深抚琴悲往事 坐禅寂走火入邪魔"，但是做了相当大的改动，由原文"端坐"的"双玉听琴"，删去了宝玉，只剩下"站立"的"妙玉听琴"。原文为：

> 于是二人别了惜春，离了蓼风轩，湾湾曲曲，走近潇湘馆，忽听得叮咚之声。妙玉道："那里的琴声？"宝玉道："想必是林妹妹那里抚琴呢。"妙玉道："原来他也会这个，怎么素日不听见提起？"宝玉悉把黛玉的事述了一遍，因说："咱们去看他。"妙玉道："从古只有听琴，再没有看琴的。"宝玉笑道："我原说我是个俗人。"说着，二人走至潇湘馆外，在山子石坐着静听，甚觉音调清切。②

画面为左右结构，以窗内窗外划分。隔着玻璃玲珑大花窗，可见紫鹃正在往狮子香炉里添香，黛玉双手抚琴，双目下视，正在全神贯注地弹奏。窗外，头戴道冠、身穿水田衣的妙玉负手而立，头部前倾，侧耳听琴，嘴唇紧抿，表情凝重，若有所思。

第九幅为《梦游太虚》（MAH.2013.0.230），取材于第五回"游幻境指迷十二钗 饮仙醪曲演红楼梦"：

> 说着大家来至秦氏房中。刚至房门，便有一股细细的甜香袭人来到。宝玉觉得眼饧骨软，连说"好香！"……于是众奶母伏侍宝玉卧好，款款散了，只留袭人、媚人、晴雯、麝月四个丫鬟为伴。秦氏便吩咐小丫鬟们，好生在廊檐下看着猫儿狗儿打架。③

第十幅为《妙惜对弈》（MAH.2013.0.231），取材于第八十七回"感秋深抚琴悲往事 坐禅寂走火入邪魔"，宝玉来探望惜春，正逢惜春与妙玉对弈：

> 轻轻的掀帘进去。看时不是别人，却是那栊翠庵的槛外人妙玉。这宝玉见是妙玉，不敢惊动。妙玉和惜春正在凝思之际，也没理会。宝玉却站在旁边看他两个的手段。④

① 〔清〕曹雪芹：《脂砚斋重评石头记》，人民文学出版社，2006年，第855—856页。
② 〔清〕曹雪芹：《程甲本红楼梦》，沈阳出版社，2006年，第2421—2422页。
③ 〔清〕曹雪芹：《脂砚斋重评石头记》，人民文学出版社，2006年，第100—101页。
④ 〔清〕曹雪芹：《程甲本红楼梦》，沈阳出版社，2006年，第2419页。

第十一幅为《晴雯补裘》（MAH.2013.0.232），取材于第五十二回"俏平儿情掩虾须镯　勇晴雯病补雀金裘"：

> 晴雯先将里子拆开，用茶杯口大的一个竹弓钉牢在背面，再将破口四边用金刀刮的散松松的，然后把针纫了两条，分出经纬，亦如界线之法，先界出地子后，依本衣之纹来回织补。补两针，又看看，织补两针，又端详端详。无奈头晕眼黑，气喘神虚，补不上三五针，伏在枕上歇一会。……一时只听自鸣钟已敲了四下，刚刚补完，又用小牙刷慢慢的剔出绒毛来。麝月道："这就很好，若不留心，再看不出的。"①

二

拉罗谢尔红楼画家对物象的精细描摹，不仅可见出他超越于一般画家的艺术功力，更可见出他对贵族上流社会的深入了解和认识，以灰斗和"挂印拖枪"为代表。

第十一幅《晴雯补裘》，画面为"十"字结构，左厅右房，厅上置罗汉床，床下两具脚踏。但是脚踏旁两具方形圆嘴木盒是何物，又有何用？原来明式的床前多设脚踏，架子床和拔步床前的脚踏独一而修长，长二尺左右，宽尺余。罗汉床前的脚踏短而成对，两具脚踏之间多置灰斗，形如方抽屉，因中放炉灰而得名，灰斗为柴木制，中有椿柱。即使以工细著称的孙温红楼画，也仅仅画出脚踏，而并无灰斗。而且，《孙温绘全本红楼梦》宽76.5厘米，高43.3厘米，而拉罗谢尔红楼画仅仅宽36厘米，高30.5厘米，也就是拉罗谢尔红楼画在宽度减半的幅度内对物象的描摹更全面、精细、考究。

第九幅《梦游太虚》中，坐姿小鬟所抱之双色猫，白身黑尾且额上一团黑，名为"挂印拖枪"，有旺主贵显之意："纯白而尾独纯黑，额上一团黑色，此名挂印拖枪，又名印星猫，人家得此主贵。"②图中猫的全身基本被小鬟抱持，但明显可以看出脸、爪皆白，额、尾俱黑，因此，应为此"挂印拖枪"名种。"挂印拖枪"猫主兆官场飞黄腾达，"巨鹿令黄公（虎岩）有印星猫一对，常令人喜

① 〔清〕曹雪芹：《脂砚斋重评石头记》，人民文学出版社，2006年，第1225—1226页。
② 〔清〕黄汉辑：《猫苑》卷上，见四库未收书辑刊编纂委员会编：《四库未收书辑刊》第12册，北京出版社，2000年，第16页。

悦，惟不善捕鼠。然有此猫则署中鼠耗肃清，官事亦顺吉，是即贵之验"①，正符合贾府富贵风雅的追求。

拉罗谢尔红楼画家更展示了对小说原文细致入微的理解，以插天巨石、棉帘水仙、服装颜色和槅扇设色为代表。

第一幅《纨探理家》采用了三等分构图，以插天山石和启窗房室为限，把画面等分为左、中、右三部分。右侧窗户支起，室内桌旁坐两丽人，李纨穿月白色衫，探春穿杏红色衫。桌上红烛高烧，摆着笔墨纸砚，纸上似有字迹，纨探两人做注目商议状。中间门口出来一穿浅紫仆妇，正伸出两指向赶来的三仆妇示意。左侧前景是插天山石，石旁点缀红、白、紫色花朵，后景隐约可见被山石遮住的屋舍。

插天山石占据画面三分之一份额并非无意为之。因为在第十七回，贾政带着众清客游大观园时，看到园门之内纵横拱立峻嶒巨石，认为这是胸中大有丘壑的设计：

> 遂命开门，只见迎面一带翠嶂挡在前面。众清客都道："好山，好山！"贾政道："非此一山，一进来园中所有之景悉入目中，则有何趣。"②

因此这幅画上为插天山石，而且石上正是"苔藓成斑，藤萝掩映"③。第五十五回与第十七回相隔久远，而且只是淡描一笔办事地点在"园门口小花厅"，可见画家对《红楼梦》原文的熟稔和精确的传达。

画家通过服装的着色表现出对人物年龄的精确把握，并通过色彩侧面表现了人物的性格和命运。探春所穿服色为"杏红"，历来是少女服色。最早见于南北朝，《西洲曲》中出门采红莲的小女郎，"单衫杏子红，双鬟鸦雏色"④。宋词中，史浩《浣溪沙》曰："一握钩儿能几何，弓弓珠蹙杏红罗。"⑤张先《画堂春》曰："桃叶浅声双唱，杏红深色轻衣。小荷障面避斜晖。分得翠阴归。"⑥明代则有吴兆《西河子夜歌》中娇滴滴骑马的吴女，"新着杏红衫，试骑赭白

① 〔清〕黄汉辑：《猫苑》卷上，见四库未收书辑刊编纂委员会编：《四库未收书辑刊》第12册，北京出版社，2000年，第16页。

② 〔清〕曹雪芹：《脂砚斋重评石头记》，人民文学出版社，2006年，第350页。

③ 〔清〕曹雪芹：《脂砚斋重评石头记》，人民文学出版社，2006年，第350页。

④ 〔南朝陈〕徐陵编，〔清〕吴兆宜注、程琰删补：《玉台新咏笺注》卷五，穆克宏点校，中华书局，1985年，第222页。

⑤ 唐圭璋编：《全宋词》，中华书局，1965年，第1282页。

⑥ 唐圭璋编：《全宋词》，中华书局，1965年，第79页。

马。马骄堤路窄，急为扶侬下"。①《榕城小妓奇奇歌》中袅袅婷婷十二岁的奇奇："鸦头髻样望如坠，杏子衫新红欲然。"②而且探春所抽花签为杏花，签语为"日边红杏倚云栽"，预兆未来将得贵婿，成为王妃，因此这"杏红"衫色，也是她未来命运的吉兆。

李纨所穿服色为"月白"，月白并非白色，而是一种淡淡的蓝色。乾隆时期褚华的《木棉谱》记载："染工有蓝坊，染天青、淡青、月下白；……漂坊，染黄糙为白"③。月下白即"月白"，属于蓝坊。《天工开物》中写："月白、草白二色，俱靛水微染"④。"靛"表示色谱色相，"微染"则表示色彩属性。《红楼梦》中曾经提到李纨没有脂粉之类，这是因为她是青年丧偶，"岂无膏沐，谁适为容"⑤，作为寡妇，虽处膏粱锦绣之中，如槁木死灰一般。月白色不突出不张扬，正符合李纨作为寡妇低调内敛的身份。清初李渔的《闲情偶寄》写道："记予儿时所见，女子之少者，尚银红桃红，稍长者尚月白"⑥。所以月白是比少女稍长的青年女子的服色。第四十九回说："李纨为首，余者迎春、探春、惜春、宝钗、黛玉、湘云、李纹、李绮、宝琴、邢岫烟，再添上凤姐儿和宝玉，一共十三个。叙起年庚，除李纨与凤姐儿年纪最长，他十一个人皆不过十五六七岁。"⑦贾珠不到二十岁娶妻生子，后来死了，林黛玉进贾府的这一年，贾珠的遗腹子贾兰五岁，因此李纨充其量也就二十多岁。所以画家绘制她穿月白一方面符合她的年龄，另一方面也含有叹惋之意：哪怕她依然青春，但是不要说王熙凤那些"缕金百蝶穿花大红""五彩刻丝石青""翡翠撒花"⑧绚丽浓烈的颜色，即使葱绿、桃红那些娇艳的颜色也和她从此绝缘。

与此类似的还有第九幅《梦游太虚》对冬令景象的描摹。其一是卷着棉帘，由于槅扇门的保暖性不够，因此要加装帘架，冬天可挂棉帘防风保暖，夏天可挂

① 〔清〕朱彝尊选编：《明诗综》卷六十五，中华书局，2007年，第3269页。

② 〔清〕钱谦益撰集：《列朝诗集》丁集第十四，许逸民、林淑敏点校，中华书局，2007年，第5592页。

③ 〔清〕褚华：《木棉谱》，中华书局，1985年，第10页。

④ 〔明〕宋应星：《天工开物》卷上《彰施第三·诸色质料》，管巧玲、谭属春整理注释，岳麓书社，2002年，第96页。

⑤ 周振甫：《诗经译注》卷二《国风·卫风·伯兮》，中华书局，2010年，第84页。

⑥ 〔清〕李渔：《闲情偶寄·声容部·治服第三·衣衫》，诚举等译注，云南大学出版社，2003年，第93页。

⑦ 〔清〕曹雪芹：《脂砚斋重评石头记》，人民文学出版社，2006年，第1134页。

⑧ 〔清〕曹雪芹：《脂砚斋重评石头记》，人民文学出版社，2006年，第56页。

竹帘通风防蚊，图中画的正是大红棉帘。其二是图右侧室外石桌上摆着一个天蓝釉瓷花盆，里面三四丛水仙花盛放。水仙花单瓣者称金盏银台，重瓣者称玉玲珑。此盆水仙每朵六枚白花花瓣托出一个"宛若盏样"的金黄花心，正是中国最传统的金盏银台，"其花莹韵，其香清幽"[①]，《瓶花谱》把水仙花推崇为"一品九命"[②]，黄庭坚赞美它"含香体素欲倾城，山矾是弟梅是兄"[③]。康熙皇帝也很喜欢水仙花，曾作诗咏叹其"冰雪为肌玉炼颜，亭亭如立藐姑山"，并寄言"制芰荷以为衣兮，集芙蓉以为裳"[④]，开启"香草美人"传统的屈原，却不认得不染泥沙"翠帔绌冠白玉珈"的凌波仙子，"骚人空自吟芳芷，未识凌波第一花"。而考《红楼梦》第五回"东边宁府中花园内梅花盛开"[⑤]，尤氏带秦可卿请贾母等人赏花，宝玉因此来到宁府，方有秦氏房中歇卧一事。梅花与水仙骈盛于冬，晚明高濂《遵生八笺·燕闲清赏笺》载："如瑞香、梅花、水仙、粉红山茶、腊梅，皆冬月妙品。"[⑥]正与宝玉梦游太虚幻境的时令相符。

《梦游太虚》图中绘制了传统的槅扇门，这是最具中国特色的建筑构件之一，同时拥有窗、门和墙的功能，灵活性较高，在一些特殊场合可以摘除以联通室内外空间，它也是故宫内古建筑中出现最多、使用频率最高的门样式。梁思成《清式营造则例》、王世襄《清代匠作则例汇编》均称之为"槅扇"[⑦]。槅扇门由边抹、槅心、绦环板、裙板组成。其中槅扇的外框叫边抹，竖的部分为边梃（清）或桯（宋），横的部分为抹头。槅扇的上部为槅心，由疏落有致的棂条组成。槅心下为绦环板，两方绦环板之间为裙板。槅扇门通常为四扇、六扇和八扇，抹头越多越豪华，代表槅扇所在的建筑规格越高。图中可以看到的槅扇有四扇半，其中明示的有两扇半，暗示的有向内打开的两扇。从画面仅露出的两扇半槅扇，已经可以看出采用了两种不同的槅心、绦环板、裙板：两扇采用的槅心为琐窗花格，绦

① 关于"金盏银台"的描述，参见［明］王象晋纂辑，伊钦恒诠释：《群芳谱诠释·花谱·花信·水仙》，农业出版社，1985年，第284页。

② ［明］张谦德著，刘靖宇绘：《瓶花谱·品花·一品九命》，江西美术出版社，2018年，第50页。

③ ［宋］黄庭坚撰，［宋］任渊、史容、史季温注：《黄庭坚诗集注》卷十五《王充道送水仙花五十枝欣然会心为之作咏》，刘尚荣校点，中华书局，2003年，第546页。

④ ［战国］屈原著，金开诚、董洪利、高路明校注：《屈原集校注·离骚》，中华书局，1996年，第48页。

⑤ ［清］曹雪芹：《脂砚斋重评石头记》，人民文学出版社，2006年，第98页。

⑥ ［明］高濂：《遵生八笺·燕闲清赏笺·瓶花三说》，巴蜀书社，1985年，第144页。

⑦ 参见梁思成：《清式营造则例》，中国建筑工业出版社，1981年，第124页；王世襄编：《清代匠作则例汇编》，中国书店，2008年，第62页。

环板为浮雕云头不断，裙板为浮雕宝相团花，四侧饰以云纹；半扇采用的槅心为菱形，绦环板为浮雕连环纹，裙板为浮雕蝙蝠纹、蝙蝠衬角，称为四福齐至。根据对称原则，则此槅扇门起码为六扇，甚至为八扇，可见规格之高。而此处为秦可卿的卧房，槅扇之多与她宁国府重孙媳中第一得意人的身份暗合。更进一步的是，秦可卿卧房槅扇门的绦环板和裙板上的浮雕都是桃红色，桃红不是正色，放在中国古建筑上是极大胆的用色，即使在这十一幅红楼画里也是绝无仅有的，哪怕精致得像个女孩卧房的怡红院的槅扇也没有用桃红色，这暗示了秦氏住所是一个极为香艳的所在，而宝玉恰恰在这里做了一个和"可卿"相会的绮梦。秦可卿临死给王熙凤托梦，安排了让她在祖宗坟茔旁边置买房地谋划整个家族的退步抽身之计，脂砚斋因此赦其淫罪，让曹雪芹删去"淫丧天香楼"的情节。但是焦大的怒骂——"爬灰的爬灰，养小叔子的养小叔子"[1]，卧房里和淫和性有关的装饰——武则天宝镜、赵飞燕金盘、安禄山掷过伤了太真乳的木瓜、红娘抱过的鸳枕，幻境中"情既相逢必主淫"[2]的判词，以及她死之后公公贾珍哭得泪人一般，说要"尽我所有"发送，都暗示了秦可卿与淫与性的藕断丝连、蛛丝马迹，因此画家用槅扇颜色对其做了背面敷粉的不写之写，侧笔出之，可见高妙。

三

拉罗谢尔红楼画体现了文人情趣，有别于版画、年画、画工画迎合大众的取向，以文房清供和明式家具为代表。

第十一幅《晴雯补裘》，厅上的罗汉床与寝室的拔步床直接相连，槅扇并不对称，而且槅扇有镂空，正面雕刻山水，侧面放置书籍等物，正合怡红院的装饰："原来四面皆是雕空玲珑木板，或流云百蝠，或岁寒三友，或山水人物，或翎毛花卉，或集锦，或博古，或万福万寿，各种花样皆是名手雕镂，五彩销金嵌宝的。一槅一槅，或有贮书处，或有设鼎处，或安置笔砚处，或供花设瓶、安放盆景处。其槅各式各样，或天圆地方，或葵花蕉叶，或连环半璧。真是花团锦簇，剔透玲珑。"[3]厅与床之间用石青雕栏做空间分界，并没有明显分隔。《红楼梦》第十七回首次叙述怡红院，就是"这几间房内收拾的与别处不同，竟分不出间隔来的"[4]。挨

① 〔清〕曹雪芹：《脂砚斋重评石头记》，人民文学出版社，2006年，第171页。
② 〔清〕曹雪芹：《脂砚斋重评石头记》，人民文学出版社，2006年，第110页。
③ 〔清〕曹雪芹：《脂砚斋重评石头记》，人民文学出版社，2006年，第370页。
④ 〔清〕曹雪芹：《脂砚斋重评石头记》，人民文学出版社，2006年，第370页。

着雕栏摆放一张"半桌"，半桌只有八仙桌的一半大，因此而得名，既可以拼接成八仙桌，又可以独立使用。罗汉床上铺设秋香色团花纹厚条褥、妃红洋縐、石绿方格白色小雏菊方坐褥、猩红六棱圆墩形靠枕。正呼应《红楼梦》第二十三回刚搬进怡红院宝玉所作的四时诗："梅魂竹梦已三更，锦罽鹴衾睡未成。"① 罗汉床上横设一张炕桌，桌上摆着数部书，另有一素面长方文具匣。晚明高濂《燕闲清赏笺》中记载："匣制三格，有四格者，用提架总藏器具。非为观美，不必镶嵌雕刻求奇，花梨木为之足矣。"② 墙乃凿空，设有十锦槅子，槅子上一个碧绿斑驳古鼎、一方湖石摆件、一只粉彩小碗，还有一只朱红大盘盛有数只大佛手，以及自鸣钟一座。

宝玉是簪缨世族的贵公子，因此画家要画出富贵，但这富贵不能是金玉满堂俗不可耐的暴发；而且宝玉虽和钗黛姐妹作诗联句之时常常落第，但他能够写作长篇《姽婳词》《芙蓉女儿诔》，所作《四时即事》在外被人传颂，因此也具有书香气息。据此，怡红院的整体格局应该富丽中带有文雅方为得体，画家在一些细节中对其进行了生动传神的塑造，其富丽以千工拔步床代之，其文雅以臂搁、香几代之。

图右晴雯坐在千工拔步床上，腰下拥以杏红绫被，膝上放置一领"金翠辉煌，碧彩闪灼"的雀金裘，左手执裘，右手拈针，身体前倾，正在全神贯注地补裘。麝月挨着床沿坐在她的斜对面，一足踏在拔步床的踏板上，正在帮着拈线。拔步床左边的槅扇镶嵌山水画，上下各一，左侧踏板上放着一张小几，几上放置一张兽面三足烛台，捧着两支红烛。明代晚期，江南一带的富庶地区流行一种千工拔步床，又称为"踏板床"，这是因为床并不直接放置在地面上，而是地下铺板，床在板之上，从外形看好像把架子床放在一个封闭式的木制平台上（这种平台北京或称"地平"）。平台比床的前沿长二三尺，四角立柱，镶以槅扇，使床前形成一个回廊，回廊中间置一脚踏，两侧可以安放桌、凳类小型家具。千工拔步床一般用昂贵的酸枝、黄梨、紫檀等制成，床边的围栏、挂檐及横眉均雕刻精美的人物、花鸟，甚至镶嵌螺钿或珠宝，宛如一间独立的小房子，大大提高了睡眠空间的舒适度和私密性。由于体型巨大、工艺繁琐、做工精致、结构复杂，需多门类工匠至少耗费三年时间才能打造出一张来，故称"千工拔步床"，是家族富有和地位显赫的象征。

① ［清］曹雪芹：《脂砚斋重评石头记》，人民文学出版社，2006年，第521页。

② ［明］高濂：《遵生八笺·燕闲清赏笺·论文房器具·文具匣》，巴蜀书社，1985年，第107页。

画面前景的半桌上摆着五部书，一个圆筒形紫檀笔筒里放有四支笔、一方臂搁。臂搁也称"腕枕"，一般以竹、紫檀、红木、玉、象牙、瓷为材料制作而成，其中瓷类臂搁出现在清乾隆之后。臂搁上多雕刻有山水、仕女、岁寒三友、亭台楼阁、福寿云纹等图案，亦有铭文或诗句，具有欣赏收藏价值，属于文房用具中的奢侈品，被誉为"文房第五宝"。因为臂搁不像笔墨纸砚是文房必备用具，所以不一定每位文人都配备，只有那些既有雅趣又有经济能力的人才会使用、收藏。画中宝玉怡红院中的臂搁为外红内白，其色泽与2006年嘉德春拍的明代张希黄制竹留青"野渡横舟"图臂搁颜色相似。留青是竹臂搁的特别技法，取竹材之筠，刻纹为饰，剔除纹外之筠，留竹肌为地，竹筠之纹饰，约略高于竹肌。竹筠是竹材的肤表，颜色杏黄，年久呈蜜蜡黄。竹肌呈刷丝纹，年岁愈久色愈深，渐近琥珀色。此款臂搁出自明代巨匠张希黄之手，择取坚净的青筠竹材所制。画面以唐代诗人韦应物的名句"春潮带雨晚来急，野渡无人舟自横"[①]为题，描绘杭州西湖春雨迷蒙的景色。这块臂搁的成交价是一百六十五万人民币。[②]

关于臂搁的用途，赵珩在《书斋案头的精致》中认为是支撑臂腕和防汗所用：臂搁"是书写时枕臂之物，它的作用：一是用来支持臂腕而不致为桌面所掣肘，一是在炎夏之际不使手臂的汗水与纸张粘连"[③]。马未都《我的臂搁》则认为，古人大多悬腕写字，但衣袖较长，为防止衣袖粘上未干的墨迹，而将臂搁罩于已写好的字行上。[④]一些专业书画家则从使用的角度提出了不同见解：其一，臂搁可做镇尺使用，写字作画时把宣纸铺平压稳；其二，臂搁可做书写长篇小字时中途休息之用，使得腕部有个支撑，不至于太过疲累。臂搁的使用价值和《红楼梦》的描写也是非常契合的。贾政要查考宝玉的功课，其中包括每天的练字。之后宝玉每天突击用功，可到最后还有五十张字没有着落。正在着急之际，没有想到林黛玉托丫头偷偷送来了五十张钟繇、王羲之的蝇头小楷临帖。第七十回有此描述："谁知紫鹃走来，送了一卷东西与宝玉，拆开看时，却是一色老油竹纸上临的钟王蝇头小楷，字迹且与自己十分相似。喜的宝玉和紫鹃作了一个揖，又亲自来道谢。"[⑤]可知宝玉平时所临也是蝇头小楷。另外，

① 〔唐〕韦应物撰，孙望校笺：《韦应物诗集系年校笺》卷六《滁州西涧》，中华书局，2002年，第304页。

② 参见 https://www.sohu.com/a/289754857_202851。

③ 张耀宗、张春田编：《文房漫录》，生活·读书·新知三联书店，2013年，第212页。

④ 张耀宗、张春田编：《文房漫录》，生活·读书·新知三联书店，2013年，第215页。

⑤ 〔清〕曹雪芹：《脂砚斋重评石头记》，人民文学出版社，2006年，第1676页。

晴雯死后，宝玉为了纪念，"杜撰成一篇长文，用晴雯素日所喜之冰鲛縠一幅楷字写成，名曰《芙蓉女儿诔》"①，可见写的也是长篇小楷。那么，臂搁在怡红院就不仅仅是文房把玩之物，而且具有在书写长篇小字中途时搁臂休息的实用功能，并且和他生命中的深情忆念紧密相连。

半桌旁边似乎摆着两张绣墩，但只用几根竹篾镂空编就，如何就座？原来此为两个镂空竹编五足圆香几。香几样式始见于元朝，至明朝工艺逐渐完善。《鲁班经》记录了香几的做法："凡佐香几，要看人家屋大小若何。而大者，上层三寸高，二层三寸五分高，三层脚一尺三寸长，先用六寸大，后做一寸四分大，下层五寸高，下车脚一寸五分厚，合角花牙五寸三分大，上层栏杆仔三寸二分高，方圆做五分大，余看长短大小而行。"②香几可以用来摆放菖蒲、奇石、香橼、花樽，也可以摆放香炉，明代高濂《遵生八笺·燕闲清赏笺》记载：

> 书室中香几之制有二：高者二尺八寸，几面或大理石，岐阳玛瑙等石；或以豆柏楠镶心，或四八角，或方，或梅花，或葵花，或慈菰；或图为式；或漆，或水磨。诸木成造者，用以搁蒲石，或单玩美石，或置香橼盘，或置花尊，以插多花，或单置一炉焚香，此高几也。③

明万历版刻本《琵琶记》中，香几上置香炉；明版画《金瓶梅》中，香几上放置花瓶；清顺治刊本《秦楼月》中也是圆形香几，上面摆放香炉。香几不仅是富贵人家的装饰物，也是点缀文人雅室的艺术品，体现对绝俗优雅生活情趣的追求。"富贵之家，或置厅堂，上陈炉鼎，焚兰煴麝；或置中庭，夜色将阑，仕女就之祈神乞巧。"④香几原本多是圆形，陈增弼先生认为，香几使用的特点之一是独立摆放，造型不应有较强的方向性，从各种角度看都应当是完整的、清雅的、独立的，因此体圆而委婉多姿者为佳。⑤不过清朝之后，圆形香几越来越少，方形香几后来演变为茶几。传世品中多见方形香几，圆形者如凤毛麟角。现存明清香几多为硬木所做，此幅《晴雯补裘》图中两具香几似都为竹制，不但更加轻巧，而且形制罕见。

① 〔清〕曹雪芹：《脂砚斋重评石头记》，人民文学出版社，2006年，第1925页。

② 〔明〕午荣编：《鲁班经》，张庆澜、罗玉平译注，重庆出版社，2007年。第203页。

③ 〔明〕高濂：《遵生八笺·燕闲清赏笺·论文房器具·香几》，巴蜀书社，1985年，第120页。

④ 王世襄编著，袁荃猷制图：《明式家具研究》，生活·读书·新知三联书店，2013年，第86页。

⑤ 参见陈增弼：《明式家具的功能与造型》，载《文物》1981年第3期。

四

拉罗谢尔红楼画对《红楼梦》原文并非亦步亦趋，而是进行了再理解和再创造，以怡红佛手、妙惜对弈为代表。

在《红楼梦》原文中，佛手出现在探春的秋爽斋，但是拉罗谢尔红楼画却在怡红院中绘制了佛手，有三重含义。其一为富贵吉祥。佛手谐音"福寿"，被认为是多福多寿的象征，通常与代表长寿的桃子和寓意"榴开百子"的石榴一起称为"三多"（多福多寿多子）。佛手与猫蝶（谐音"耄耋"）同绘，则代表福寿耄耋。佛手产于南方，主要分布在长江以南的两广、四川、福建、浙江等地。产于广东、广西的药用佛手称为"广佛手"；产于四川泸州合江县的称为"川佛手"；还有一种产于福建莆田的，比较少见，称为"建佛手"；产于浙江金华的称为"浙佛手"或"金佛手"。其中尤以产于浙江金华地区的"金佛手"最为著名。光绪《揭阳县续志》曰："佛手，状如人手指，色黄，揭所产尤奇，径尺许，香甚清。"[1]但是北方不产，因此价亦不低，《本草纲目》言："虽味短而香芬大胜，置衣笥中，则数日香不歇。寄至北方，人甚贵重。"[2]佛手气韵芬芳、沁人肺腑，但味道酸涩不堪直接食用。《晴雯补裘》图中有十数个大佛手，所费不赀，不为食用，只为取香，从侧面可见贾府低调奢华的品味。

其二，烘托了宝玉的优雅情趣。佛手分为两种，前端开裂，似手指张开状的称"开佛手"，卷曲半握状的称"拳佛手"，备受文人雅士青睐。在清代风俗画、宫廷画中，佛手和香橼是非常常见的室内陈设，可摆放条案上，可单独摆放香几上，可置于榻上小几，或直接摆在罗汉床一角，甚至床帐中。另外，在清供陈设和清供图中，放一两头佛手也是常见的做法。《红楼梦》第四十回描写探春的秋爽斋，当中挂着宋代米芾的《烟雨图》，两旁是唐代颜真卿的书法"烟霞闲骨格，泉石野生涯"，左侧"紫檀架上一个大观窑的大盘，盘内盛着数十个娇黄玲珑大佛手"。[3]曹雪芹将佛手与唐宋名家书画同列，可见把佛手视为一种高雅的文人清供。佛手是香橼的变种，明代高濂《遵生八笺》把"香橼盘橐"作为"起居安乐"的要事之一："香橼出时，山斋最要一事。得官哥二窑大盘，或青东磁龙泉盘，古铜青绿旧盘，宣德暗花白盘，苏麻尼青盘，朱砂红盘，青花盘，白盘，数种以

① 〔清〕王崧修，李星辉纂：《揭阳县续志》卷四《风物志》，见《中国方志丛书·华南地方》第 188 号，成文出版社，1974 年，第 19 页。

② 〔明〕李时珍：《本草纲目·果之二》，中国医药科技出版社，2016 年，第 3332 页。

③ 〔清〕曹雪芹：《脂砚斋重评石头记》，人民文学出版社，2006 年，第 919 页。

大为妙，每盆置橼廿四头，或十二三者，方足香味，满室清芬。"①《晴雯补裘》图中正是朱砂红盘置娇黄玲珑大佛手。

其三，预兆了宝玉出家。佛手原产佛教之国印度，后来才传入我国。佛手因其形似手指，又有"指点迷津"的寓意。第四十一回庚辰双行夹批："佛手者，正指迷津者也。"②在历代吟咏佛手的诗句中，佛手都与佛教关系密切。如唐代司空图《杨柳枝二首》："烦暑若和烟露裹，便同佛手洒清凉。"③宋代董嗣杲《佛手花》："不能摩顶过祇园，幻作清芳与世传。排叶爪痕分翠净，吐葩心骨耀丹妍。但迷色界空华相，肯悟宗门直指禅。谁汲野泉临晓浸，瓦瓶插供白衣仙。"④明代朱多炡《咏宗良兄斋头佛手柑》："指竖禅师悟，拳开法嗣迷。疑将洒甘露，似欲揽伽梨。色现黄金界，香分肉麝脐。愿从灵运后，接引证菩提。"⑤最后，宝玉果然悬崖撒手，披着一领大红猩猩斗篷毡遁入空门。

第十幅《妙惜对弈》构图左、中、右三等分呈现一精丽的巨室，左边为门口不远处耸立一座大屏风，中间为巨窗洞开，花草盈盈，若在风中摇曳，窗下惜春与妙玉端坐绣墩之上，分据一张典型的明式束腰马蹄腿足罗锅枨式方棋桌两旁，对下围棋，宝玉伫立静观，右边为一座高大的书画柜。

在小说叙事之中，妙玉和惜春对弈并非一个引人关注的重点，而且远不如葬花和扑蝶更有画面感和预示性，因为葬花隐喻黛玉埋葬了自己的青春，而扑一双玉色大蝴蝶隐有宝钗拆散宝黛二人之意。然而当图像叙事将妙惜对弈凸显之后，又反过来引发思考。妙玉和惜春都是出家之人，妙玉因从小多病，买了多少个替身都不中用，到底自己亲自入了空门，这才好了。惜春是厌弃宁国府淫乱：我好好的一个人，为什么叫他们带坏了我？对于妙玉的个性，宝玉有定评"他为人孤癖，不合时宜"⑥，邢岫烟说她"妄诞诡僻"⑦；惜春的个性，曹雪芹更在回目中以"孤介"⑧定之，尤氏说她"冷口冷心"⑨。也就是她们的言行举止都不受人世法则

① 〔明〕高濂：《遵生八笺·起居安乐笺·香橼盘橐》，巴蜀书社，1986年，第56页。
② 〔清〕曹雪芹：《脂砚斋重评石头记》，人民文学出版社，2006年，第943页。
③ 〔清〕彭定求等编：《全唐诗》卷六百三十四，中华书局，1960年，第7281页。
④ 杨镰主编：《全元诗》第10册，中华书局，2013年，第388页。
⑤ 〔清〕钱谦益撰集：《列朝诗集》闰集第五《宗良兄斋头佛手柑》，许逸民、林淑敏点校，中华书局，2007年，第6703页。
⑥ 〔清〕曹雪芹：《脂砚斋重评石头记》，人民文学出版社，2006年，第1504页。
⑦ 〔清〕曹雪芹：《脂砚斋重评石头记》，人民文学出版社，2006年，第1505页。
⑧ 〔清〕曹雪芹：《脂砚斋重评石头记》，人民文学出版社，2006年，第1763页。
⑨ 〔清〕曹雪芹：《脂砚斋重评石头记》，人民文学出版社，2006年，第1796页。

约束而且指向孤僻冷漠一路。而且她们两个人都很怕"脏"，妙玉厌弃刘姥姥下等人的"肮脏"，惜春厌弃贾珍淫乱的"肮脏"，其实她们是一体两面，所以《红楼梦》中总是她们俩对弈，只有她们俩是势均力敌的知音和对手。[①] 惜春和妙玉的相似相关性还在后四十回通过王夫人的口点明了，王夫人劝阻惜春纵然出家也不要落发，举例就是妙玉也是带发修行。惜春的一生体现了一个"从色到空"的过程，最开始她就是金陵十二钗中最善于画画的，之后贾母命她绘制一幅大观园行乐图。如果遵照贾母意愿，将园林、仕女、花鸟等全都画上的话，这将是一幅工笔重彩画。而惜春也确实在不断地绘制这幅画，大家去暖香坞的时候，香菱也辨认出来画上已经画出了林黛玉和薛宝钗等等。但是终《红楼梦》全书都没有看到惜春最终完成这幅画。而且惜春绘画的象征也在不断离开她，她有两个侍女，一名入画一名彩屏，都是和绘画有关的。在前八十回抄检大观园的时候，惜春冷面冷心地逐走了入画，在后四十回彩屏又不愿跟随。惜春在贾府内出家的时候，王夫人询问她的随身侍女："谁愿跟姑娘修行？"彩屏等回道："太太们派谁就是谁。"[②] 王夫人闻知，便知她们都不愿意，心下正在踌躇，紫鹃自告奋勇，最后的结局是彩屏被"指配了人家。紫鹃终身伏侍，毫不改初"[③]。

古代女性被规范的信条是"在家从父，出嫁从夫，夫死从子"，而惜春生在宁府长在荣府，母亲早死，父亲贾敬早早出家，她被王夫人收养，没有感受过亲生父母的教养和慈爱，形成了冷淡疏离、孤独耿介的"回避型人格"，个人防御水平高，个人边界感强，对负面评价极其敏感，无法建立亲密关系。哥哥贾珍和秦可卿不清不楚的翁媳关系，以及贾珍在秦可卿葬礼上的表现——说自己长房内绝灭无人并哭得泪人儿一般，贾珍、贾蓉和尤二姐的聚麀之乱，以及王熙凤宣扬的尤二姐在家做姑娘时就跟贾珍有暧昧的往来，焦大"爬灰"的醉骂，柳湘莲"你们东府里，除了那两个石头狮子干净，只怕连猫儿狗儿都不干净"[④] 的斥责，都对惜春造成了沉重的打击并曲折地表现于言语中："况且近日我每每风闻得有人背地里议论什么，多少不堪的闲话，我若再去，连我也编上了。"[⑤] 荣国府三个姐姐中，元妃省亲富贵还家却泪如雨下，作为贵妃却说自己到了不得见人的去处；迎春经常读《太上感应篇》，笃信"善有善报，恶有

① 参见成中英、张惠：《〈红楼梦〉的世界、人生与艺术》，载《光明日报》2018年5月4日。
② ［清］曹雪芹：《程甲本红楼梦》，沈阳出版社，2006年，第3192页。
③ ［清］曹雪芹：《程甲本红楼梦》，沈阳出版社，2006年，第3197页。
④ ［清］曹雪芹：《脂砚斋重评石头记》，人民文学出版社，2006年，第1586页。
⑤ ［清］曹雪芹：《脂砚斋重评石头记》，人民文学出版社，2006年，第1795页。

恶报",隐忍退让、温柔沉默,但是不仅被父亲拿去填还五千两银子的欠债,还被丈夫一年就折磨死了;探春既是有诗书才华的才女,又是有理家才干的贤女,可是也被作为和亲的工具使用。三个姐姐的悲惨婚姻也让惜春对遵父母之命缔结的婚姻产生了深深的怀疑。而更深刻的是,黛玉的死让她看破了情。从小大家都说林姐姐和宝哥哥是一对儿,凤姐也常打趣林黛玉"既吃了我们家茶,如何不与我家做媳妇",连小厮们都认定了将来老太太一开言,无有不准的,而且宝玉也表现得没有林黛玉就活不下去,紫鹃稍微用言辞试探了一下说黛玉要走,宝玉便闹得天翻地覆。但最终宝玉和黛玉一娶一死。情不但没能起死回生,甚至连感动家长的能力都没有,这深刻说明了情的虚妄。所以惜春说"林姐姐那样一个聪明人,我看他总有些瞧不破"①。这和紫鹃的认识"原来情也不过如此"是一致的。从宁国府的父亲和哥哥身上,从荣国府的三个姐姐身上,从宝玉和黛玉身上,惜春看破了伦理、婚姻和情感,所以她依次舍弃了入画和彩屏的"色",抵达了紫鹃的"空",最终和紫鹃殊途同归。王墀曾经指出"色即是空空即色,从来画理可参禅"②,因此让"元迎探惜"中最小的妹妹惜春具备绘画的才能,应该也是对她未来出家结局的一种"千里伏脉"。

小乘教法从四圣谛"苦集灭道"出发,致力于以出离的方式得到解脱,力求成就阿罗汉果位,称为解脱道。大乘教法提出"菩提心"的誓愿,力求成就菩萨果位,称为菩萨道。惜春和妙玉都是惧怕风尘肮脏违心愿才往空门的清净世界,最多都是小乘佛教的"自度"。而更可悲的是,若按《红楼梦》第五回的伏笔,恐怕妙玉"欲洁何曾洁",到头来红颜屈从枯骨,连自度也不得了。

妙惜对弈之时,宝玉作为"观看者"出现。在《红楼梦》中,宝玉、惜春和妙玉最终殊途同归都成了方外之人,而且在第五回的金陵十二钗画册中,宝玉已经"观看"到妙玉陷于泥淖而惜春独卧青灯古佛,因此在这幅《妙惜对弈》中,"观棋者"宝玉又是"当局者",他依然沉迷于琴棋书画富贵温柔的"此刻",不能够"醒悟"这"相聚"只是空花泡影如露如电的"瞬间",很快他们将缁衣顿改旧时"装",天各一方。

① 〔清〕曹雪芹:《程甲本红楼梦》,沈阳出版社,2006年,第2288页。
② 王墀:《王墀增刻红楼梦图咏》,刘精民收藏,上海书店出版社,2006年,第44页。

民俗的显与隐
——拉罗谢尔藏人生礼仪外销画研究

◎ 朱家钰

摘要：法国拉罗谢尔艺术与历史博物馆中藏有六幅描绘人生历程的外销画，该题材外销画在国外博物馆中十分常见。画作除了直观展现清末官宦人家的生活场景，还隐含了画师对部分人生仪礼的理解，其中以"诞育""婚礼"及"丧礼"三幅最为典型。综合这些事件本身的仪式过程与图像所呈现的场景，我们可以发现深植于画师心中的家族制度和儒家伦理观念。诞育婴孩除生理性的繁衍以外，更意味着家族后继有人；婚礼中最为重要的部分是女方获取男方家庭成员身份的仪式；丧葬仪礼除了表达哀思，更是利用五服制度明悉家族等级秩序和亲疏关系的重要场合。民俗"显"与"隐"之间的张力，正是这些画作的学术价值所在。

关键词：外销画；人生仪礼；图像；伦理观念

18 至 20 世纪初期，为迎合来华西方人深入了解中国社会以及购买远航纪念品的需求，在当时的对外贸易口岸——广州（五口通商之后也出现在香港、上海、北京等地）产生了一类绘画作品，当时的中国画家称之为"洋画"，购买者称之为"中国画"，后来的研究者则将之命名为"中国外销画"（Chinese export painting）。这类绘画所涉题材广泛，包括街衢商铺、市井商贩、家庭生活、节日风俗等，涵盖当时中国社会的诸多方面，是摄影技术出现和广泛应用之前，记录清朝末期岭南地区民俗风貌的重要图像资料，具有较高的研究价值。

然而由于外销画大都保存在欧美等国的博物馆、图书馆和艺术馆中，少有学者能接触到它们；同时外销画的产生背景复杂、题材广泛、材质繁多，可作为众多学科的研究资料，艺术学、历史学和经济学者从各自学科本位对外销画的阐释

掩盖了其本身的民俗学价值。^①因而在长期的研究中，外销画没能引起民俗学者的关注。本文将以描绘人生历程的外销画为研究对象，以"诞育""婚礼"和"丧礼"三幅画为主要例证，在与文献资料进行对比互证，论证画作写实性的基础上，探究画师在面对一个确定的主题时，选择哪些素材与场景，以构成呈现于我们面前的具体画面，即画面的显像。进而追问，这些场景的选择体现了画家怎样的个人主观意志，甚至是潜移默化的集体意志，这是隐匿于具体画面背后的历史文化内涵。从对"显"的解读，到对"隐"的发现，可以为我们提供一种解读图像的新路径。

一、描绘人生历程的外销画

法国拉罗谢尔艺术与历史博物馆藏有一百余幅中国外销画。其中有六幅描绘的是"诞育""婚礼""丧礼""参拜父母""参拜上司"和"奉旨还乡"的场景。这六幅画属于画册 MAH.1871.6.158，该画册由法国外交官查西隆男爵捐赠。^②该画册高约 39.7 厘米，宽约 25 厘米，内部画页高约 31.5 厘米，宽约 18.8 厘米，每幅画均有彩色编织物外框，封面材质为硬纸板，上覆绘有花卉和几何图案的丝绸。

据笔者所知，除拉罗谢尔的藏品外，这一题材外销画还可见于美国大都会艺术博物馆（Metropolitan Museum of Art）、英国杜伦大学东方博物馆（Durham University Oriental Museum）、利物浦世界博物馆（Liverpool Museum）、俄罗斯科学院人类学与民族学博物馆（Kunstkamer Museum）、广东省博物馆、广州十三行博物馆和广州博物馆等机构的收藏。^③

大都会艺术博物馆的人生历程题材外销画册（编号：43.157），由十二幅通草纸水彩画组成，红色锦缎装订，宽 33.3 厘米，高 22.2 厘米，作者不详。^④杜伦

① 王霄冰：《海外藏珍稀民俗文献与文物资料研究的构想与思路》，载《学术研究》2018 年第 7 期。

② 关于查西隆男爵的生平及其与这批外销画的关系，参见本书《拉罗谢尔藏外销画与古代戏曲中的龙舟表演》一文。

③ 参见 I. Williams: "Nicholas of Russia Travels to the East. III: A Gitt en Route", *Manuscritpta Oriental*, Vol.11, No.3, September 2005；陈曦：《清代"人生礼俗"外销画研究》，载《艺术与民俗》2020 年第 2 期。

④ 关于此画册，参见该馆网页 https://www.metmuseum.org/art/collection/search/53549。

大学东方博物馆的同题材外销画册（编号：DUEOM.1968.128），由十一幅通草纸水彩画组成，作者不详，绘制时间在1820—1899年之间，由 M.O. Horne 女士捐赠。杜伦大学数据库将这十一幅画予以命名并翻译成中文，还对画面内容进行了详细描述。这十一幅画分别为"女子居室生活之哺乳""奉旨还乡""居家生活之剃发""居家生活之发月钱""私塾读书""种茶树""公堂""茶叶制作""女子居室生活之浴婴""礼仪场面""丧礼"。

由此可见，人生历程题材外销画不但数量较多，而且分布广泛，使得这一流行题材的绘画引起了当时购买者与后世研究者的关注。曾任英国驻香港副领事的亨利·查尔斯爵士（Henry Charles Sirr），在华期间拜访过林呱的画室，并记录了自己的经历和感受。令他尤其惊讶的是，这一类绘画的主题与莎士比亚的《人生之七段岁月》十分相似：

> 林呱工作室的一些通草纸上跃然呈现着一些人物、动物、花和鸟，其中有两套格外引人注目，一套可以和莎士比亚的《人生之七段岁月》联系起来，展现了一个政府官员从出生到去世的一生……第一幅描绘了一个刚出生的婴儿，一位女仆在为他洗第一次澡。第二幅画中，父亲牵着他的手，领他去学校。第三幅描绘了一个在老师家中勤奋学习的年轻人。接着他成年了，在家中书写着什么。第五幅描绘的是结婚场景，他站在家门口，迎接他的新娘。在第六幅中，作为士兵的他跪在皇帝面前磕头，皇帝授予他官员的标识，即服兵役的奖赏。第七幅描绘了一位被仆人环绕、穿着华丽长袍的军官，他要去探望老校长和老师的路上，感谢在他们的管束下自己接受了成功的教育。人生的最后一个阶段，临终前，他的周围环绕着哭泣的妻子、女仆、儿子、女儿、孙子孙女还有其他亲戚，旁边有一个精雕细作的棺材。这一系列画的最后一张展现了已故官员下葬的场景，最前面是无数的旗帜，上面写着他的头衔、地位还有对他品行的评价，接着是一顶轿子，里面坐着哀悼者，仆人们抬着轿子。从新生儿到垂死的老人，这位官员始终保持着非凡的形象。[①]

伊凡·威廉斯认为将这套画与莎士比亚的《人生之七段岁月》联系起来颇为牵强，这类故事更像是告诉世人在选贤任能的指导下，孜孜不倦的学子如何能够既平步青云又不失持家尽孝之道。在一篇介绍俄罗斯科学院人类学与民族

① 转引自李世庄：《中国外销画：1750s-1880s》，中山大学出版社，2014年，第145页。中文为笔者译。

学博物馆的文章中，威廉斯对这套画做了如下描述："这是讲述一个孩子成长过程的画册，是这些收藏中最引人注目的画册之一。有趣的是，它作为社会历史的记录，展现了恰当的行为和衣着，描绘了一个人的家庭生活、孝道和精英教育。我们可以看到男孩的诞生，经过沐浴和剃头仪式，在第三天被他父亲抱着展示给众人，可以看到他在考试前祭祀神灵、中举、成婚以及分割他父亲的财产。"①

以上外国学者的论述都只是对该系列绘画进行了简要的介绍和描述，并未深入探讨。国内的研究中，仅有《广州外销通草画中的丧葬礼仪图研究》②一文涉及该题材外销画中的丧礼画，作者利用图文互证的方法对画面内容进行了解读，并将其与西方丧葬题材绘画进行对比，讨论了中西方生死观的差别，以及生死观在绘画中的不同呈现。《清代"人生礼俗"外销画研究》③对目前国内外博物馆中所藏的该题材外销画进行汇总与统计，同时通过充分详尽的图文互证，证实了该类绘画的写实性，进而揭示了其中蕴含的民俗文化内涵及中西民俗观差异。

人生历程题材外销画，以图像的形式记录了清末官宦人家的生活场景和重要的人生仪礼，使我们有机会一窥当时的生活风貌和礼俗秩序。然而，这些都是我们通过画面获取的最直观和表层的信息，是画面的"显"性表达。我们应该知晓，任何图像都不是单纯的客观记录，而是作者主观再现的结果，其中包含着作者的意识表达。④图像有其独特的表达体系，在利用图像进行研究时，我们不能只把它视为文字材料的附庸，而应该进一步探究直观的视觉表达背后隐藏的文化意涵，如此才能发挥图像的学术价值。

在这一系列绘画中，描绘典型人生仪礼的"诞育""婚礼"及"丧礼"三幅，突出展现了图像"显"与"隐"之间的关系，下文将重点考察这三幅绘画，以期揭示隐匿在视觉表象之下的家族制度观念和人生理想。

① I. Williams: "Nicholas of Russia Travels to the East. III: A Gitt en Route", *Manuscritpta Oriential*, Vol.11, No.3, September 2005.

② 刘朦诗：《广州外销通草画中的丧葬礼仪图研究》，广州大学硕士学位论文，2019 年。

③ 陈曦：《清代"人生礼俗"外销画研究》，载《艺术与民俗》2020 年第 2 期。

④ 冯志洁：《明代风俗画中的民俗建构——以〈上元灯彩图〉为中心》，载《民族艺术》2019 年第 5 期。

二、人生仪礼题材外销画中的"显"与"隐"

（一）诞育场景

拉罗谢尔艺术与历史博物馆藏有一幅描绘妇女诞育孩子的外销画（MAH.1871.6.158g）。画面中间一女子蹲坐在地上，正为她身前盆中的婴儿沐浴，盆边放着一把剪刀，指示刚刚剪完脐带。她前方的女子坐在床榻前的长凳上，倚靠着床，是为产妇。最右侧的女子正捧着碗侍奉产妇。左边的两位女子则在准备包裹婴儿的被子。

杜伦大学东方博物馆也藏有一幅类似的外销画。两画中的人物数量、行为以及位置布局几乎一致，明显的两个区别在于杜伦大学版本中多了一套桌椅，却不见了地上的剪刀。多出的桌椅和桌上的陈设，没有给我们理解这幅画的意义带来困扰，也许只是画家的个人喜好，无须过多讨论。但缺失的剪刀却使人们在理解这幅画时产生了分歧。杜伦大学数据库将这幅画命名为"女子居室生活之浴婴"，在描述中，也只是针对五位女子的服饰和行为做了介绍，并未提到任何有关生育的信息。①

笔者之所以判定拉罗谢尔藏画描绘的是生育，恰与图中的剪刀有关。通常情况下，小儿出生后，接生婆会用白酒浸过的剪刀绞断婴儿脐带，盆边的剪刀正暗示了这一行为。此外，图中人物的性别与行为姿态也佐证了笔者的观点。首先，图中的五个人物都是女子，中国传统社会向来有男子禁入产房的习俗。一方面认为产房是不洁的场所，会给男性带来不好的影响；另一方面，在古代的思想体系中，男属阳，女属阴，分娩时女阴虚弱，难与男子的阳盛相抗衡，对分娩者不利。②其次，汉族古代妇女生产，多采用坐姿，③隋代巢元方在《诸病源候论》中说："妇人产有坐有卧。若坐产者，须正坐，傍人扶抱肋腰持捉之，勿使倾斜，故儿得顺其理。"④通常情况下，人们会在床前铺上干草或放置一个盆，产妇坐在草上或

① 杜伦大学东方博物馆藏画及其详细信息，参见 https://discover.durham.ac.uk/primo-explore/fulldisplay?docid=44DUR_ADLIB_DS13683&context=L&vid=44DUR_VU4&lang=en_US&search_scope=LSCOP_ADLIB&adaptor=Local%20Search%20Engine&tab=default_tab&query=any,contains,Chinese%20export%20painting&offset=0.

② 参见任骋：《中国民俗通志·禁忌志》，山东教育出版社，2005 年，第 151 页。

③ 万建中：《民间诞生礼俗》，中国社会出版社，2008 年，第 106 页。

④ ［隋］巢元方：《诸病源候论》，鲁兆麟主校，黄作阵点校，辽宁科学技术出版社，1997 年，第 200 页。

盆上分娩，妇女生产也就有了"落草"或"临盆"的说法。图中右二女子坐在床前的矮凳上，姿态很容易让人联想到分娩，与其面前盆中之婴儿相联系，正表现了"临盆"后之场景。

产生误解的原因也与画面中人物的情绪有关。画中每个人都面带笑意，洋溢着喜悦之情，连刚分娩完的女子也是如此。然而分娩是一件极其危险的事，特别是在卫生条件与医学水平尚不发达的时代，分娩对于产妇而言尤为痛苦。画师笔下的诞育完全是一件喜事，产房中洋溢着轻松愉悦的氛围，产妇的脸上也看不出疼痛与虚弱。在这里，画师除描绘诞育场景之外，也传达了他本人对诞育事件的理解和体悟。

在古代社会，人们往往以宗族为单位，聚族而居，宗族是以父系血亲关系为纽带形成的社会组织形式。[①] 在宗族观念和制度的影响下，保持血统、延续家族是头等大事，上以事宗庙、下以继后世成为人们的重要追求。在这种观念的影响下，诞育超越了其本身的生理意义，而被赋予了强烈的社会意义，不仅是人类的繁衍，更是宗族延续的希望。外销画画师均为男性，自然也受到宗族观念和制度的熏陶，因此在他们的理解和认知中，诞育是一件莫大的喜事。同样，男性无法对女性经历的生育痛苦感同身受，他所感知到的，只有家族添丁的喜悦。因此，画师用一把剪刀作为象征，隐去了血污场景和分娩时的痛苦，巧妙且隐晦地点出了画面的主题，使整幅画的重点落在了传达家族添丁、后继有人的欣喜上。

（二）婚礼场景

拉罗谢尔艺术与历史博物馆所藏婚礼场景外销画（MAH.1871.6.158h），共绘有十二人。中间头戴凤冠，身穿绣鹤红袍，披云肩霞帔，下搭百褶裙的女子为新娘，她正在给自己的婆母奉茶。后侧身着蓝色长袍，头戴红缨帽，肩上斜挂红彩绸的为新郎。中间坐着的两人为新郎的父母，周围站立着亲眷和仆人。

值得注意的是，此画与描绘诞育场景的画一样，画中女性的身份地位可以通过她们的鞋予以辨认。画中可见四人穿着弓鞋，两人穿着厚底鞋，另有一人被遮挡。弓鞋是旧时汉族缠足妇女的专属，而穿厚底鞋的女子则为天足，着弓鞋者为家中主人，着厚底鞋者为仆人。清朝前期，两广地区只有省会中士大夫之家的女子才可以缠足。缠足是当时女性身份的重要标志，只许富贵人家为之，下层社会

① 徐扬杰：《中国家族制度史》，武汉大学出版社，2012年，第4页。

贫民女子是不能缠足的。^①在描绘女性时，画师利用身体、服饰特征区分其身份，传达出了森严的等级制度。

清朝时期，岭南地区的婚礼流程烦琐，婚俗复杂，以《曲江县志》记载为例：

> 婚礼联姻，视门楣相当。遣媒妁通言。既作合，送茶饼为定，随备礼纳采，男女并书庚帖。将娶，男家以雁与羊行纳吉礼，佐以金银首饰、币帛、果饵送女家，谚曰"过礼"，亦曰"报吉"。女家备礼回婿，次备嫁奁，称家为丰啬。

> 娶之日，以名帖求亲，女家择吉妇送嫁。是夕，张灯设筵，女戚咸在，名曰"歌堂"。即"离娘酒"也。启明，女子佩圆镜于带，诸母扶拜家庙。升舆，父母并诫之，鼓乐导迎而行。舆至门，设马鞍于地，燃灯一盏，请命妇或吉妇注米于斗，安宝镜、书算、快（筷）子、葱蒜捧至舆前，导新妇出舆，跨鞍而入。乡间舆至，亦有禳煞而后入者。洞房设联香饭，酌交杯酒，高烧花烛，夫妇交拜，对镜结同心缕，递交杯，行合卺。礼毕少顷，妇盥洗，礼服庙见，拜父母，以次拜客。^②

婚前需定亲、纳采、纳吉，双方互送礼物，迎娶之日需求亲、择吉妇送嫁、拜别家庙和父母，女子在进入男方家时还需要经过一系列具有象征意义的仪式，最后才是参拜男方的父母和家庙。但是画师单单选取了奉茶的场景，其用意值得探究。

图中描绘的奉茶场景属于一般婚礼中的"见舅姑"或称"执舅姑礼"仪式，即古代婚礼中新妇拜见公婆的仪式。该仪式由来已久，《礼记》记载：

> 夙兴，妇沐浴以俟见。质明，赞见妇于舅姑。妇执笲，枣、栗、段脩以见。赞醴妇，妇祭脯、醢，祭醴，成妇礼也。舅姑入室，妇以特豚馈，明妇顺也。厥明，舅姑共飨妇以一献之礼，奠酬，舅姑先降自西阶，妇降自阼阶，以著代也。^③

由此可见，至迟到汉代，"见舅姑"就已经成为士人婚礼中不可或缺的一部分，并且拥有一套固定的流程。

在宗族观念深入人心的封建社会中，婚姻不单是男女双方的个人情感需要，

① 参见邹博主编：《中国全史·中国丑史》，线装书局，2011年，第340页。
② ［清］张希京修，欧樾华等纂：《曲江县志》卷三，成文出版社，1967年，第55页。
③ 《礼记》，胡平生、张萌译注，中华书局，2017年，第1185页。

还是关系到男子家庭甚至是他所属宗族的大事，男子不仅为个人娶妻，更是为家族娶妇。[①] 所以在这个意义上，女子不但要获取丈夫的认可，取得"妻"的身份，还需要获得公婆乃至全族人的认可，成为家族中的"媳"与"妇"。拜谒公婆便是整个婚礼流程中，女子完成身份转换的重要环节之一。见过公婆的女子，等于得到了男方家庭的接纳，成为家庭中的一员，进而有资格在三个月后去宗族祠堂行庙见礼，以获取宗族成员身份。《礼记》记载："三月而庙见，称'来妇'也。择日祭于祢，成妇之义也。"[②] 在确认身份的过程中，新妇的责任与义务也逐渐明晰，"成妇礼，明妇顺，又申之以著代，所以重责妇顺焉也。妇顺者，顺于舅姑，和于室人，而后当于夫，以成丝麻布帛之事，以审守委积、盖藏"[③]，以此完成了对新妇的规训。

画师选择奉茶场景作为整个婚礼仪式的代表，一是因为这一场景参与者多，容易描绘出热闹喜庆的场面；更重要的一点，则是因为在画师看来，"见舅姑"是婚礼仪式中最重要的环节。新妇入门并获得男方家族家庭成员的身份是整个婚礼仪式的关键所在，也是宗族观念与制度下婚姻的意义，因此这一场景足以代表整个复杂的仪式流程。

（三）丧礼场景

拉罗谢尔艺术与历史博物馆所藏丧礼场景外销画（MAH.1871.6.158k），描绘的是丧礼中停尸守孝的场景。画中逝者盖着红色的寿被，躺在被两条长板凳架起来的木板上，板凳前方放着香烛、纸钱、贡品和一盏灯。逝者头脚两端跪着六个孝子，皆着丧服、戴孝巾。画中最左端站着一个身着蓝色长袍的男子，手中拿着铜钹。亨利·查尔斯爵士认为逝者是该系列外销画的主角，而威廉斯则认为逝者是主角的父亲，并且认为查尔斯将逝者视为主角的目的，是要将这套画与莎士比亚笔下的"七段岁月"扯上关系，这正是他所反对的[④]。笔者在此无意于对逝者的身份进行讨论，而是将关注点聚焦于丧礼场景本身。

丧葬仪礼是人生历程的终点，也是人一生中最后一项重要仪式。传统丧葬仪礼受到灵魂不死的原始信仰观影响，同时儒家的伦理秩序和慎终追远的观念也皆

① 祝瑞开主编：《中国婚姻家庭史》，学林出版社，1999年，第377—378页。

② 《礼记》，胡平生、张萌译注，中华书局，2017年，第370页。

③ 《礼记》，胡平生、张萌译注，中华书局，2017年，第1186—1187页。

④ 伊凡·威廉斯：《广州制作：欧美藏十九世纪中国通草画》，程美宝译编，岭南美术出版社，2014年，第23—25页。

融入丧礼的每一个细节中。画师选择的停尸守孝这一场景，就是对灵魂不灭观念与儒家伦理秩序的呈现。

停尸守孝属于治丧阶段，这一阶段殓而不葬，一方面是表达对逝者的尊重，给生者提供最后的尽孝机会，另一方面也是为了远方的亲友能有时间前来凭吊逝者。[①]古人认为，人死不过是灵魂离开肉体，成为一种无形无质、变化无常且比在阳世生活的人强大得多的神秘力量，能够对活人造成影响。正是这种观念的存在，导致人们会按照种种既定的规范行事，以示对逝者的尊崇和敬畏。[②]画中陈设的香烛、纸钱、供品是凭吊者表达哀思的常用物品，《曲江县志》记载："亲友来唁，用香烛纸供为仪"[③]。逝者脚边的灯俗称"随身灯"，或称"引路灯""长命灯""引魂灯"，意为指引逝者往阴间报到。[④]在生者看来，逝者的灵魂仍然有意识，能感受到生者对他的不舍和追思，同时也需要在生者的帮助下得到安息，顺利到达彼岸世界。

画中跪在草席上的孝子分别穿着两种不同形制的孝服，右下角四人的孝服似乎更宽大一些。此外，最明显的区别在于他们头上的孝巾，右下角四人的孝巾较长，从头顶一直垂到地上，而左上角两人的孝巾较短，仅在头上绕了一圈，并在一侧打了个结。在丧礼中，亲属根据与逝者关系的亲疏远近，穿戴不同形制的丧服。汉族传统丧服分为五等，俗称"五服"，即斩衰、齐衰、大功、小功、缌麻。服制越重，丧服形式越粗糙，表示生者与逝者的血缘关系越近。由于受绘画技艺和风格所限，我们没有办法判断画中孝服材质的粗糙程度，但是根据孝巾的长短可以断定，孝巾较长之人的服制重于孝巾较短之人，因此下方四人与逝者的关系要比上方两人更近。

画师选取丧礼中的这一场景，并且对丧服做了刻意区分，恰体现了他对丧服制度的重视与强调。丧服制度是丧葬仪礼的重要部分，传统的丧服制度十分复杂，同时也具有深刻的文化意涵和社会功用。通过对前两幅画的解读，我们发现画师似乎对宗族制度格外看重，同样在这幅画中，画师也传达了自己对宗族伦理秩序的考量和理解。

儒家学者利用丧服制度构筑了一个等级差序井然的父权制宗族结构，随着血缘关系的疏远，服制逐渐减轻，亲情逐渐淡化，由此构造了一个以伦理秩序为核

① 万建中：《中国历代葬礼》，北京图书馆出版社，1998年，第51—52页。

② 万建中：《中国历代葬礼》，北京图书馆出版社，1998年，第49页。

③ 〔清〕张希京修，欧樾华等纂：《曲江县志》卷三，成文出版社，1967年，第55页。

④ 徐吉军、贺云翱：《中国丧葬礼俗》，浙江人民出版社，1991年，第138页。

心的家族关系网络。同时他们还将明确伦理纲常、重建社会秩序的愿望，寄托在丧服制度的推行上。伴随丧服制度的推广，儒家理想中的家庭制度成为一般家庭的普遍伦理追寻，对传统家庭生活产生了极大的影响。[①]画师借助停尸守孝场景中孝子丧服的差异，一方面向观看者直观地传递出了该家族的远近亲疏关系，展示了以逝者为核心的家族等级秩序，另一方面也将自己对宗族伦理秩序的关注与强调表达了出来，在他看来，丧服制度所代表的宗族亲疏与等级关系就是丧葬仪礼的核心要义。

（四）小结

上述三幅画作为人生历程题材外销画的一部分，表面上看来，仅展示了清末岭南地区一个官宦家庭中诞育孩童、举办婚礼和丧礼的场景。但综合这些事件本身的仪式过程和意义，以及图像所呈现的场景，我们却发现了深植于画师心中的家族制度以及儒家伦理观念。在画师的观念中，诞育婴孩除了具有生理性的繁衍意义，更意味着家族后继有人；婚礼中女方获取男方家庭成员身份的仪式，是整个婚礼过程中最重要的一部分；而丧葬仪礼除了表达追思和哀悼，更是利用五服制度明悉家族等级秩序和亲疏关系的重要场合。正是这些观念塑成了这些外销画。

对于社会底层画师而言，绘制外销画仅是谋生手段，他们未必有向西方人传播中国传统价值观念的意识与宏愿，但我们却可以通过这些画面知晓深刻于他们意识中的宗族制度和伦理体系观念。

从更宏观的角度看，面对人生历程这一命题，画师为何选取读书人作为对象，对他的一生进行勾勒，而不是选择从事农业、工商业或其他职业的人为对象，大概与古人以读书取士为正途的观念息息相关。古代社会按照"士农工商"将民众分为不同层级，高居四民之首的"士"泛指一切有学识的读书人，体现人们对读书人的褒扬，"学而优则仕"是每一个读书人的最高追求。这一系列外销画中的主人公出身官宦世家，从小在私塾中接受教育，长大后迎娶新妇，考取功名，步入仕途，老年之后还能风光地奉旨还乡。画师不但勾勒了一位世俗意义上的成功人士，更描绘了一种理想人生，同时也寄托了自己甚至是当时大多数人的理想。

① 赵澜：《丧服制度与儒家家庭思想》，载《福建教育学院学报》2007年第10期。

三、结语

　　人生历程题材外销画对诞育、婚礼和丧礼场景的描绘是画师主观选择的结果，通过对仪式过程、人物情貌以及行为状态的取舍，画师将深植于自己心中的家族制度、伦理秩序观念，以及将读书取士视为理想人生的潜意识融入外销画中，以精练的笔触勾勒并记录下了清末时期岭南地区的民俗风貌。这些跃然纸上的事象，便是民俗之"显"。图像所"显"的直观记录一方面可以与文字资料形成互证，增加我们阐释历史的可信性和可靠性，另一方面，图像还有更深层之价值。图像记录和叙事有其自身逻辑，我们可以透过"显"像进一步追问与解读，揭示出图像中所"隐"的观念与内涵，以实现其相较于文字文献所独有的资料优势和研究价值。

　　随着越来越多的国外博物馆建立起文物数据库，并将馆藏文物及相关信息进行电子化录入，外销画资料对于国内学者来说越来越容易获得。生动形象、丰富多样的民俗事象是外销画的重要题材之一，其民俗学价值不言而喻，应当得到学界的充分重视。对于民俗学者而言，外销画的价值不仅体现在对当时民俗事象的记录可以补充现有民俗学史料之缺，更重要的是，外销画作为特定历史时期的出口商品，是中西方文化交流的一种媒介。画师在绘制外销画时，或有意或无意地将传统中国的风俗礼仪、文化观念传达出来。购买者所看到的不单是一幅幅生动有趣的彩色绘画，也是传统中国源远流长的历史文化观念的图像显现。民俗"显"与"隐"之间的张力，正是此类外销画的学术价值所在。

戏
剧

此画册编号 MAH.1871.6.157，为一套十二幅的戏曲题材通草纸水彩外销画，由查西隆男爵于约 1858 至 1860 年购于香港，可能出自在香港、广州两地同时经营的煜呱画室。画册宽约 33 厘米，高约 22.7 厘米，内部画页宽约 27.4 厘米，高约 17.3 厘米。硬纸封面，上覆红色丝绸，饰以鱼、云、中国结、花束等图案，封口处有绿色丝绸系带。[①]

画上均未题剧名。经考证，其中三幅所绘为例戏《众星拱北》（《玉皇登殿》）、《金钱贺寿》、《仙姬送子》；其他九幅为正戏，其中可明确判断的剧目有《辕门斩子》《车轮战》《挑袍》《走马荐贤》《刘金定斩四门》，一幅可能为《七擒孟获》，一幅可与《怀沙记·升天》相对应，另有两幅剧目仍待考。

此画册购于香港，可能出自在香港、广州两地同时经营的外销画家之手，反映的是 19 世纪中期以广州为中心的粤地演剧情况。清代的广州剧坛出现了来自外省的外江班与本地班争雄的局面。[②]我们判断这些画中所绘剧目为广州本地班所演，原因如下。其一，此画册包含的《玉皇登殿》《金钱贺寿》和《仙姬送子》三剧，为今日粤剧例戏剧目，故应为粤剧班的前身本地班所演，画册中的其他剧目也更可能为本地班所演。广州粤剧艺术博物馆所藏一册戏曲题材线描外销画，除同样包含《玉皇登殿》《金钱贺寿》和《仙姬送子》外，还包括《打大翻》《快推跟抖》《车大镬》《六国封相》等典型的粤剧剧目，故此线描画册所绘剧目为本地班所演无疑。[③]此画册与该线描画册部分内容重复，进一步说明其包含剧目也应为本地班所演。

其二，19 世纪中叶的广州剧坛，外江班势弱，本地班逐渐代起称雄。道光十七年（1837）所立广州外江梨园会馆《重起长庚会碑记》记载的五十位伶人中，名字中间字为"亚"的有十六人，具有明显的广东本地人名特点。[④]藩台幕客杜凤治在《特调南海县正堂日记》中记载：

（同治十二年正月）十八日，将"普丰年"移入上房演唱。……中堂太太不喜看"桂华外江班"。十八日又请中堂太太去看广东班。

（五月）十三日，预备第一班"普丰年"，第二班"周天乐"远在肇庆、清远等处，

① 参见本书《拉罗谢尔藏外销画与古代戏曲中的龙舟表演》一文。

② 参见冼玉清：《清代六省戏班在广东》，载《中山大学学报》（社会科学）1963 年第 3 期。

③ 张晨：《〈清代水墨纸本线描戏曲人物故事图册〉初探》，载《文博学刊》2021 年第 2 期。

④ 黄伟：《外江班在广东的发展历程——以广州外江梨园会馆碑刻文献作为考察对象》，载《戏曲艺术》2010 年第 3 期。

将"尧天乐"留住。[①]

可见，至同治十二年（1873），除了外江班，普丰年、周天乐、尧天乐等"广东班"同样得到上层社会的欣赏。十三年后，尧天乐班被记录在光绪十二年（1886）的外江梨园会馆碑记中，而与它并列的则有本地班的组织吉庆公所。[②]此时的外江班不但失去了对梨园会馆的垄断地位，其成员也基本本地化，"外江"之意几近丧失，而本地班开始成为其后广州梨园的霸主。

此画册的主要研究价值至少体现在两大方面。第一，对于外销画研究的价值，首先此画册有助于戏曲题材外销画的年代判断。19世纪中期的戏曲题材外销画缺乏年代清晰者，此画册则可明确判断为1858至1860年之作。通过戏画与剧本的详细对比，我们看到此画册高度的纪实性，进而可总结出不同时期戏曲题材外销画的常见特点：19时期初期的戏曲题材外销画常采用欧洲纸，19世纪中期则常用通草纸；19世纪初期、中期之作的舞台还原度高，而19世纪晚期之作则多潦草、俗丽，且常混以楼台山水、真马实车。[③]这就为其他年代不明的戏曲题材画提供了时间坐标，可根据纸质和风格将之大致归在相应的时期。其次，从此画册中可见，外销画家的创作并不只是被动地临摹复制，更往往展现着出众的"记录"历史之能力。第二，因较高的纪实性，此画册是重要的戏曲史料，对地方戏剧史研究尤富价值。19世纪初期外销画所绘主要为广州外江班的演出面貌，此画册呈现的则是广州本地班，与初期之作形成互补，对本地班的剧目、表演、排场、脚色、服饰、脸谱、道具等方面的研究都具有参考价值。例如画中所绘例戏为我们考察清代例戏的演出情况，甚至复原已失传的例戏，提供了有力证据，其中《仙姬送子》一画，使我们能够将粤剧常见的"反宫装"表演形式，至晚追溯到19世纪中期。又如，画中演员所戴的髯口似较今日之制更短，武将所穿之靴也不似今日厚底靴，可供戏曲服饰研究参考。再如，这些画能够引起我们对剧种划分、形成问题的反思。剧种划分的通常做法是以声腔为依据，而声腔又与方言紧密相关，"如果把粤剧定义为'广府大戏'，那它的历史至少可以上溯到乾隆年间，而要是定义为'用广州方言演唱的戏曲'，

① 桑兵主编：《清代稿钞本》第14册，广东人民出版社，2007年，第439、566页。

② 《重修梨园会馆碑记》，见中国戏剧家协会广东分会、广东省文化局戏曲研究室编：《广东戏曲史料汇编》第1辑，1963年，第64—65页。另参见冼玉清：《清代六省戏班在广东》，载《中山大学学报》（社会科学）1963年第3期。

③ 关于19世纪初期、晚期戏曲题材外销画的特点，参见陈雅新：《英藏19世纪初戏曲题材外销画初探——以〈回书见父〉为例》，载《戏曲艺术》2020年第4期。

那粤剧的历史迄今还不到一百年"①。尽管以广州方言演唱的今日粤剧唱腔晚至民国才形成，但此画册呈现了清代广州本地班的常演剧目、演出形态，使今日粤剧与本地班艺术上一脉相承的关系一目了然，显示了以声腔为剧种划分、形成依据的不足之处。

① 康保成：《中国戏剧史研究入门》，复旦大学出版社，2009年，第28页。

▲ **前封面**

MAH.1871.6.157a

约 1858—1860

硬纸板丝绸面

高 22.7 厘米，宽 33 厘米

▲ **后封面**

MAH.1871.6.157a

约 1858—1860

硬纸板丝绸面

高 22.7 厘米，宽 33 厘米

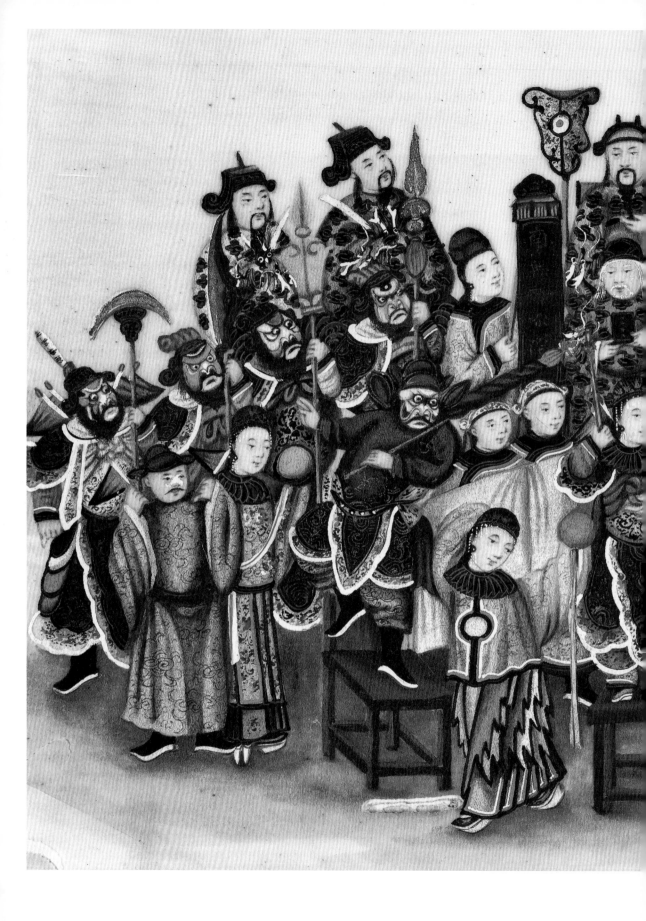

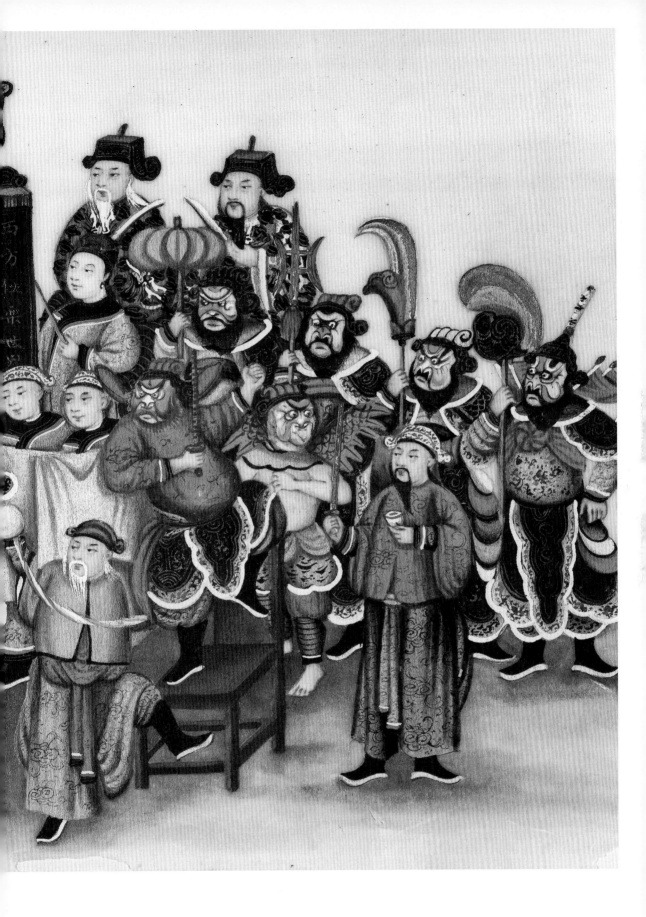

▲ 众星拱北

MAH.1871.6.157b
约 1858—1860
通草纸水彩画
画心：高 17.3 厘米，宽 27.4 厘米

　　广州粤剧艺术博物馆藏有一幅内容与此画相同的纸本线描画，其上题有剧名"众星拱北"。据画中内容可知，此《众星拱北》即例戏《玉皇登殿》。[①]《玉皇登殿》流行于广东粤剧和广西邕剧等剧种。[②] 由于此画册的产地为香港，画家可能在香港与广州同时经营，故我们判断画中所绘为粤班即当时的广东本地班而非来自外省的外江班所演。

　　早期粤剧下乡演出的多是神功戏，是由当地主会买戏的，按习惯演五夜四日，行内俗称"九套"。第二天日场正本戏正式演出前必先演《玉皇登殿》。[③]《玉皇登殿》主要展现诸神朝参玉皇大帝的热闹场面，粤剧剧本可见何锦泉的整理本，胡吉甫也对此剧人物的出场次序做过叙述[④]，广东舞蹈戏剧职业学院 2015 年对此剧进行了整理复演[⑤]。三个版本有所差异，现综合参考之，对画中人物及可能由何种脚色饰演进行判断。

　　画中最后一排中间坐在最高处的人物，头戴皇帽，身穿蟒袍，为玉皇大帝，由正生扮演。玉皇身后有两持御扇者，被其他人物遮蔽，画中不可见，应为二宫女，由正旦、贴旦扮演。玉皇左右两侧坐有四人，带侯帽，穿蟒袍，手执笏，为天罡星、地罡星、左天蓬、右天蓬，分别由末、正印总生、正印武生、大净扮演。玉皇正前一人，手持一牌，为老太监，由丑脚扮演。牌上有四字，不可识，据广东舞蹈戏剧职业学院的复演可知，四字应为"诸神朝参"。老太监左右各有一宫

① 张晨：《〈清代水墨纸本线描戏曲人物故事图册〉初探》，载《文博学刊》2021 年第 2 期。
② 李跃忠辑校：《演剧、仪式与信仰——中国传统例戏剧本辑校》，中国戏剧出版社，2011 年，第 311—313 页。
③ 何锦泉整理：《玉皇登殿（剧本）》，载《南国红豆》1995 年第 S1 期。
④ 胡吉甫：《粤剧例戏内容之排演》，载《民俗》1929 年第 77 期。
⑤ 演出完整视频，参见 https://www.bilibili.com/video/BV1AA411H7rv/。

女，由马旦扮演，手持神幡，幡上分别书"西方极乐世界""南无阿弥陀佛"。两宫女两侧各有扎靠、勾脸、挂髯之武将四人，所持兵器各异，为八天将，由五军虎饰。老太监前有四人持白旗，头戴飞巾，为云师，胡吉甫称由网巾边、老旦、帮小生和马旦扮演，何锦泉称由第二小生、第二丑生、第三丑生、第二总生饰。网巾边即丑生，帮小生即第二小生，可见两种说法中只有两个脚色有差异，画中不能辨识。考虑胡的说法发表时接近清代，且其对其他人物脚色的记述多与戏画相符，因此笔者认为胡的说法应该更符合戏画。四人之前，正中椅子上立一女性人物，扎硬靠，踩跷，为月孛星，即桃花女，由第三花旦饰。桃花女左右各有一武将装扮者立于椅上，为罗睺星和计都星，分别由大花面和二花面饰。罗睺星和计都星两侧各立有二人，面戴脸子、背有双翼者为雷公，戴凤冠、持镜女子为电母，持两面小旗、丑扮者为风伯，持瓶、剑者为雨师，分别由六分头、四花、帮总生和拉扯饰演。桃花女之前持日、月道具者为太阳星和太阴星，分别由第二小武和第二花旦扮演。

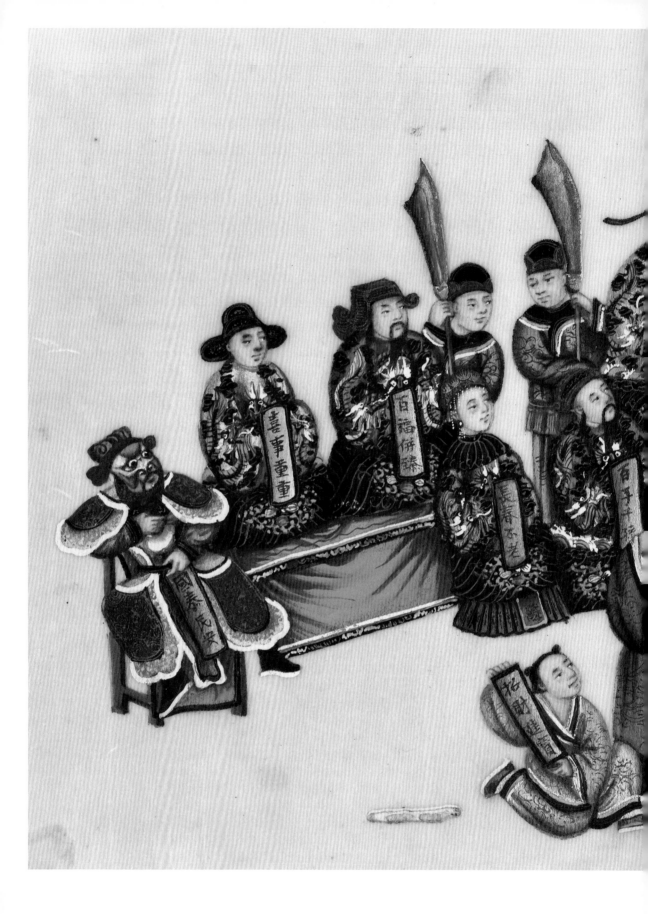

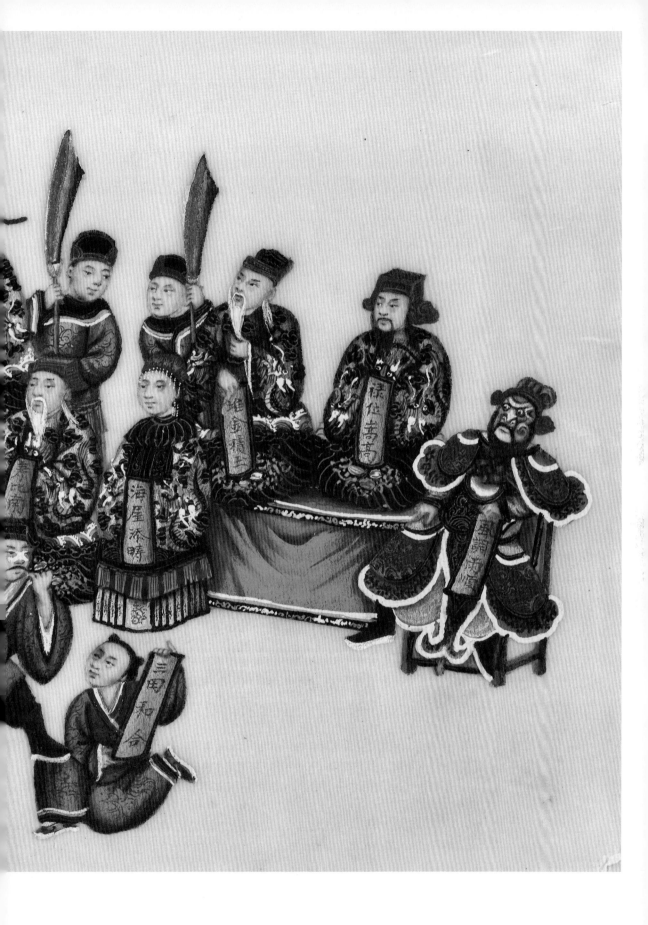

▲ 金钱贺寿

MAH.1871.6.157c
约 1858—1860
通草纸水彩画
画心：高 17.3 厘米，宽 27.4 厘米

 广州粤剧艺术博物馆藏有一幅与此画内容相同的纸本线描画，其上题有剧名"金钱贺寿"。[①]《金钱贺寿》不见于例戏研究者著录。[②] 新加坡华人叶季允著《馔古堂乐谱》中有带工尺谱的粤剧戏文《天官金钱贺寿》，今手稿存世，为海内外孤本。[③] 从剧名《天官金钱贺寿》可知，《金钱贺寿》与《天官贺寿》为同一剧目。《天官贺寿》，《粤剧大辞典》称"传统例戏，现已失传"[④]。可见，对研究已失传的传统例戏而言，此画弥足珍贵。

 将画中人物与《天官金钱贺寿》剧本人物对比可知，舞台正中高坐、持"天官赐福"条幅者，为赐福天官紫微大帝。右侧桌上所坐二人，右一持"禄位嵩高"条幅者，为禄神；右二持"堆金积玉"条幅者，为财神。左侧桌上所坐二人，左一持"喜事重重"条幅者，为喜神；左二持"百福并臻"条幅者，为福神。前排中间所坐四人，右二持"寿比南山"条幅者，为南极仙翁；左二持"百子千孙"条幅者，为张仙。右一持"海屋添畴"条幅者，为西池金母；左一持"长春不老"条幅者，为蓬莱麻姑。舞台最前方三人，中间一人身上戴一大铜钱，手持"满地金钱"条幅，为地仙刘海；另两人为刘海携带的童子，手中条幅分别为"三田和合""招财进宝"。此三人正在表演《天官赐福》中常见的"刘海撒钱"情节。画中最右和最左所坐二武将装扮者，所持条幅分别写有"风调雨顺""国

 ① 张晨：《〈清代水墨纸本线描戏曲人物故事图册〉初探》，载《文博学刊》2021 年第 2 期。

 ② 参见李跃忠辑校：《演剧、仪式与信仰——中国传统例戏剧本辑校》，中国戏剧出版社，2011 年；李跃忠编：《演剧、仪式与信仰——中国传统开场吉祥戏剧本选校》，中国书籍出版社，2017 年。

 ③ 感谢《馔古堂乐谱》的收藏者，新加坡诗人、作家佟暖先生将文献扫描相送。另请参见佟暖：《浅谈南洋第一报人叶季允手稿〈馔古堂乐谱〉》，载新加坡《怡和世纪》2013 年 10 月至 2014 年 1 月第 21 期。

 ④ 《粤剧大辞典》编纂委员会编：《粤剧大辞典》，广州出版社，2008 年，第 453 页。

泰民安"，从装扮来看，可能为《天官赐福》中常出现的赵灵官和王灵官。①

从画中所绘戏剧场景和剧本描述来看，《金钱贺寿》与例戏《天官赐福》颇为相似，可能即在庆寿的场合下将《天官赐福》稍做调整。《金钱贺寿》与《天官赐福》的类似，也许是其常被后者替代而最终在梨园界失传的原因。

① 张晨未见此剧剧本，据粤剧艺术博物馆所藏《金钱贺寿》外销画，她认为此剧"依据情节和人物，其可能是一出与《香花山大贺寿》类似的群仙贺寿式传统例戏"。事实上《香花山大贺寿》中的八仙、两龙王、曹宝、和合二仙等与此剧中人物都不相同。见张晨：《〈清代水墨纸本线描戏曲人物故事图册〉初探》，载《文博学刊》2021 年第 2 期。

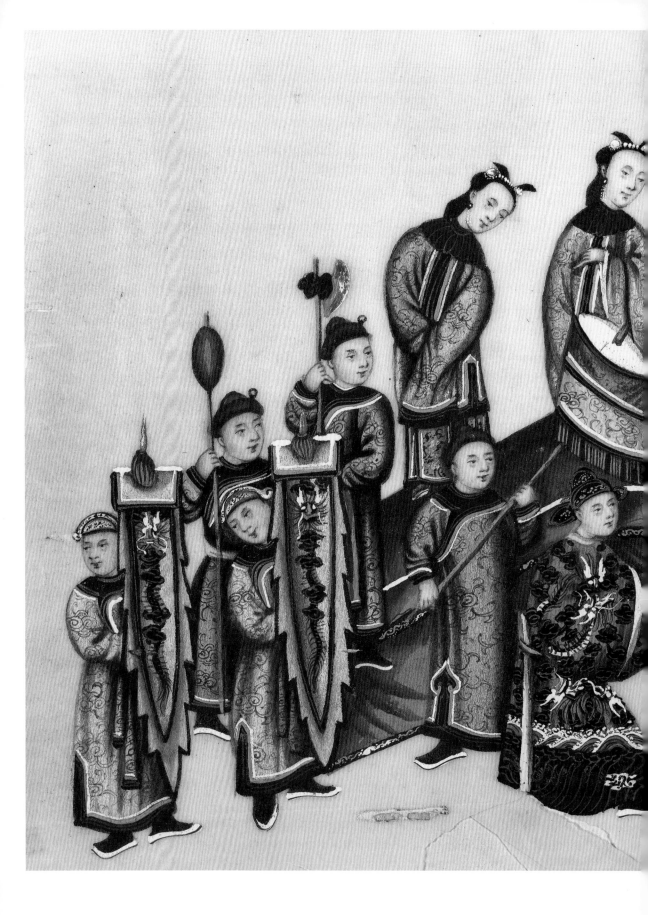

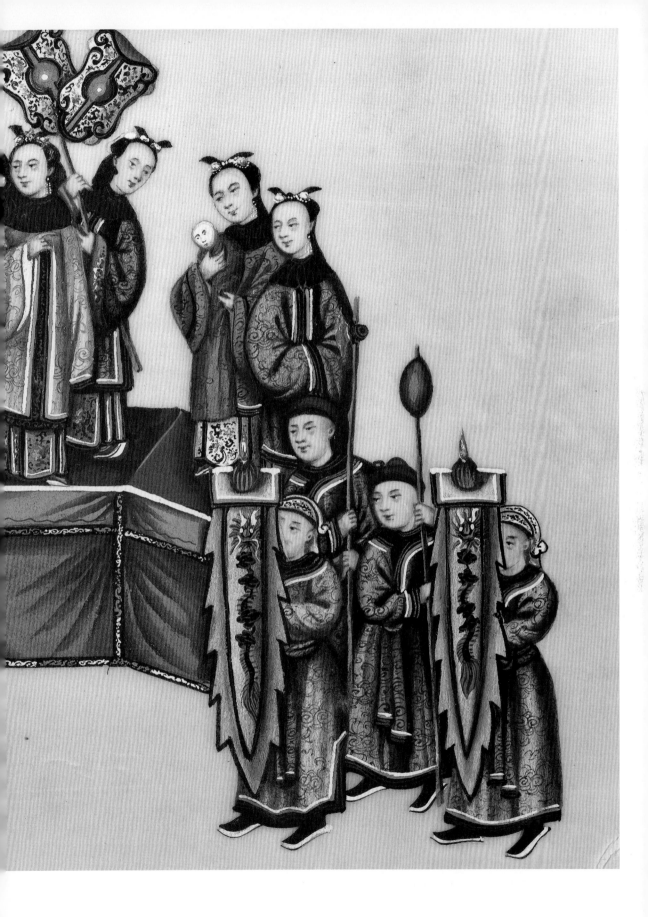

▲ 仙姬送子

MAH.1871.6.157d
约 1858—1860
通草纸水彩画
画心：高 17.3 厘米，宽 27.4 厘米

　　据内容可判断画中所绘为例戏《仙姬送子》，广州粤剧艺术博物馆藏有一幅与此画内容近似的线描外销画，其上题有"仙姬送子"四字，亦可为证。[①] 早期粤剧下乡演出的多是神功戏，同《玉皇登殿》一样，每一台期第二天日场正本戏演出前必先演《仙姬送子》。此剧所演为董永与七仙女的故事。《送子》一场演述董永因献绢有功，绶封进宝状元，奉旨游街，遇到下凡的七仙女。夫妻二人久别重逢，七仙女将麟儿还给董永，因奉玉帝之旨，不得不返回天庭。粤剧剧本有何锦泉整理本[②]，胡吉甫也对此剧中的人物和演员行当做过叙述[③]，网络上亦可看到多种演出视频[④]。现综合参考以上资料，对戏画进行分析。

　　画中舞台中间立于罗伞下、身穿蟒袍之人为状元董永，作揖状，由正印小生饰。担伞之人由正印丑生饰，持金瓜锤之二人由正小武、帮小武饰，持斧钺之二人由三小武和四小武饰，另有飞巾四人，由堂旦扮演。

　　七位女性人物立于桌上，代表着从天而降。其中，立于羽扇前的为仙姬，由正印花旦饰；其余六位为鸾姬、凤姬、和姬、鸣姬、采姬、合姬，由帮花、三花、四花、五花、六花、七花饰演。在何锦泉的整理本、胡吉甫的记述以及今日的演出中，执羽扇或担伞之人以及抱婴儿之人并不出于七位仙女之中，而是由其他脚色扮演。而在粤剧艺术博物馆所藏线描外销画与此画中，抱婴儿和执羽扇之人都出自七位仙女。外销画反映的是此剧在 19 世纪中期甚至更早的演出形态，

　　① 张晨：《〈清代水墨纸本线描戏曲人物故事图册〉初探》，载《文博学刊》2021 年第 2 期。
　　② 何锦泉整理：《天姬大送子》，载《南国红豆》1994 年第 2 期。
　　③ 胡吉甫：《粤剧例戏内容之排演》，载《民俗》1929 年第 77 期。
　　④ 例如 2009 年多伦多粤剧界为庆祝粤剧入选人类非物质文化遗产代表作名录而举办的慈善汇演、2020 年《粤剧表演艺术大全·唱念卷》首发式晚会等。分别参见 https://www.bilibili.com/video/BV16f4y1S7uR?from=search&seid=11027829818093037250，https://www.bilibili.com/video/BV1LT4y1M7Uz?from=search&seid=11027829818093037250。

何、胡的记述以及今日演出的一般情况，应是后来戏班更加壮大，增加了出场人物的结果。

七位仙女所穿服饰为"反宫装"，"戏衣的底面用两种颜色的料子制成，只要解开其中纽扣，把衣服翻转，便可变成为另一种颜色和形状的戏衣"①。清人杨恩寿（1835—1891）《坦园日记》同治四年（1865）腊月初三日载："盖粤俗出场必演天姬送子故事，出宫妆天女凡七，各献舞态；其宫妆里外异色，当场翻转，睹之如彩云万道，仿佛天花乱落也。"②画中可见，七位女子所穿服饰为对襟之袍，膝盖以下露出了五彩飘带，应即反宫装。演出中，演员会将外袍从对襟处向后披，服饰随即变为艳丽的宫装，突出仙女的光彩夺目，产生强烈的视觉审美效果。连同杨恩寿的记述，可知《仙姬送子》中的反宫装，至晚在19世纪中期已是粤班成熟的固定演出形式了。成书于乾隆朝的李斗《扬州画舫录》中记有戏衣"当场变"③，约成书于光绪朝的平步青《小栖霞说稗》中有'翻衣'一条，称"今优人演《浣纱记·西施采莲》剧，宫女四人，咸衣'翻衣'"。④此"当场变""翻衣"与"反宫装"为同类设计。平步青还指出这种戏衣可追溯到唐教坊《圣寿乐》的舞衣："舞人初出乐次，皆是缦衣。舞至第二叠，相聚场中，即于众中从领上抽去笼衫，各内怀中。观者忽见众女咸文绣炳焕，莫不惊异。"⑤可见此类戏衣由来已久。

① 中国戏曲志编辑委员会、《中国戏曲志·广东卷》编辑委员会编:《中国戏曲志·广东卷》，中国ISBN中心，1993年，第353页。

② 〔清〕杨恩寿:《坦园日记》卷三，陈长明标点，上海古籍出版社，1983年，第147页。

③ 〔清〕李斗:《扬州画舫录》，周光培点校，江苏广陵古籍刻印社，1984年，第128页。

④ 〔清〕平步青:《霞外攟屑》，上海古籍出版社，1982年，第649页。

⑤ 俞为民、孙蓉蓉主编:《历代曲话汇编·唐宋元编》，黄山书社，2005年，第5页。

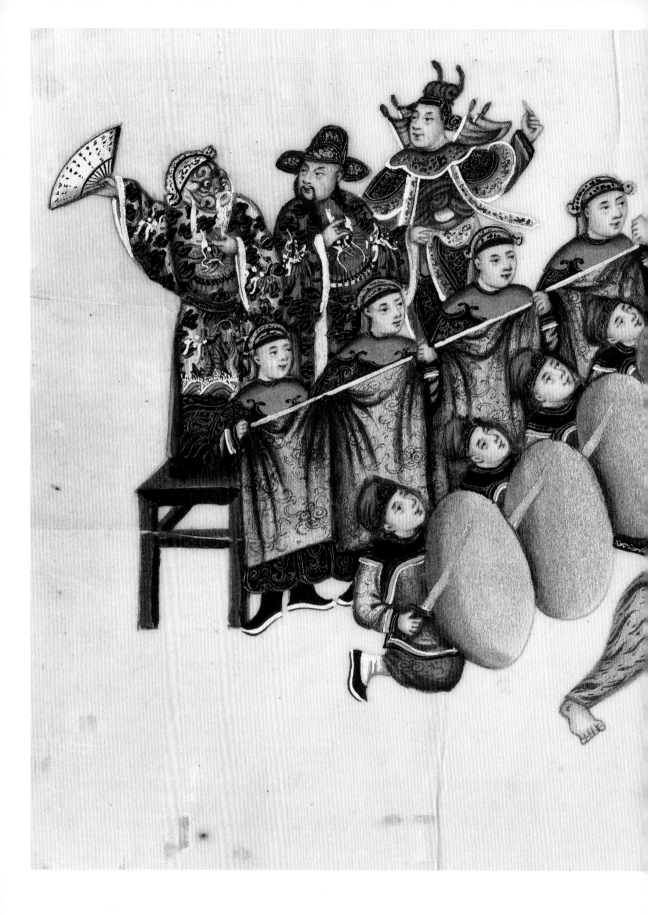

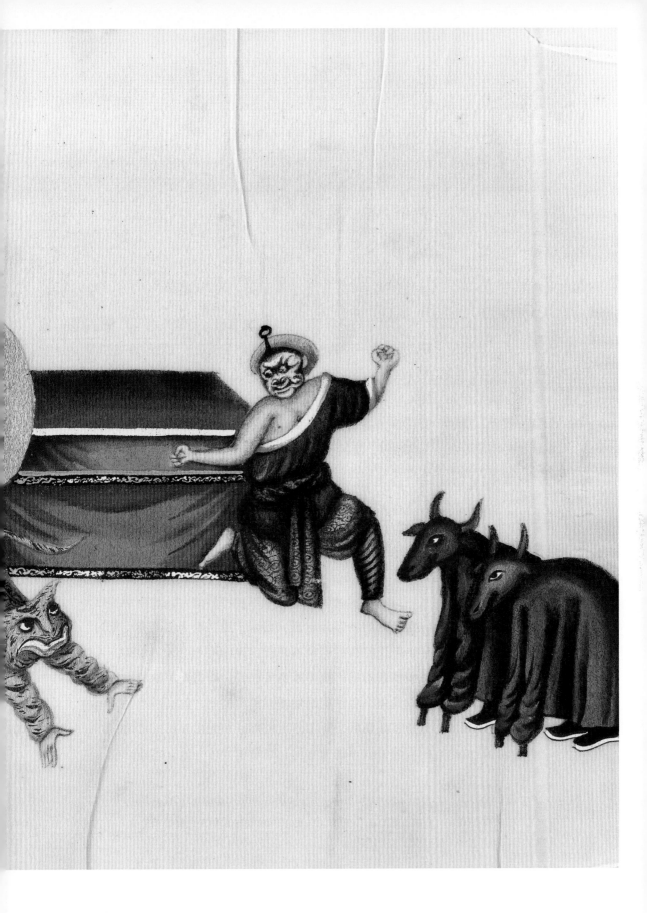

▲ 七擒孟获

MAH.1871.6.157e

约 1858—1860

通草纸水彩画

画心：高 17.3 厘米，宽 27.4 厘米

　　此画中，最右侧一人花脸赤足，斜披上衣，袒露胸肩，是蛮夷之人的装扮。其身旁有三位演员身着兽形，扮演着虎和牛。画中左侧演员正表现着整齐的军阵，兵将各就其位。因此，可将画面理解成右边的蛮族统领百兽，在与左边的军队对阵。

　　《七擒孟获》，出自《三国演义》第八十七至九十回，明代有《七胜记》传奇，川剧、汉剧、徽剧、同州梆子等剧种均有此剧目，秦腔有《征南蛮》。此剧演述诸葛亮南征孟获，七擒七纵，使孟获心服，誓不复反。[①]剧中孟获在第六次对阵时，请来八纳洞主木鹿大王助阵，木鹿驱百兽杀退蜀军。诸葛亮用吐火喷烟之假兽驱散真兽，杀木鹿，六擒孟获。《七胜记》中有舞台提示"小净扮木鹿王，带虎豹上"，接着木鹿唱道："牛为骥，蟒充兵……"[②]虎与牛都出现在剧本中，可与戏画对应。粤剧《七擒孟获》中有舞台提示"木王带猛兽怪蛇等上，与赵、魏战，赵、魏不敌，败下"[③]，也可与画中的蛮夷、虎、牛大致对应。

　　然而此画也有与戏剧《七擒孟获》现知版本不相符的地方。戏剧中蜀军与木鹿有两次对阵，第一次蜀军的将领为赵云、魏延，第二次为诸葛亮、赵云、魏延，与画中左侧椅子上三位将领的形象不相符。画中椅上三人，中间一人似帝王装扮，最左侧的花脸扬起折扇，被另外两人注目，应是此段情节中的关键人物，却不见诸葛亮羽扇纶巾、着道袍的戏剧形象。因此，此画所绘是《七擒孟获》的特殊版本，还是其他剧目，待考，我们暂以《七擒孟获》名之。

　　与此画所绘内容相同的外销画较为常见，细节都大体一致。唯有广州十三

　　① 陶君起编著：《京剧剧目初探》，中国戏剧出版社，1983 年，第 100 —101 页。

　　② 明唐振吾刊本《武侯七胜记》下卷十一，见《古本戏曲丛刊》编辑委员会编：《古本戏曲丛刊二集》，商务印书馆，1955 年。

　　③ 《七擒孟获》，清末民国粤东省城第七甫以文堂书局铅印本，见陈建华、傅华主编：《广州大典·曲类·戏曲》第 5 册，广州出版社，2019 年，第 93 页。

行博物馆所藏此剧目外销画中，"牛"的背后多出了表示城墙的布景道具，城上写有"皇城"二字。[①] 此写有"皇城"的道具，常出现在外销画中，但十三行博物馆藏画却与其他画面重叠，造成错乱，显然本非画中应有的部分；似是在画作绘制之初，本不欲画此剧目，但绘完"皇城"后又改变了想法，只好将之衍出。

① 广州市荔湾区艺术档案局、十三行博物馆编：《王恒冯杰伉俪捐赠通草画》，广东人民出版社，2015年，第434页。

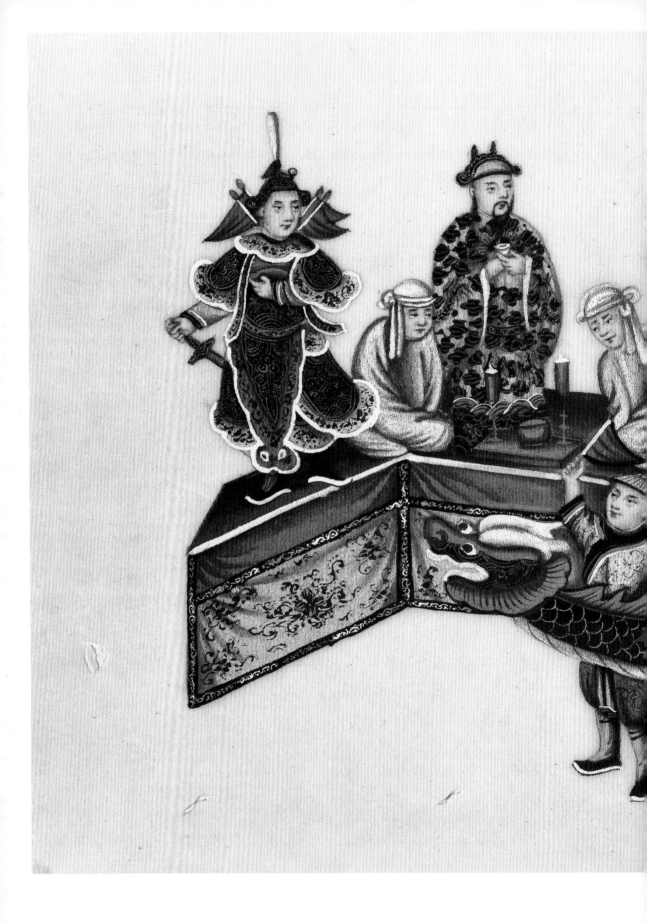

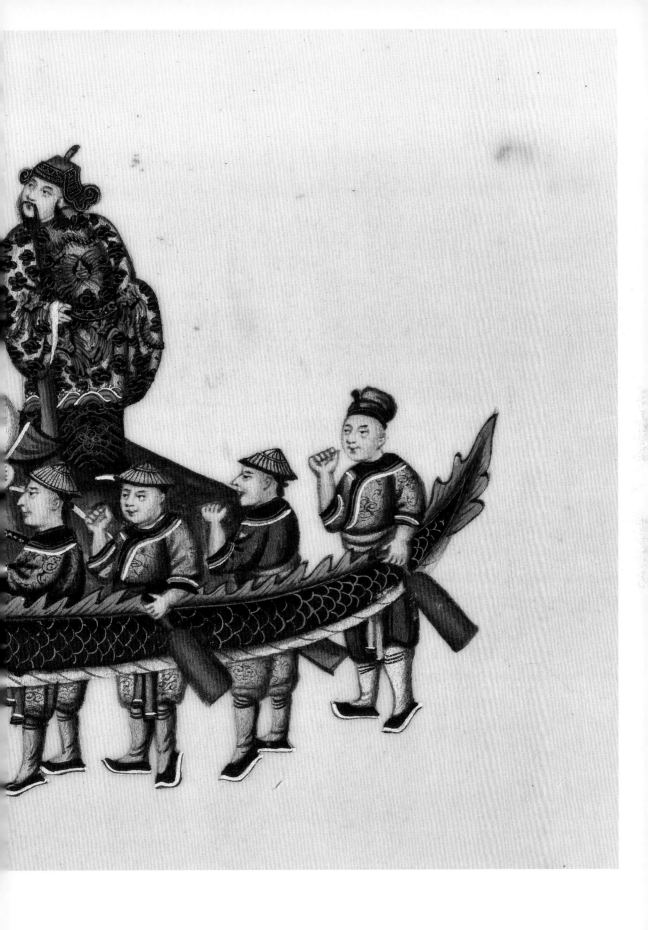

▲ 怀沙记·升天

MAH.1871.6.157f
约 1858—1860
通草纸水彩画
画心：高 17.3 厘米，宽 27.4 厘米

清人尤侗《读离骚》、张坚《怀沙记》和胡盍朋《汨罗沙》三剧的最后一场，都与此画中所绘场景相似，其中《怀沙记》与此画最为接近。从三剧的演出记录来看，《怀沙记》也最有可能曾广泛演出。《怀沙记》最后一出《升天》演述东皇太乙携东君、云中君在端阳之日巡视下界，见江上龙舟竞渡，江边百姓祭奠，得知是在纪念屈原，于是召见屈原的魂灵，使其归列仙班。剧中除由杂扮演的划龙舟者穿彩衣、划龙舟，与此画高度一致外，云上所立的主要人物东皇太乙、东君、云中君三人，也恰与此画桌上所立三人一致。并且，根据剧本舞台提示，外扮演的东皇太乙戴星冠、穿衮服，与画中桌上中间一人穿戴略类；末扮东君，戴朝冠，可与画中文官装扮者视为一人；小生扮演的云中君，穿冕服，虽与画中武将装扮者服饰有异，但行当相同，故大致可视为一人。剧中由生、老、净、丑扮演百姓沿江拜祭，虽不详其服饰是否与画中跪在桌上的二人一致，但此"临江设祭"场景可与此画大致对应。

从画册的年代、产地和同画册的其他剧目来看，我们毋宁相信此画所绘为粤班所演花部剧目，而非文人剧，但笔者翻检大量资料并求教于同行及梨园人士，仍没有找到合适的花部剧目，故暂以《怀沙记·升天》对应之。尽管不能坐实，但足以辅助我们理解画中的演出方式，说明与画中所绘类似的场景无论在花部还是雅部中都很常见。详参本书《拉罗谢尔藏外销画与古代戏曲中的龙舟表演》一文。

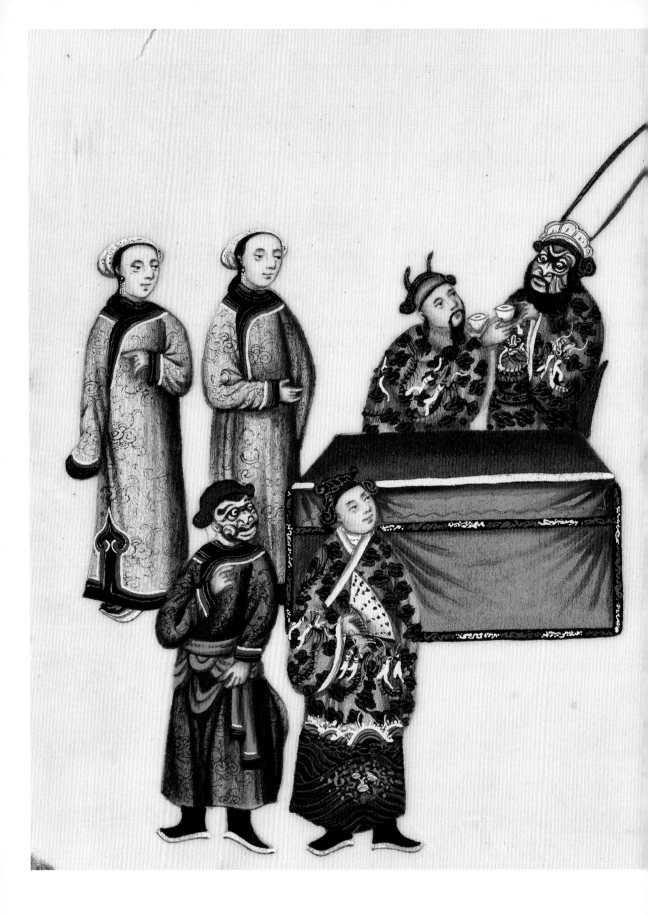

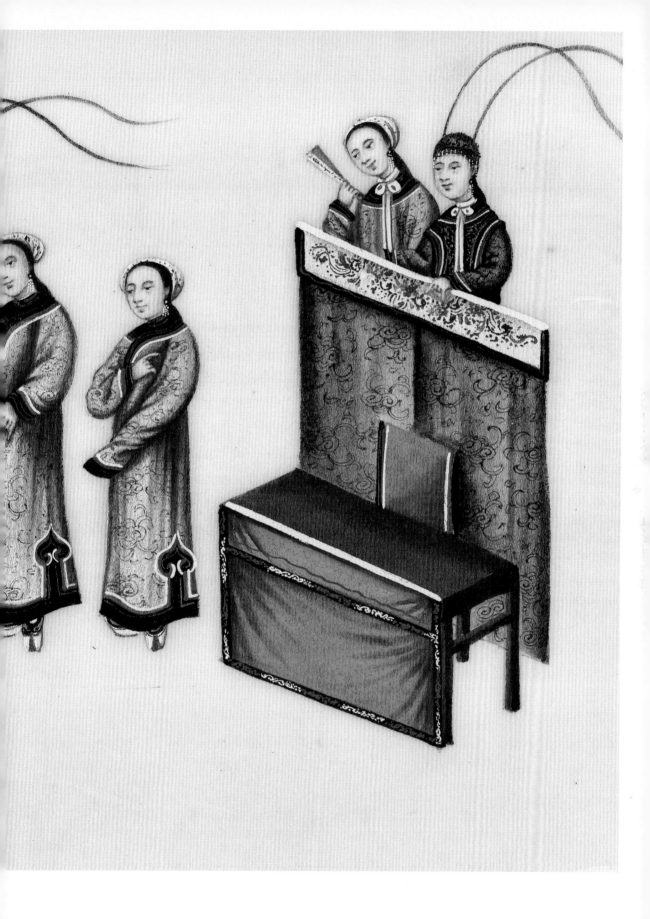

▲ 待考剧目（一）

MAH.1871.6.157g

约 1858—1860

通草纸水彩画

画心：高 17.3 厘米，宽 27.4 厘米

　　美国纽约公共图书馆（The New York Public Library）藏有一幅与此画内容基本一致的外销画，但比此画多了两个人物和一些细节，是更完整的版本。[①] 此画可能是在对模板的承袭中，减省了部分内容。纽约公共图书馆藏本对比此画，画面右侧的布景道具"楼"上多出"花楼"二字，可知此楼为青楼妓馆。画中楼前空闲的桌椅处，多出一站立的女子，桌上置有一酒杯，似在迎接或招引面前的男子。而画中楼上站立的两女子身旁，又多出一男子，武士装扮，勾黑白花脸，挂黑满髯，穿箭衣，扎鸾带，侧身而立，做隐蔽埋伏状。因此，整个戏剧场景大致为：舞台后方一帝王装扮者与一蛮王装扮者，在侍女的服侍下，推杯换盏，似有所谋；舞台前部为花楼门前，手持折扇、有随从护卫的年轻男子正与花楼上手持折扇的女子眉目传情，楼下一女子正欲迎之上楼；与楼上女子相伴的另一女子头戴双翎，似有武艺，更有一武士埋伏其侧，似欲待引诱楼下男子上楼后袭击之。具体是何剧目待考。

① 参见该馆数据库 https://digitalcollections.nypl.org/items/9a478310-c6d1-012f-5d00-3c075448cc4b#/?uuid=510d47e3-0f14-a3d9-e040-e00a18064a99。

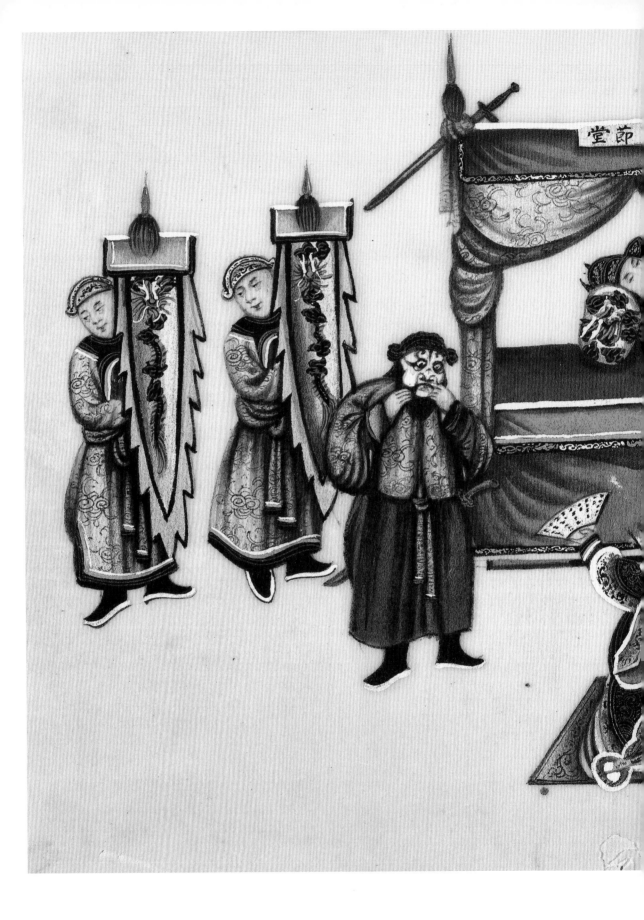

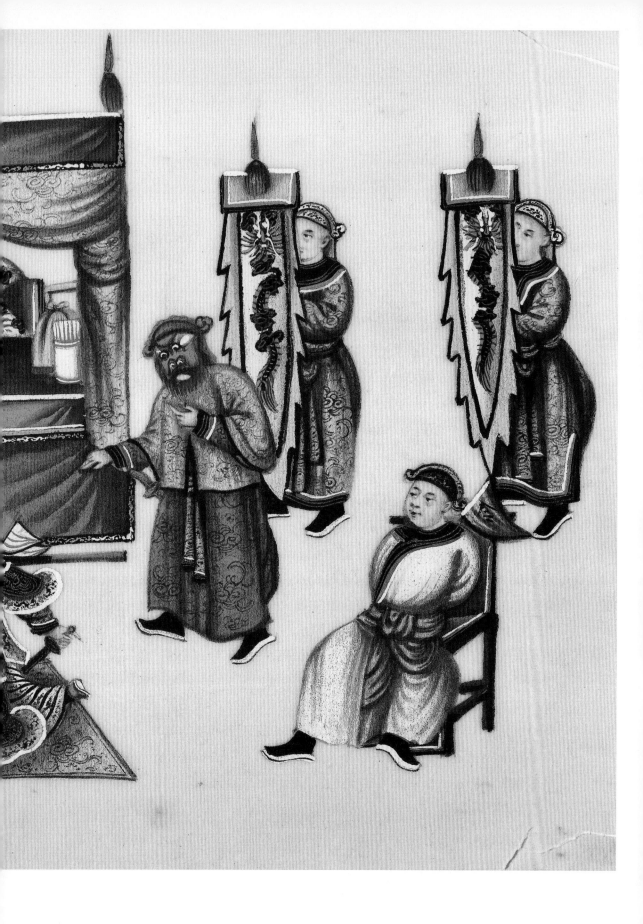

▲ 辕门斩子

MAH.1871.6.157h
约 1858—1860
通草纸水彩画
画心：高 17.3 厘米，宽 27.4 厘米

　　根据内容可判断画中所绘为《辕门斩子》。《辕门斩子》又名《六郎罪子》，诸多剧种都有此剧，粤剧"大排场十八本"之一。剧述杨延昭（六郎）命其子宗保巡察营外，不料宗保为穆柯寨穆桂英所擒并与之缔婚。六郎亲至营救，亦败，愤怒而归。宗保回营，六郎怒其临阵招亲，欲按军法处斩。孟良、焦赞、佘太君、八贤王求情，皆不获准。为救宗保，桂英携降龙木至，愿助宋军破天门阵，宗保始得释。

　　粤剧剧本有光绪三年（1877）以文堂所刻的普丰年班本与高容升藏抄本两种。[①]将画中内容与普丰年班本相对照，发现二者具有高度的重合性。画中桌上饰以帷幔，代表军帐，上书"白虎节堂"四字。普丰年班本中有对白："延昭：住了。你知道这里什么所在？贤王：不过是一个小小白虎节堂。"画中军帐上悬有一把宝剑，剧本中有："延昭：……叫焦赞、将宝剑、挂在营外，我这里，定要斩、不肖奴才。太君：见宝剑、挂营门、把我气坏……"桌上以黄布包裹者为帅印，剧本中有："延昭：把一个、挂印帅、不在心梢。"以手撑头做恼怒状坐于桌后者即杨六郎，由正生或武生饰，俊扮，戴纱帽，挂黑三髯，穿白蟒袍。剧本中他唱道："撩蟒袍、端玉带、整整纱帽。"这些都体现了画中细节与剧本高度相符。画中双手反缚坐于椅上者，即被绑在营外的杨宗保，由小生饰。他俊扮，扎武生巾，穿箭衣，腰结鸾带。剧本中六郎唱道："臣命他（宗保），带令箭，巡察各哨。"画中宗保背上插一写有"令"字的小旗，即令箭，[②]与剧本完全吻合。跪于舞台中间者即穆桂英，由旦饰，

　　① 广东省艺术研究所编：《粤剧传统剧目汇编》第 2 册，广东人民出版社，2020 年，第38—71 页。

　　② 《清朝文献通考》卷一百九十四《兵十六》载："令箭之制，凡旗面式样，大将军、将军、督抚、提镇均用三角旗，驻防将军、都统、副都统均用方旗，咸以云缎为之。"

身扎硬靠，所背之长木即降龙木。画中，桂英与宗保目光相对，她手中之扇打开，正演绎着初见宗保被缚时的惊愕。画中两个花脸人物，黑白色脸谱、挂黑髯者为焦赞，由二花面饰，红白色脸谱、挂红髯者为孟良，由净饰。

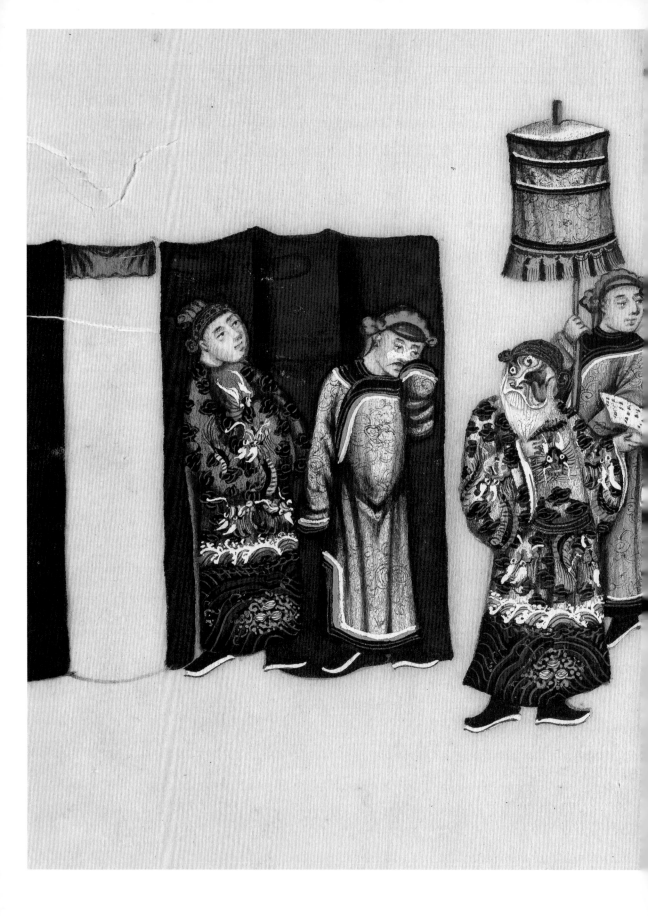

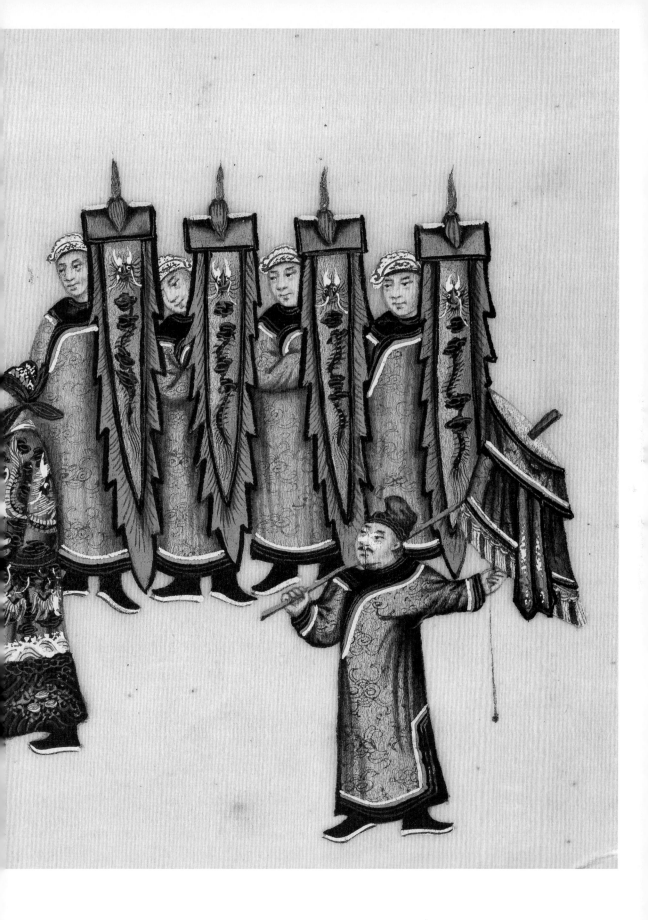

▲ 待考剧目（二）

MAH.1871.6.157i

约 1858—1860

通草纸水彩画

画心：高 17.3 厘米，宽 27.4 厘米

　　此画中的主要人物有三位，皆穿蟒袍，其中两人有罗伞仪仗，可知都是权贵人物。此画暂未见其他版本，画中场面故事情节不明显，所绘是何剧目待考。

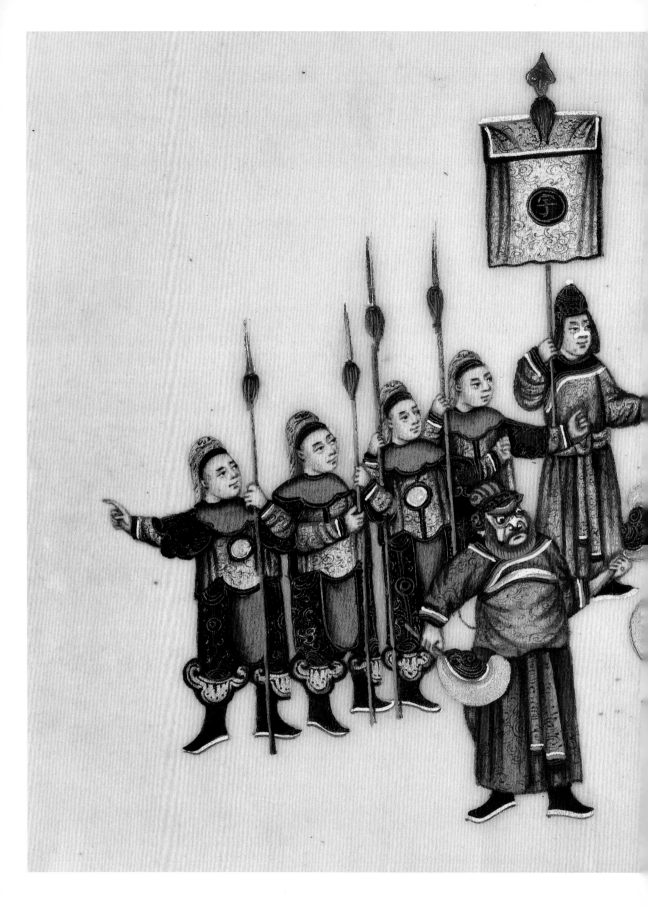

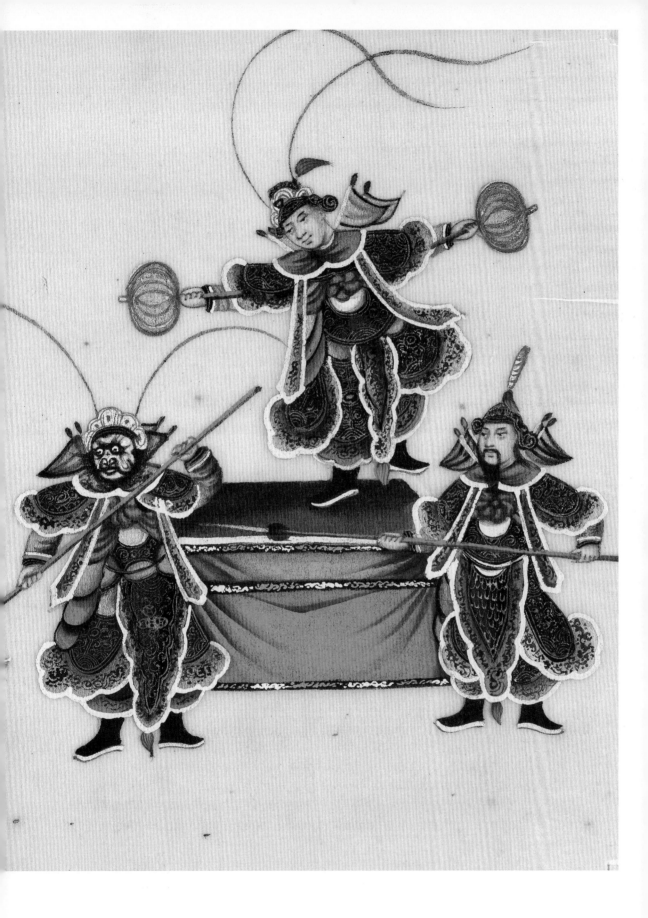

▲ 车轮战

MAH.1871.6.157j
约 1858—1860
通草纸水彩画
画心：高 17.3 厘米，宽 27.4 厘米

　　画中旗帜上写有一"宇"字。广州十三行博物馆藏有一幅与此画内容基本一致的外销画，旗帜上另写有"无敌大将军"五字，[①] 可确知画中所绘是关于隋唐人物宇文成都的戏剧。广州粤剧艺术博物馆藏有一幅外销玻璃画，虽然画中的山水、树木、军帐、战马等都是写实化处理，并非对戏曲舞台的完全再现，但可判断其中所绘为宇文成都以一敌三的故事。[②] 与玻璃画对照，可判断此画中所绘为同一故事。

　　粤剧有传统表演排场"斩三帅"，用来展现以一敌三的武打场面[③]，画中所绘即此排场。笔者暂未见与此画对应的粤剧剧本，京剧有剧目《车轮战》。因剧种间相互翻演是常情，故且以京剧剧本分析之。"李元霸戏，见于四本《晋阳宫》者三。第一本《晋阳宫》，演李元霸学锤举狮，与宇文成都争天下第一牌。第二本《惺惺惜》，演突厥犯边，李元霸阵斗阿玛兆寿，惺惺相惜，释衅结义。第三本《车轮战》，演宇文成都轮战伍云召、伍天锡、雄阔海，不出现李元霸。第四本《四平山》，演李元霸救驾战群雄，三锤击走裴元庆。"[④] 画中所绘即其中的第三本《车轮战》。剧本今存刘砚芳藏本，演述隋炀帝游幸扬州，劳民动众，怨生四野。李子通、程咬金等会集义兵，截击炀帝于四平山。无敌大将军宇文成都出战，李子通、程咬金部将伍云召、伍天锡、雄阔海、裴元庆与之轮战，成都力乏，败走。炀帝震惊，急下旨召李元霸勤王，并登舟避兵锋。[⑤]

　　① 广州市荔湾区艺术档案局、十三行博物馆编：《王恒冯杰伉俪捐赠通草画》，广东人民出版社，2015 年，第 435 页。

　　② 感谢粤剧艺术博物馆唐定勇主任、张晨助理馆员相告，对判断此画剧目有很大帮助。

　　③ 粤剧"斩三帅"排场，参见《粤剧大辞典》编纂委员会编：《粤剧大辞典》，广州出版社，2008 年，第 382 页。

　　④ 翁偶虹：《翁偶虹戏曲论文集》，上海文艺出版社，1985 年，第 125 页。

　　⑤ 北京市戏曲研究所编辑：《京剧汇编》第 104 集，北京出版社，1963 年，第 49—76 页。

剧本中有舞台提示，"宇文成都上，纛旗手背锏执旗随上"，此画中执"宇"字旗的正是此纛旗手。立于舞台中间者即宇文成都，净脚饰，扎硬靠，勾黑白脸，挂黑虬髯，头戴双翎。锏是戏剧人物宇文成都的标志性武器，此画中宇文成都所执武器与锏有差异，而十三行博物馆版本所绘即戏具锏，应以十三行博物馆版本为是。根据剧本中各武将所用兵器判断，画中持双斧者为伍天锡，净脚饰，头扎巾，勾红白脸，挂红虬髯，身穿箭衣。桌上持双银锤者为裴元庆，武生饰，俊扮，扎硬靠，戴盔，插双翎。持枪者为伍云召，老生饰，俊扮，挂黑三髯，扎硬靠，戴盔。此画与十三行博物馆版本所绘脸谱、兵器略异，但并不影响对人物身份的判断。此画及粤剧艺术博物馆所藏外销玻璃画中，宇文成都是与三将轮战，其他剧种也多是如此。唯此京剧剧本中却是被四将围攻，反映的或是较晚近的演出情况，应是为了增强舞台声势，又增加了一位将领，以壮观瞻。

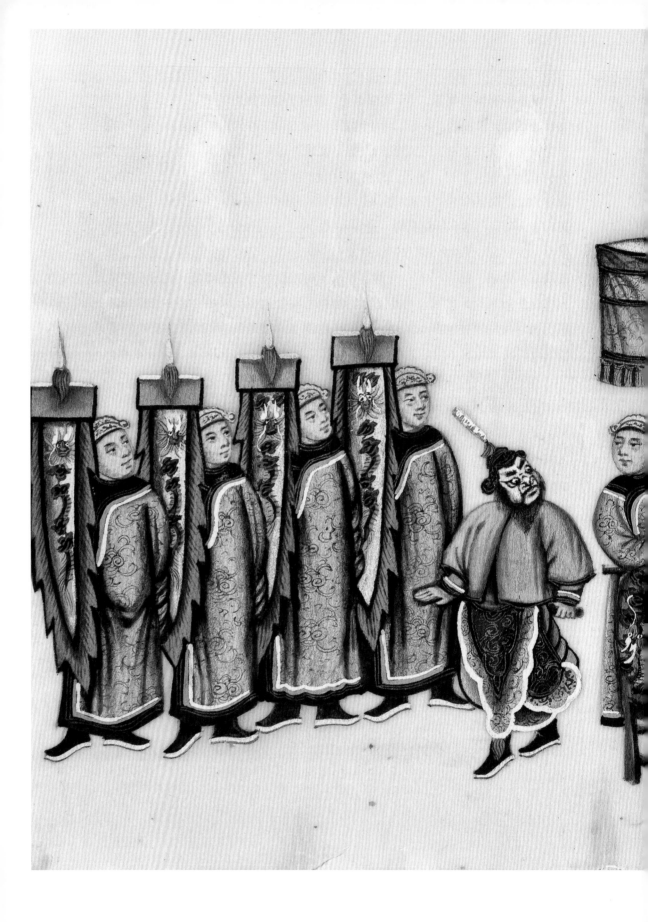

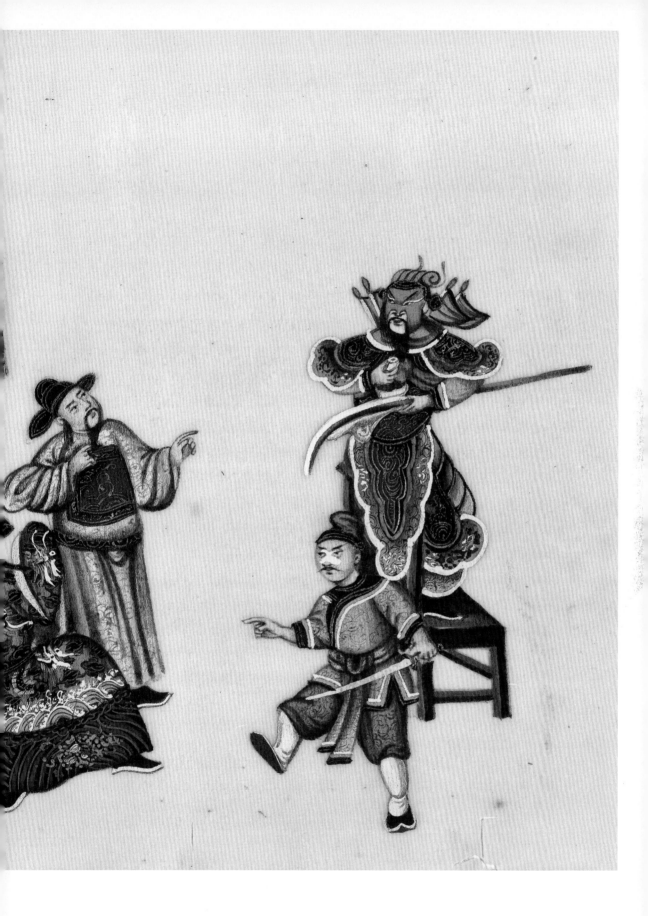

▲ 挑袍

MAH.1871.6.157k

约 1858—1860

通草纸水彩画

画心：高 17.3 厘米，宽 27.4 厘米

　　大英图书馆藏有一幅与此画内容相似的外销画，其上题有剧名"华容释曹"。[1]
论者就大英图书馆版本指出，在《华容释曹》一出中，曹操与兵将丢盔卸甲、狼
狈不堪，并非画中的从容之态，而关羽一方则兵将甚众，非画中的只有一兵一将，
又画中绘有献袍情节，故所绘剧目当为《挑袍》。[2] 此画所绘与大英图书馆藏画
所绘为同一剧目。《挑袍》，也叫《灞桥饯别》《送嫂》《关羽送嫂》。剧述关
羽暂从曹操，得知刘备着落后，即封金挂印，护送二位嫂嫂千里寻兄。曹操闻讯，
率众人追至灞桥送别。关羽恐其中有诈，令二位嫂嫂之车过桥，自己单骑立于桥
上，后曹操赠袍献酒，他皆不下马，以刀相接。[3] 画中关羽由武生扮演，头扎巾，
身扎硬靠，揉红脸，五绺髯，左手持大刀，右手持酒杯，说明此刻他接过曹操的
献酒欲饮，所立之椅代表桥。关羽身边持刀之人为其兵丁，由手下饰。坐于罗伞
下者为曹操，由大花面饰，头戴相貂，身穿蟒袍，扎玉带，勾白脸，挂黑满髯，
右手捋须，左手扬起，似正与关羽交谈。武将装扮者为许褚，扎软靠，穿马褂，
戴盔，勾脸，挂黑虬髯。文官装扮者可能为张辽，戴纱帽，穿官衣，扎玉带。照
理，张辽也应是武将装扮，存疑。

　　描绘此故事的图像，还可见于小说《三国志传》插图《许褚进袍刀挑去》。[4]

　　[1] 王次澄、吴芳思、宋家钰、卢庆滨编著：《大英图书馆特藏中国清代外销画精华》第 6
卷，广东人民出版社，2011 年，第 18 页。

　　[2] 李元皓：《域外之眼的跨文化观照：〈大英图书馆特藏中国清代外销画精华〉中"戏
剧组图"的讨论》，"情生驿动：从情的东亚现代性到文本跨语境行旅"国际学术研讨会论文，
台湾"中央大学"，2016 年 12 月 23 日。

　　[3] 粤剧剧本可见于广州市文艺创作研究所根据中国戏剧家协会广东分会、广东省文化局
戏曲研究室 1962 年版重印《粤剧传统排场集》，2008 年，第 138—143 页。

　　[4] 明万历年间乔山堂刘龙田刊本（笈邮斋重印本）《三国志传》卷五，见刘世德、陈庆浩、
石昌渝主编：《古本小说丛刊》第 21 辑，中华书局，1990 年，第 295 页。

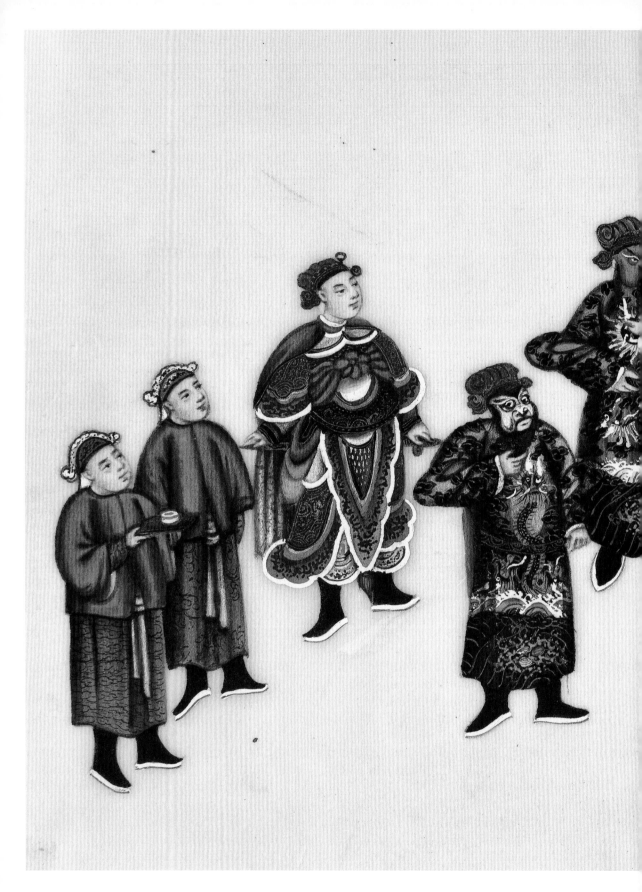

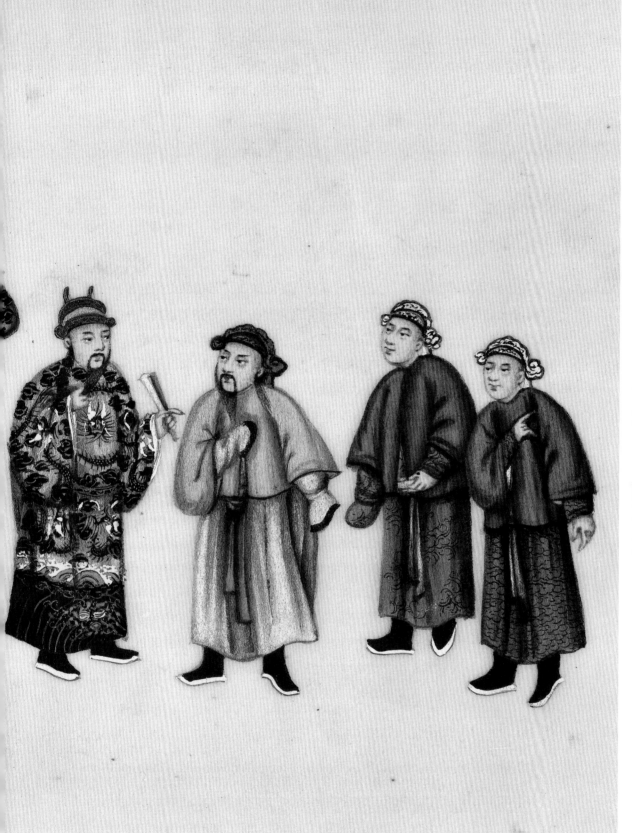

▲ 走马荐贤

MAH.1871.6.1571

约 1858—1860

通草纸水彩画

画心：高 17.3 厘米，宽 27.4 厘米

根据画中内容，可知所绘为徐庶辞别刘备的故事。泰国法金纳特神庙圣殿（Wat Phakhininat）挂有一幅大约 19 世纪上半叶的中国外销玻璃画，所绘故事与此画相同，其上题有"走马荐贤"四字，[①] 据之可确定此画所绘剧目之名。剧情大致为曹操欲得到刘备的军师徐庶，以徐母为要挟，令徐庶不得不辞刘奔曹，以奉老母。刘备携众将依依送别徐庶，徐辞别后旋即打马归来，向刘备推荐了贤人卧龙诸葛亮后方离去。故事见《三国演义》"元直走马荐诸葛"一回，乃据史书虚构。陈寿《三国志·诸葛亮传》载，曹操征刘表，表卒，其子刘琮请降，此时依附于刘表的刘备"率其众南行，亮（诸葛亮）与徐庶并从，为曹公所追破，获庶母。庶辞先主而指其心曰：'本欲与将军共图王霸之业者，以此方寸之地也。今已失老母，方寸乱矣，无益于事，请从此别。'遂诣曹公"[②]。可见，徐庶辞刘奔曹时，诸葛亮已从刘备。

现据剧协广东分会藏粤西抄本《走马荐贤》[③]，对画中人物和脚色进行识别。穿蟒袍、俊扮、持扇者为刘备，由武生饰；与刘备相对者为徐庶，由总生饰；刘备身后二穿蟒、勾脸者，红脸为关羽，由红面饰，花脸为张飞，由二花脸饰；二人身后扎靠、俊扮者为赵云，由夫旦饰。夫旦通常扮演中老年女性角色，此处用来扮演赵云，疑为剧本之误。此剧中的赵云由小生饰似更合理。其他四人为四侍卫，由手下饰，其中一人手中捧酒，正符合刘备摆酒相送的情节。

———————

① Jessica Lee Patterson, "Chinese Glass Paintings in Bangkok Monasteries", *Archives of Asian Art*, Volume 66, Number 2, 2016.

② ［晋］陈寿撰，［宋］裴松之注：《三国志》，中华书局，2006 年，第 545 页。

③ 广东省艺术研究所编：《粤剧传统剧目汇编》第 5 册，广东人民出版社，2020 年，第 306—314 页。

描绘此故事的图像，除此通草本外销画及上述泰国藏外销玻璃画外，也见于戏曲年画和通俗小说插图，例如日本早稻田大学图书馆所藏民国时期杨柳青年画《走马荐诸葛》[1]，《三国志传》插图《庶与玄德言诸葛亮》[2]。

　　① 冯骥才主编：《中国木版年画集成·日本藏品卷》，中华书局，2011 年，第 225 页。

　　② 明万历三十九年郑世容刊本《三国志传》卷六，见刘世德、陈庆浩、石昌渝主编：《古本小说丛刊》第 3 辑，中华书局，1990 年，第 449 页。

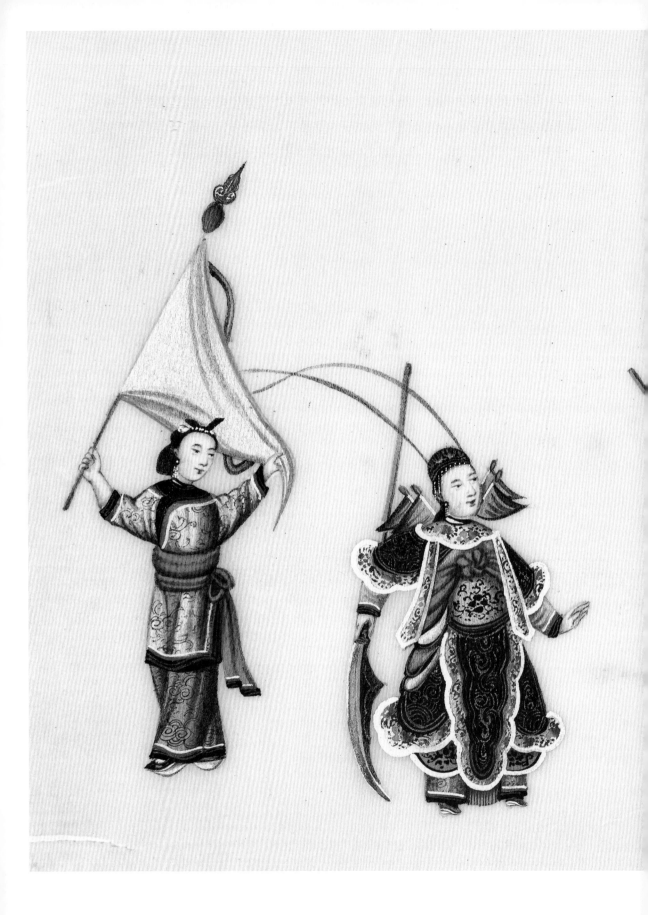

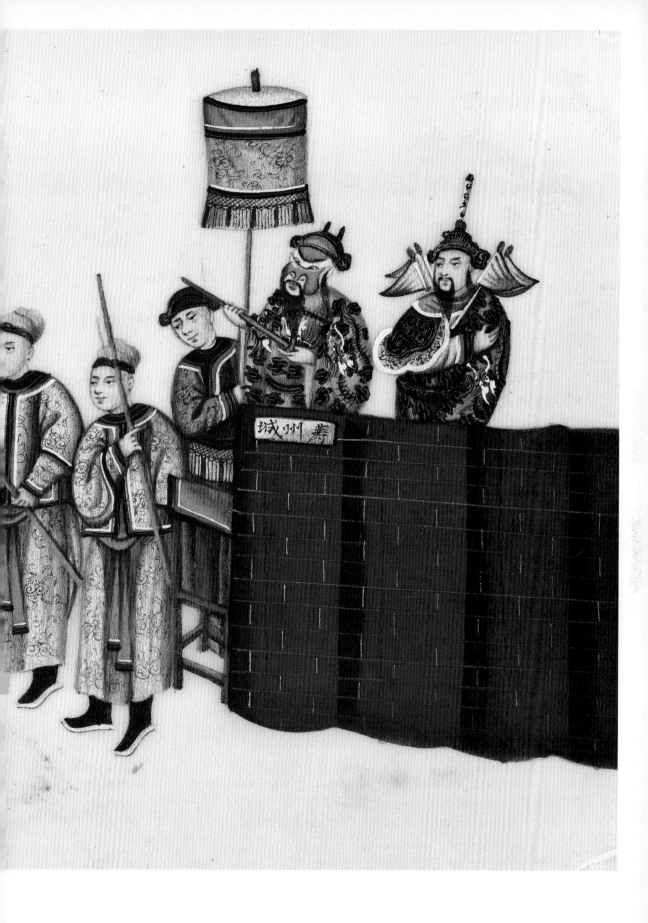

▲ 刘金定斩四门

MAH.1871.6.157m
约 1858—1860
通草纸水彩画
画心：高 17.3 厘米，宽 27.4 厘米

　　画中"城墙"上写有"寿州城"三字，据之可确定剧目为《刘金定斩四门》。《刘金定斩四门》又名《杀四门》《斩四门》《刘金定》《三下南唐》等。粤剧有此剧目，为传统"大排场十八本"之一。剧述南唐李后主用军师余洪诱敌之计，围赵匡胤于寿州城。高怀德出战被俘，匡胤派人回朝搬兵。陶三春、赵美容领兵驰救。怀德之子君保救父心切，匹马先行，经双锁山被刘金定三擒三放，要他答应成亲。君保婚后随援军入寿州，忽患卸甲风寒症。金定闻悉领兵下山，力杀四门闯入寿州，为君保治病。余洪用妖法驱使高怀德出阵连败宋将，金定施法使怀德神志复清回归赵宋。余洪摆下"五阴阵"与宋军决战，并用"钉头七箭"妖术使金定病危。仙人下山搭救金定，并助宋军大破"五阴阵"。①

　　画中立于舞台中间之女将即刘金定，扎硬靠，戴双翎，踩跷，手提大刀，由花旦饰。此时是她分别杀败东门、南门、西门、北门的众将后，终于在北门见到了赵匡胤。立于城上罗伞之下者即赵匡胤，由武生饰，扎巾，穿黄蟒，勾红白脸，正在仔细端详手中的金铜。此金铜是高君保送给刘金定的成婚之礼，金定命马夫将之抛于赵匡胤，赵确认此铜确为君保之物，始信金定为救兵，将她迎入城中。②

　　广州十三行博物馆藏有一幅与此画内容基本相同的外销画③，应是同时期的

　　① 中国戏曲志编辑委员会、《中国戏曲志·广东卷》编辑委员会编：《中国戏曲志·广东卷》，中国 ISBN 中心，1993 年，第 109 页。

　　② 剧本见广东省艺术研究所编：《粤剧传统剧目汇编》第 1 册，广东人民出版社，2020 年，第 429—450、481—488 页。

　　③ 广州市荔湾区艺术档案馆、十三行博物馆编：《王恒冯杰伉俪捐赠通草画》，广东人民出版社，2015 年，第 433 页。

作品。大英图书馆藏有一幅约嘉庆五至十年（1800—1805）的广州外销画《斩四门》①，展现的是刘金定与城门守将打斗的场景，与此场景不同。此剧也见于年画中，例如藏于俄罗斯的清末杨柳青年画《刘金定杀四门》《高君保招亲》。②

① 王次澄、吴芳思、宋家钰、卢庆滨编著：《大英图书馆特藏中国清代外销画精华》第6卷，广东人民出版社，2011年，第62页。

② 冯骥才主编：《中国木版年画集成·俄罗斯藏品卷》，中华书局，2009年，第112—115页。此戏剧外销画册的画叶与题解，另见陈雅新：《法藏19世纪中期戏曲题材外销画考论》，见《中华戏曲》第65辑，文化艺术出版社，待刊。

単幅（一）

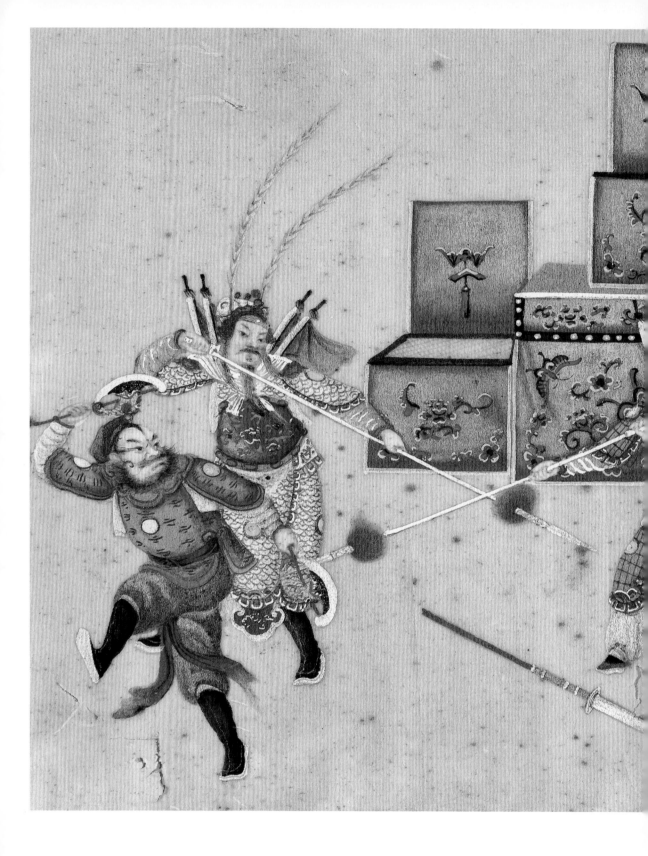

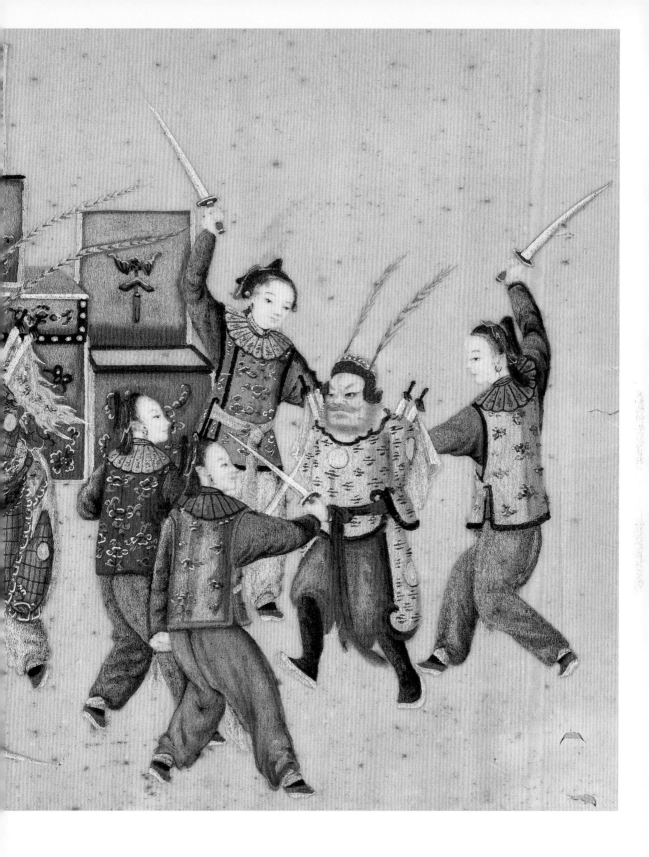

▲ 王英被擒

尚未编号

19世纪早期或中期

纸本水彩画

画心：高17厘米，宽29.5厘米

　　此画中未题剧名，广州粤剧艺术博物馆藏有一幅与此画内容基本一致的线描外销画，题有"王英被擒"，据之可知此画中所绘剧目之名。[1]18世纪末19世纪初的外销画，多是西方人为获取中国的真实信息而聘请中国画家绘制，无论画工还是颜色，都体现了较高的水平。而自鸦片战争后的19世纪中期，西方人可以更随意地进入中国，特别是照相术的发明，使外销画提供情报的功能丧失殆尽，更多地转变为旅游纪念品。蒸汽船与先进交通工具的出现掀起了一股西方人游华的热潮，为满足不断提高的需求量，相同主题、构图的作品大量成批地机械生产，质量不可避免地下降，由精美走向了潦草、俗丽。[2]就戏曲题材外销画而言，19世纪初期和中期之作纪实程度都相对较高，初期之作以大英图书馆和大英博物馆藏画为代表，中期之作以本书所载查西隆男爵的藏画为代表。而19世纪后期之作则往往纪实程度低，山水楼阁、真马实车等写实性的元素出现在戏曲题材画中。此画画工精良、纪实程度高，符合19世纪早期或中期的特点。

　　《王英被擒》出自《扈家庄》，演水浒故事。剧述宋江攻打祝家庄，祝家庄请扈家庄助战。梁山先遣石秀等乔装往祝家庄刺探，又以王英为先锋出战。梁山诸将不敌一丈青扈三娘，王英也为三娘所擒，后林冲出战，擒获扈三娘。画中右部有四女子穿短打衣裤，手持单刀，为扈家庄的女兵。被四女子绑缚围困之人即王英。他草莽英雄的打扮，头插双短翎，挂红虬髯，穿黄色团花箭衣、红彩裤、黑薄底靴，腰系大带，其大刀已被击落在地。值得注意的是，王英背后四面方形

① 张晨：《〈清代水墨纸本线描戏曲人物故事图册〉初探》，载《文博学刊》2021年第2期。

② Carl L. Crossman, *The Decorative Arts of the China Trade: Paintings, Furnishings and Exotic Curiosities*, Woodbridge: Antique Collectors' Club, 1991, pp.19, 201.

102

靠旗插于腰间。靠旗多插于背上，以示武将威武之气势，此处插于腰间或代表着其为败军之将，或为了增加滑稽色彩。舞台中间的女性将领即扈三娘，头戴盔，插双翎，扎硬靠，披云肩，踩跷，手持长枪，正与梁山二将打斗。持双斧者为李逵，戴帽，挂黑虬髯，穿短打衣裤，做败退状。另一将领为林冲，俊扮，头戴额子，插双翎，挂黑三髯，扎硬靠，系靠绸，正与三娘酣战。

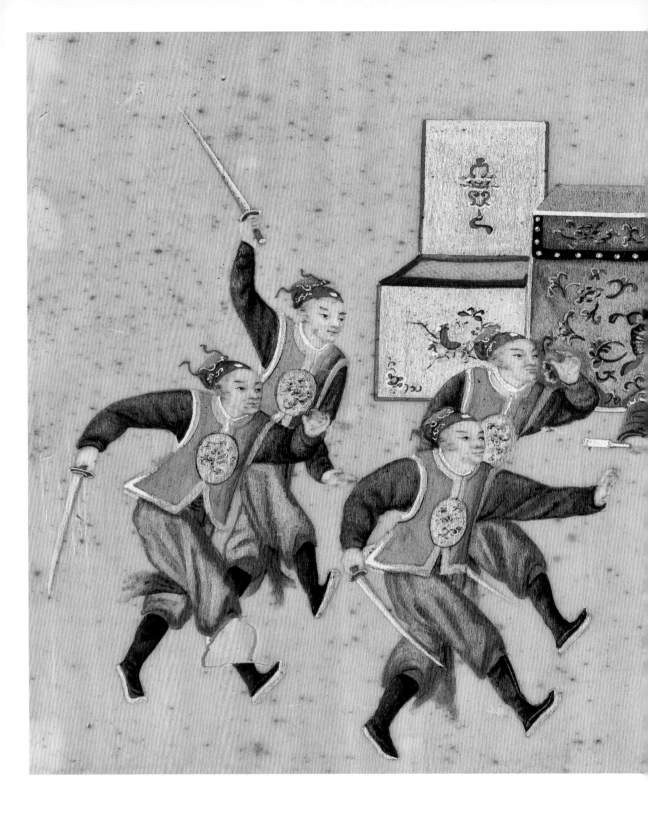

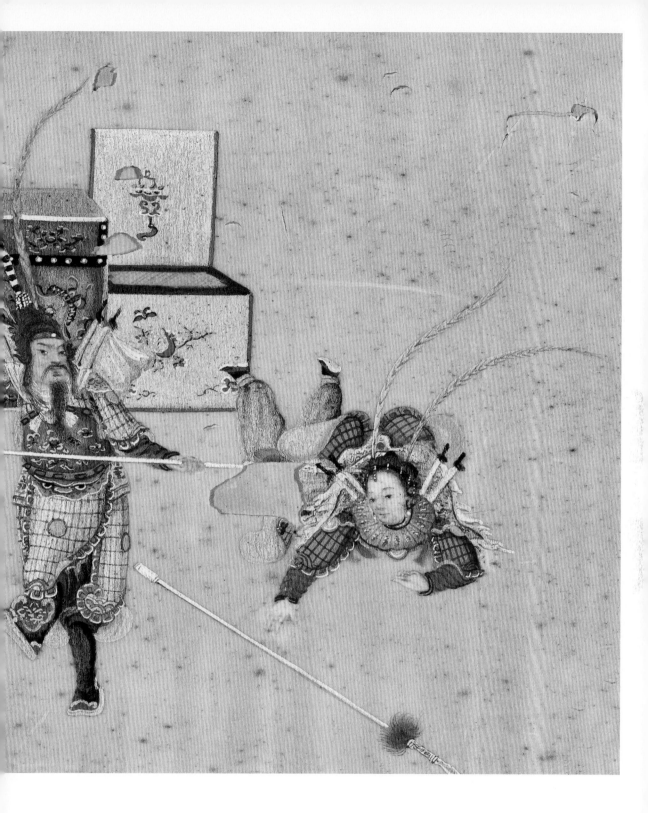

▲ 活捉三娘

尚未编号
19世纪早期或中期
纸本水彩画
画心：高17厘米，宽29.5厘米

　　此画中未题剧名，据广州粤剧艺术博物馆所藏与此画内容基本一致的外销线描画可知，此画所绘剧目为《活捉三娘》。[1] 此剧也出自《扈家庄》，演水浒故事。剧情及此画的年代判断，请参见《王英被擒》一画的题解。王英被擒后，李逵亦败，林冲赶至出战，将扈三娘擒获。大英图书馆藏有嘉庆五至十年（1800—1805）的外销画《擒一丈青》[2]，但与此画差别较大。

[1] 张晨：《〈清代水墨纸本线描戏曲人物故事图册〉初探》，载《文博学刊》2021年第2期。

[2] 王次澄、吴芳思、宋家钰、卢庆滨编著：《大英图书馆特藏中国清代外销画精华》第6卷，广东人民出版社，2011年，第26页。

《红楼梦》故事

拉罗谢尔艺术与历史博物馆藏有红楼故事题材画单叶十一幅，捐赠者不详，为 19 世纪之作。这些单叶为绢本设色画，并非外销画常见的材质和画种。按照我们的定义，只有专为出口而绘的画作才属于外销画。这些单叶是专为出口而绘，还是主要在国内销售与收藏的艺术品，待考。但无论如何，这些画今日稀见，富于研究价值，现收入本书以供学界参考。这些画中未题所绘是何故事，仅据张惠老师的研究，注出了画名等。关于这些画的详细探讨，请参考本书《法国拉罗谢尔馆藏红楼画考论》一文。

◀ 纨探理家

MAH.2013.0.222

19 世纪

绢本设色

画心：高 30.5 厘米，宽 36 厘米

◀ 潇湘调鹦

MAH.2013.0.223

19 世纪

绢本设色

画心：高 30.5 厘米，宽 36 厘米

◀ 湘云醉卧

MAH.2013.0.224

19 世纪

绢本设色

画心：高 30.5 厘米，宽 36 厘米

◀ 黛玉葬花

MAH.2013.0.225

19 世纪

绢本设色

画心：高 30.5 厘米，宽 36 厘米

◀ 宝琴立雪

MAH.2013.0.226

19 世纪

绢本设色

画心：高 30.5 厘米，宽 36 厘米

◀ 香菱解裙

MAH.2013.0.227

19 世纪

绢本设色

画心：高 30.5 厘米，宽 36 厘米

◀ 湘云作诗

MAH.2013.0.228

19 世纪

绢本设色

画心：高 30.5 厘米，宽 36 厘米

◀ 妙玉听琴

MAH.2013.0.229

19 世纪

绢本设色

画心：高 30.5 厘米，宽 36 厘米

◀ 梦游太虚

MAH.2013.0.230

19 世纪

绢本设色

画心：高 30.5 厘米，宽 36 厘米

◀ **妙惜对弈**

MAH.2013.0.231

19 世纪

绢本设色

画心：高 30.5 厘米，宽 36 厘米

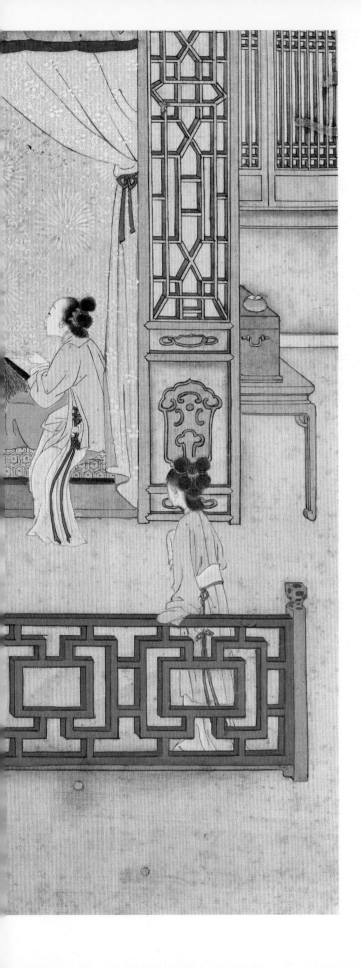

◀ 晴雯补裘

MAH.2013.0.232

19世纪

绢本设色

画心：高30.5厘米，宽36厘米

权贵人物与人生礼仪

此画册编号 MAH.1871.6.158，为一套十幅通草纸水彩外销画，由查西隆男爵于 1858 至 1860 年购于香港。①

前四幅所绘分别为皇帝、后妃、文臣和武将，是外销画的常见题材。此四幅画，每幅中均有两个人物，通过他们不同的位置、服饰、动作与神态，我们能轻易辨别出两人的主仆关系。例如主人通常为坐姿，仆人则或站或跪，或以点烟、奉茶等动作来表示身份。此外，龙袍、龙椅、官帽、甲胄等典型服饰，也是确定这些人物身份的重要元素。由于外销画师通常无法得见皇室与贵族生活的真实情景，因此这类外销画大都是画师为了迎合西方人的猎奇之心和异域想象，进行个人发挥的结果。画中鲜明的尊卑秩序，既是画师对权贵生活的个人理解，也是他们为了突出人物身份特征采取的技巧和策略。

后六幅描绘人生历程，也是外销画的常见题材。除拉罗谢尔的藏品外，此题材外销画可见于美国大都会艺术博物馆、英国杜伦大学东方博物馆、利物浦世界博物馆、俄罗斯科学院人类学与民族学博物馆、广东省博物馆、广州十三行博物馆、广州博物馆等。这些博物馆的收藏，很多是由人生历程题材外销画组成的单一题材画册，例如大都会艺术博物馆的藏画（编号：43.157）。拉罗谢尔画册将不同题材之作组合到一起，体现了外销画迎合消费者的商品特性。画册中包含的六幅人生历程题材画，经辨识分别为《成年》《诞育》《婚礼》《参拜上司》《回乡》与《丧礼》。关于这六幅画，请详参本书《民俗的显与隐——拉罗谢尔藏人生礼仪外销画研究》一文。

① 参见本书《拉罗谢尔藏外销画与古代戏曲中的龙舟表演》一文。

▲ 前封面

MAH.1871.6.158a

约 1858—1860

硬纸板丝绸面

高 39.7 厘米，宽 25 厘米

▲ **后封面**

MAH.1871.6.1581

约 1858—1860

硬纸板丝绸面

高 39.7 厘米，宽 25 厘米

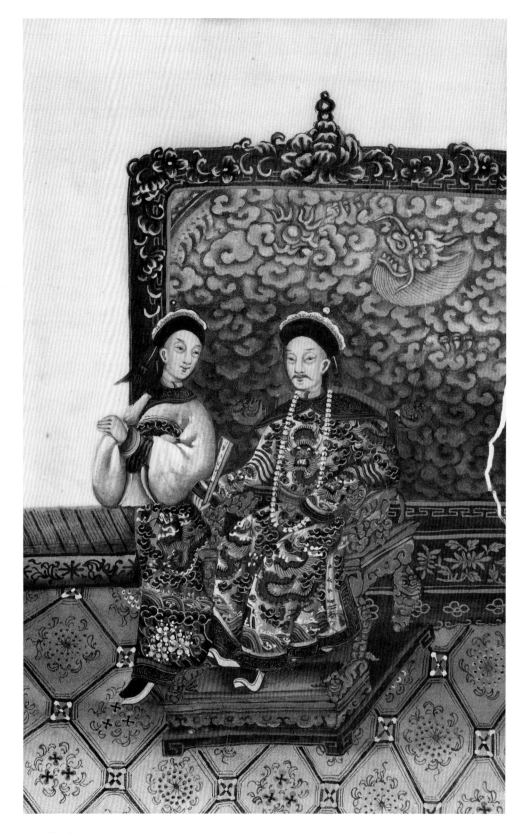

▲ 皇帝

MAH.1871.6.158b　约 1858—1860　通草纸水彩画　画心：高 31.5 厘米，宽 18.8 厘米

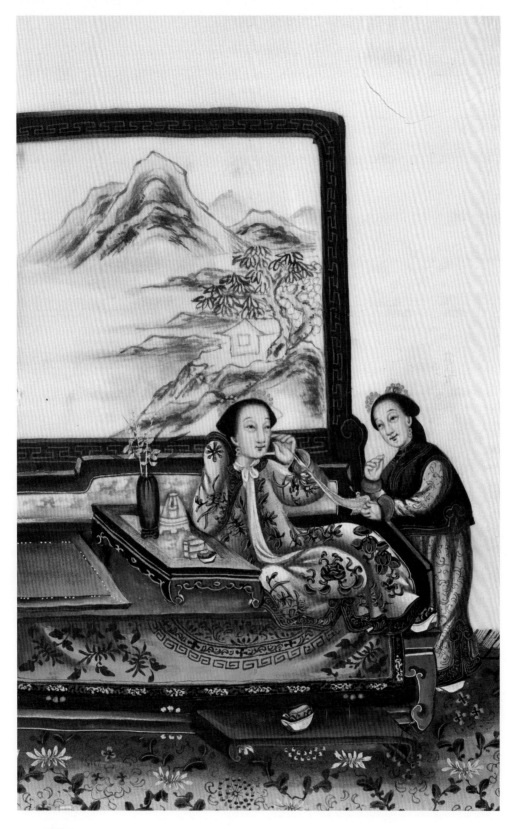

▲ 后妃

MAH.1871.6.158c 约 1858—1860 通草纸水彩画 画心：高 31.5 厘米，宽 18.8 厘米

▲ 文臣

MAH.1871.6.158d　约 1858—1860　通草纸水彩画　画心：高 31.5 厘米，宽 18.8 厘米

▲ 武将

MAH.1871.6.158e 约 1858—1860 通草纸水彩画 画心：高 31.5 厘米，宽 18.8 厘米

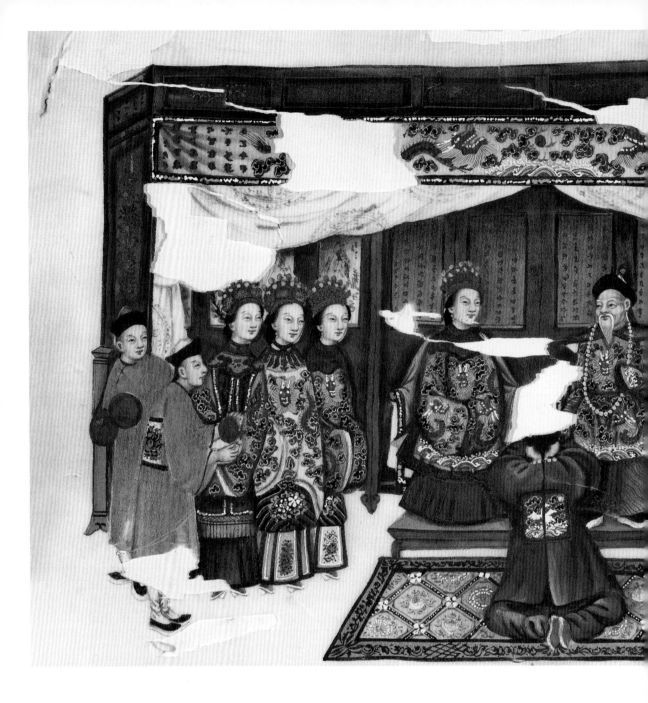

▲ 成年

MAH.1871.6.158f

约 1858—1860

通草纸水彩画

画心：高 18.8 厘米，宽 31.5 厘米

　　画中所绘为官员家中男子的成年礼。一个身着朝服的男子正向自己的父母跪
拜，两侧站有三男三女，均穿朝服，显示了此家地位之显赫。另有四位乐手正在
演奏，显示了仪式之庄重。

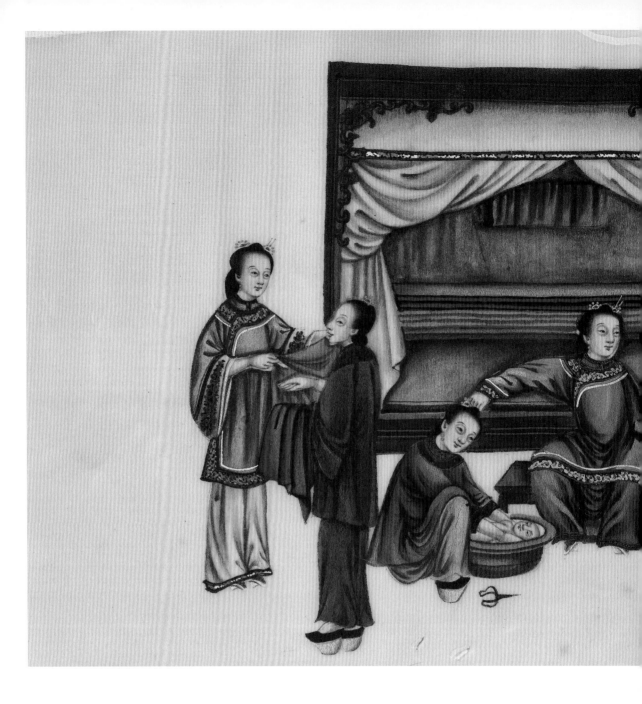

▲ 诞育

MAH.1871.6.158g
约 1858—1860
通草纸水彩画
画心：高 18.8 厘米，宽 31.5 厘米

　　画中所绘为生子场景。画中间蹲坐在地上的女子，正为她身前盆中的婴儿沐浴，盆边的剪刀暗示着刚刚为婴儿剪完脐带。她前方的女子为产妇，产妇右侧有一位捧碗侍奉的女子。左边两位女子则在准备包裹婴儿的被子。

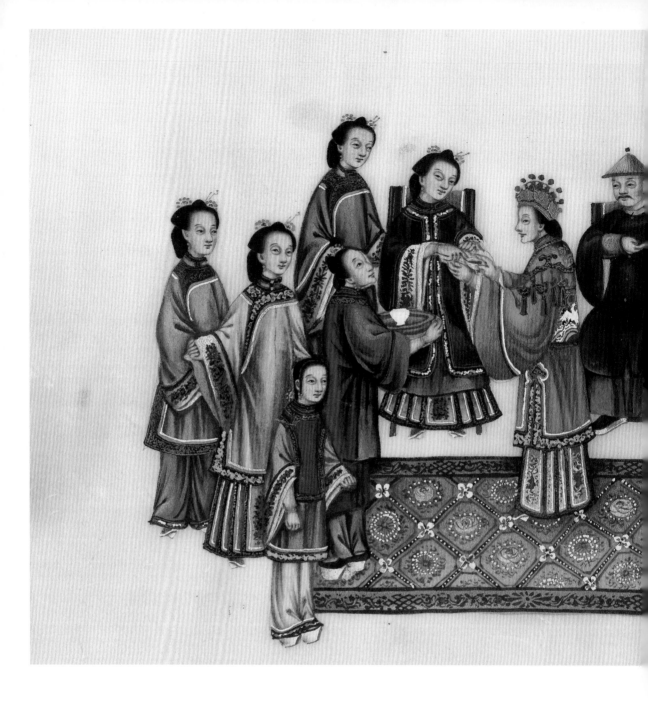

▲ 婚礼

MAH.1871.6.158h

约 1858—1860

通草纸水彩画

画心：高 18.8 厘米，宽 31.5 厘米

　　画中所绘为婚礼场景。画面中央为新娘,正在给公婆奉茶,她后侧为新郎,
周围簇拥着亲眷、仆人。

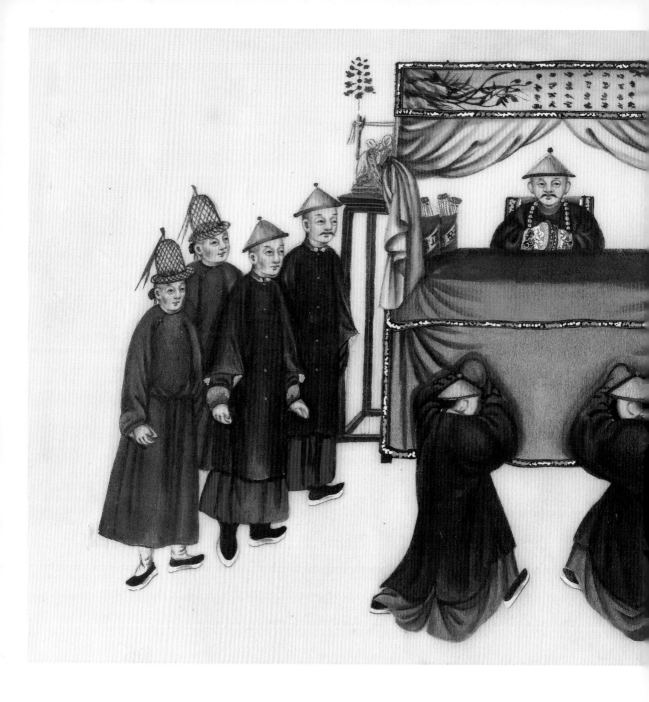

▲ 参拜上司

MAH.1871.6.158i
约 1858—1860
通草纸水彩画
画心：高 18.8 厘米，宽 31.5 厘米

　　画中所绘为两位官员在向上司跪拜，周围站着四位官员和四位皂隶。学界对这幅画的主人公是谁存在争议。或认为是跪拜者，画中描绘的是主人公中举后拜见座主的场景。得中的举子在放榜后会去拜见当场考试的主考官，即拜见座主，而该考生则成为座主的门生。座主和门生的关系在唐代就已形成，在发展的过程中虽被数次禁止，但该习俗在清代依旧存在。[①]或认为被拜见的官员才是画的主角，因此画中所绘为新官员上任后在府衙上堂的场景。[②]

　　① 白金杰：《清代科举民俗考论》，武汉大学博士学位论文，2015年，第85页。
　　② 陈曦：《清代"人生礼俗"外销画研究》，载《艺术与民俗》2020年第2期。

▲ 回乡

MAH.1871.6.158j

约 1858—1860

通草纸水彩画

画心：高 18.8 厘米，宽 31.5 厘米

　　画中所绘为一位功成名就的老年官员致仕还乡的场景。他坐在八抬大轿中，周围跟着三位随从，队列最前面有两个人举着"奉旨回乡"的高脚牌。《仪礼》郑玄注曰："大夫七十而致仕，老于乡里，名曰父师，士曰少师，以教乡人子弟于门塾之基，而教之学焉"[1]。清代对致仕还乡的官员给予优待，《大清会典》记载："凡满汉大臣，引年乞休得旨，或以原品休致，或晋秩，或加衔，或令乘传还乡，或官其子孙，或给以原俸，皆出自特恩，不为定制。"[2]

[1] ［汉］郑玄注：《仪礼注疏》上，上海古籍出版社，2008 年，第 195 页。
[2] ［清］允祹等：《钦定大清会典》卷六，叶四（上），清乾隆二十九年刻本。

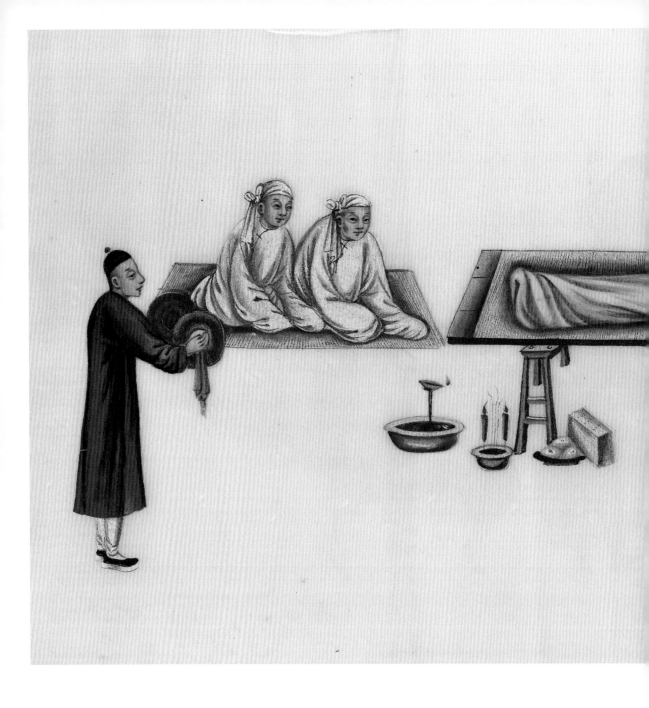

▲ 丧礼

MAH.1871.6.158k

约 1858—1860

通草纸水彩画

画心：高 18.8 厘米，宽 31.5 厘米

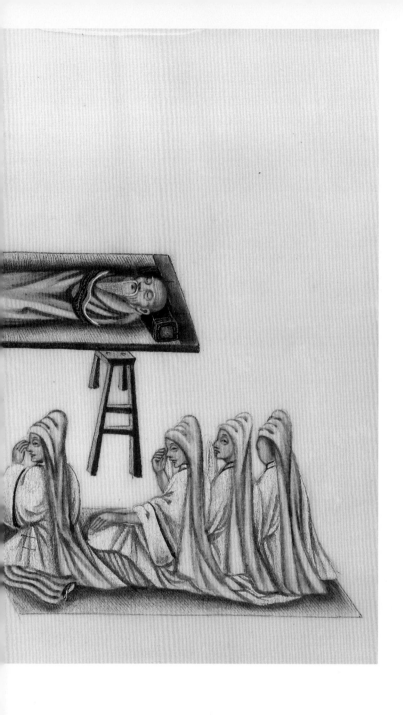

　　画中所绘为停尸守孝场景。逝者盖红色寿被，躺在由两条长板凳支撑的木板上，地上放着香烛、纸钱、灯和贡品等。逝者头脚两端跪着六个着丧服、戴孝巾的孝子，最左端站着一个正在击铜钹的男子。

单幅（二）

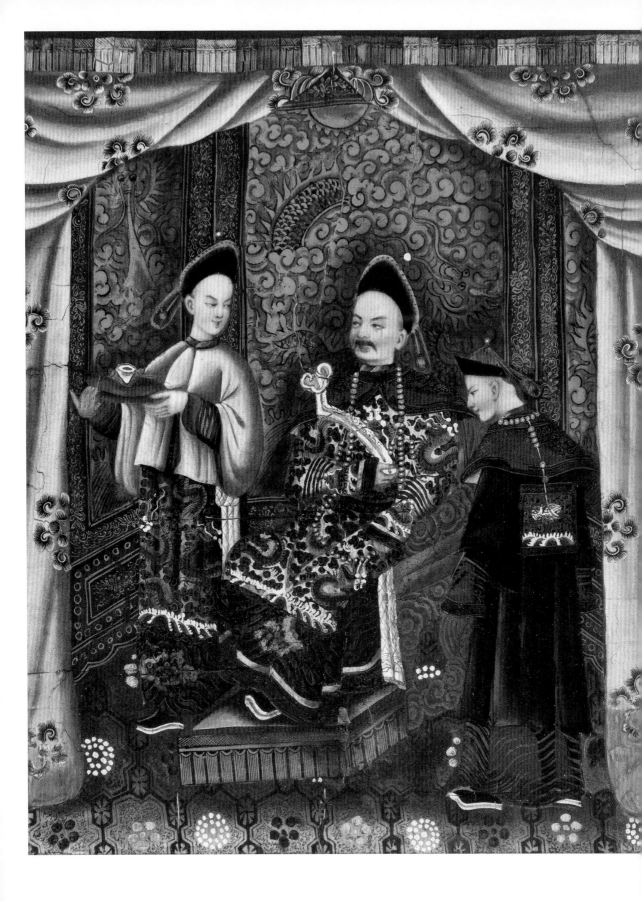

◀ 皇帝

尚未编号

19 世纪中后期

通草纸水彩画

画心：高 27 厘米，宽 21 厘米

　　此画捐赠者不详，从风格来看应该是 19 世纪中后期之作。画中皇帝手中所执的如意颇富深意。如意，本来仅是一吉祥物件，并非生活或仪式中的手持之物。彼时西方人常误以为如意是权力、身份和秩序的象征，如同西方的权杖，要常握于皇帝之手。外销画家作为中国人，即便是社会地位低、文化程度不高的民间画师，也应不至于对如意的功用陌生至此。因此，此画体现了 19 世纪中后期外销画家对西方消费者的极度迎合，以至于不惜改变本国文化的原貌。外销画从最初的如实记录，到后期不顾真实地一味迎合，背后的深层原因是中西实力对比和相互地位的变化。①

① Craig Clunas, *Chinese Export Watercolours*, London: Victoria and Albert Museum, 1984, pp.68-72.

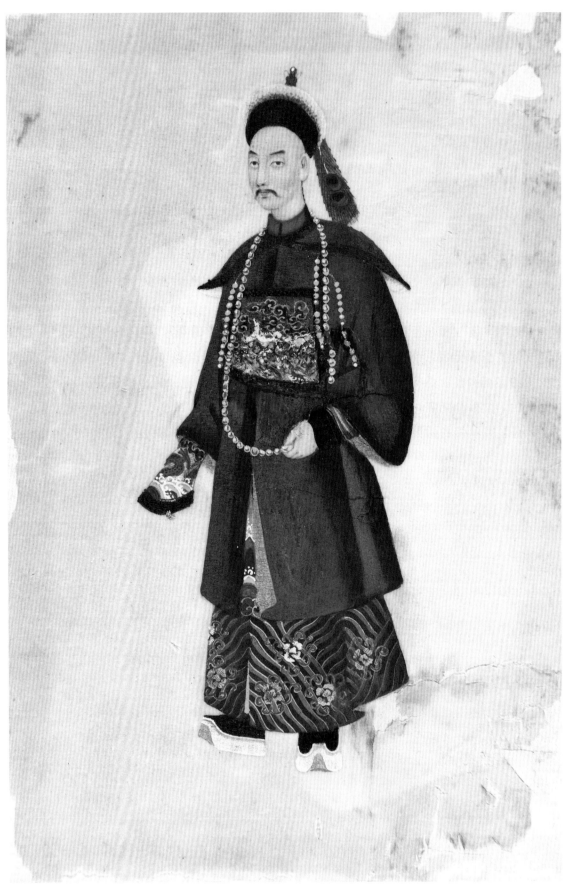

◀ 文官

尚未编号
19世纪中后期
通草纸水彩画
画心：高22厘米，宽14.6厘米

　　画中所绘之人，头戴朝冠，冠上饰顶珠和双眼花翎，可知其为清代有功之官员。内穿朝袍，外穿补服，肩围披领，项戴朝珠。清代官服补子上绣有不同的禽兽，以示或文或武和官级的高下。画中官员补子上所绣为禽类，可知为文官。

　　清代官服上分别官职品级等差的，主要为冠上的顶子、花翎，补服上所绣的禽鸟、兽类以及杂色纹样的补子。清代虽然废除了明代的服饰，但在某些方面还是沿用前代的，其中显著者即明代官服上的补子。清代仍采用了这种形制，不过明代是施之于常服上，清代则施之于补服上，并较明代式样略小些而已；明代以靛染天鹅翎缀于红笠上，以一英、二英、三英来分别其贵贱，清代则以羽翎（孔雀尾）垂于冠后，也以单眼、双眼、三眼和没有眼的蓝翎来分别其贵贱尊卑；明代帽顶有金、玉，清代的帽顶也用珠玉、珊瑚、宝石、金银等，不过厘定更为详晰。①

① 周锡保：《中国古代服饰史》，中国戏剧出版社，1984年，第451—458页。

日常生活

此画册可能是 19 世纪中期之作，捐赠者不详。画册由六幅通草纸水彩外销画组成，前五幅描绘了一对夫妻的生活片段，最后一幅描绘了田园劳作的场景。最后一幅与前五幅主题不同，而画册后封面已失，可能此画册原本还有数幅田园劳作或农业生产主题画。此类外销画册通常包含约十二叶单幅，而此画册现在只有六叶，也说明可能有部分画叶散佚。

　　前五幅画中所绘，都是一男一女两个人物。男子的服饰有长衫、马褂、坎肩等，女子都是身穿右襟袄衫、长裤，脚穿弓鞋。通过服饰可以看出，画中所描绘的夫妻既不是清朝贵族，亦不来自社会底层，因为此两阶层的女子都不缠足。另外，社会底层的农夫等通常身着短式袄衫，而非长衫，读书、对弈等通常也非底层人的生活内容。据此，我们可推知画中所绘的家庭属于中上阶层。画师对具体生活片段的选择值得玩味。画中没有柴米油盐之类的生活琐碎，而是选取了夫妻二人读书、赏画、下棋、养鸟等场景。此种充满高雅情调的文人生活，或许是身处社会底层的外销画匠的理想与想象。

　　最后一幅描绘了田园劳作的场景。农业、手工业生产题材的外销画十分常见，尤其是瓷器、茶叶和丝绸等外销商品的生产流程，是最受欢迎的外销画主题之一。[①]此画中共有五人，中间一人挑着扁担走在田埂上，其余四人或播种或施肥。五人均为男子，这是对中国传统社会男耕女织生产模式的呈现。画师除描绘农人的体态与劳作类型外，还颇费心思地展现了田园景观。从远处叠嶂的山峦到高低参差的树木，再到近处的屋舍田垄，并将农人置于其中，形成美观的构图，体现了画师对景物主次远近关系的处理能力。对背景的精细绘制，不但使劳作场面更加真实生动，也让画面富于美感，观者在了解农业生产的同时，体会到了一番轻快愉悦的田园情趣。

　　隐去劳作的辛苦，营造出平静安宁的氛围，体现了画师对田园生活文人化的理解。因此，此六幅画都体现了创制者的文人情调。

　　① Rosalien van der Poel, *Made for Trade, Made in China, Chinese Export Paintings in Dutch Collection: Art and Commodity*, 2016, p.146.

▲ 前封面

尚未编号

约 19 世纪中期

硬纸板封面

高 15 厘米，宽 23 厘米

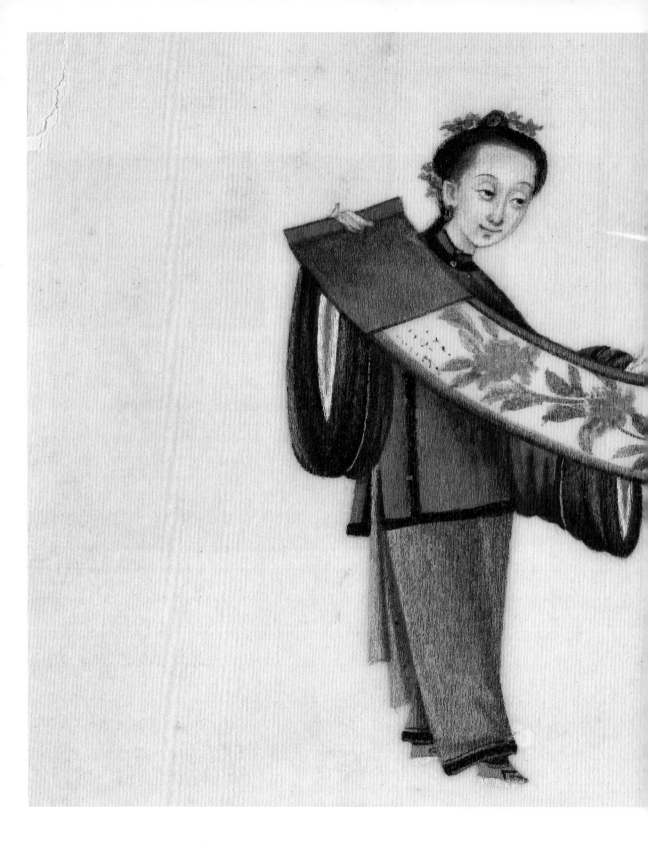

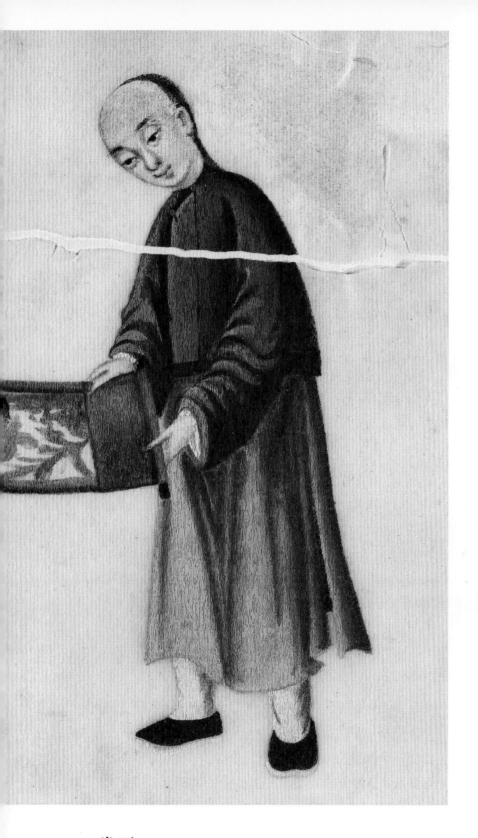

▲ 赏画

尚未编号　约19世纪中期　通草纸水彩画　画心：高10厘米，宽17厘米

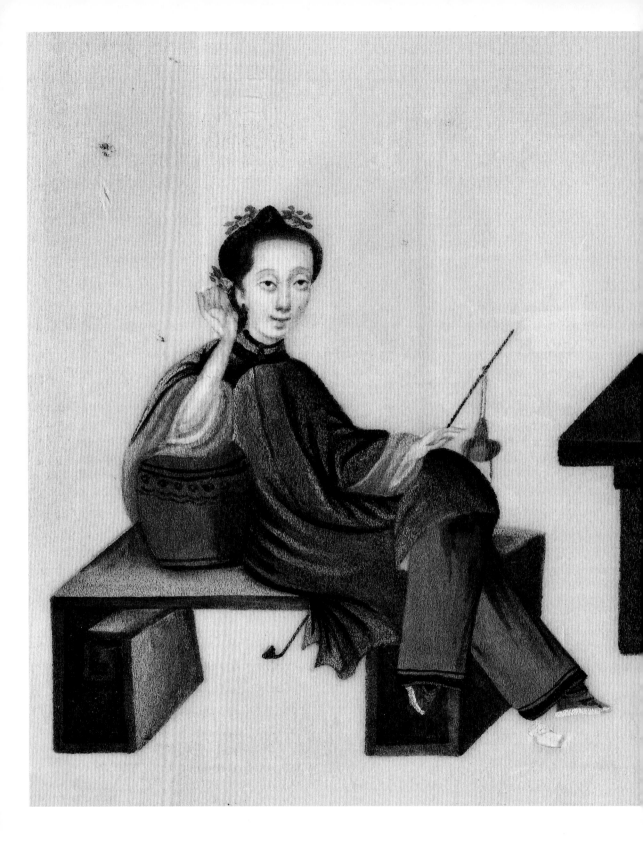

▲ 吸烟与玩鸟

尚未编号　约19世纪中期　通草纸水彩画　画心：高10厘米，宽17厘米

▲ 对弈

尚未编号　约19世纪中期　通草纸水彩画　画心：高10厘米，宽17厘米

▲ 吸烟

尚未编号　约19世纪中期　通草纸水彩画　画心：高10厘米，宽17厘米

▲ 读书与缝衣

尚未编号　约19世纪中期　通草纸水彩画　画心：高10厘米，宽17厘米

▲ 田园劳作

尚未编号　约19世纪中期　通草纸水彩画　画心：高10厘米，宽17厘米

清供

清供，也称"清玩"，指古代文人用以赏玩的雅致器物，包括各类文房用具、奇石异树、花卉水果等，用以寄托主人清逸淡泊的情怀与品味，表达主人精致典雅的生活格调。清供的风尚出现较早。明清时期，随着手工技艺的进步、商品经济的发展，清供器物愈加复杂精致、繁饰华丽。以清供入绘画并非外销画师的发明，自宋代以来，便有此传统。明清时期，随着清供物品的传播与发展，这类题材绘画的需求量也逐渐增加。[①] 清供题材外销画可以看作这一传统的延续，从中也可见西方人对中国文人的文房器物及生活格调的兴趣。

　　此画册包含八幅清供题材外销画。从画册形制、纸质和绘画风格来看，其年代可能为 19 世纪中期或更晚。其内容既有笔、纸、笔洗等文房用具，也有石榴、佛手等岁朝的瓜果与鲜花，还有精致的玉磬、鼎炉等玉质与金属手工艺品，直观地展示了清代文人清雅崇古的趣味，以及清供物品的装饰布局风格。

　　清代清供的另一个特点是多有吉祥美好的寓意[②]，也体现在此外销画册中。以"鱼"寓"有余"，以"磬"寓"吉庆"，以"瓶"寓"平安"，以"葫芦"寓"福禄"，以"佛手"寓"福寿"，以"石榴""瓜果"寓"多子多孙""瓜瓞绵绵"等。因而，此画册对我们了解清代文人文房陈设的审美取向具有参考意义。

　　① 沈宝焕：《"海派"绘画中清供题材的研究》，贵州师范大学硕士学位论文，2018 年，第 5 页。

　　② 王次澄、吴芳思、宋家钰、卢庆滨编著：《大英图书馆特藏中国清代外销画精华》第 4 卷，广东人民出版社，2011 年，第 3 页。

▲ 前封面

尚未编号

约 19 世纪中期

硬纸板封面

高 23.5 厘米，宽 16.5 厘米

▲ 后封面

尚未编号

约 19 世纪中期

硬纸板封面

高 23.5 厘米，宽 16.5 厘米

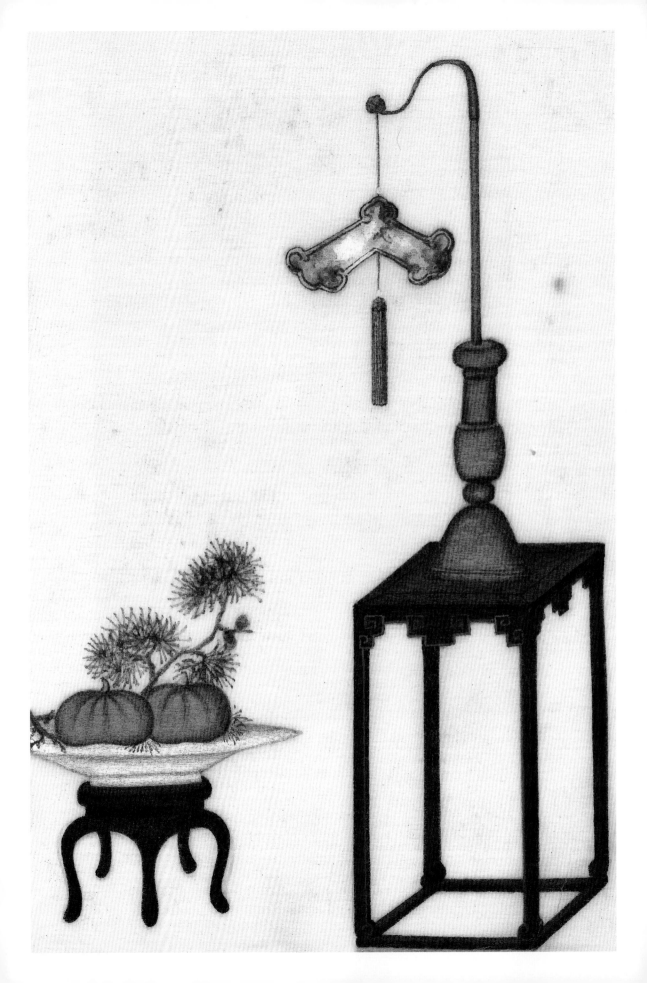

◀ 清供（一）

尚未编号
约 19 世纪中期
通草纸水彩画
画心：高 16 厘米，宽 10 厘米

　　画面右侧花几上陈设一支吊杆，上挂玉磬，左侧木制底座上有白色瓷盘，内盛南瓜与松枝。

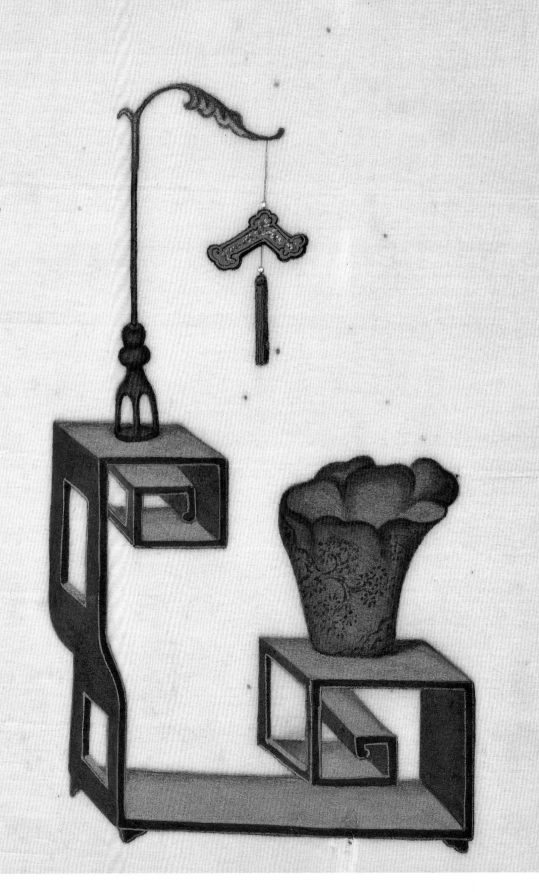

◀ **清供（二）**

尚未编号
约 19 世纪中期
通草纸水彩画
画心：高 16 厘米，宽 10 厘米

　　画中博古架左侧陈设一支挂着玉磬的吊杆，右侧为水盂或笔筒之类的盛器。

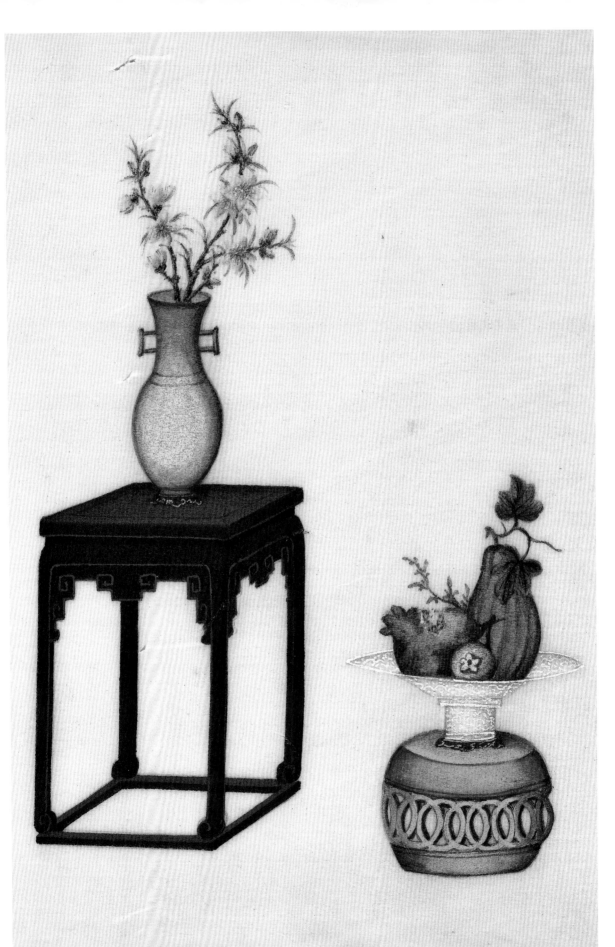

◀ 清供（三）

尚未编号
约 19 世纪中期
通草纸水彩画
画心：高 16 厘米，宽 10 厘米

　　画面左侧花几上有一个蓝色双耳瓷瓶，瓶内插花，右侧鼓形架子上有白色瓷盘，盘内盛有瓜果。

◀ 清供（四）

尚未编号

约 19 世纪中期

通草纸水彩画

画心：高 16 厘米，宽 10 厘米

　　画面中央为一张八仙桌，桌下有一木制镂空箱形家具，桌上有一小型博古架，架上放置盛有瓜果的蓝色瓷盘，博古架左侧有一个鼎式香炉。

◀ 清供（五）

尚未编号

约 19 世纪中期

通草纸水彩画

画心：高 16 厘米，宽 10 厘米

　　画面中央为一个有镂空图案的案桌，桌上右侧有一个鼎式香炉，左侧觚式瓶内插着一根孔雀羽毛、一柄如意及其他物件。

◄ 清供（六）

尚未编号

约 19 世纪中期

通草纸水彩画

画心：高 16 厘米，宽 10 厘米

　　画面下方是一青色玉鱼，右上方有一木制红漆吊架，悬挂仿古小编钟，左侧
为白色瓷瓶。

◀ 清供（七）

尚未编号

约 19 世纪中期

通草纸水彩画

画心：高 16 厘米，宽 10 厘米

　　画中博古架左侧为根雕笔筒，内有毛笔、卷轴和羽毛掸子，中间为一套书，右侧为水盂或笔筒之类的盛器。

◀ 清供（八）

尚未编号
约 19 世纪中期
通草纸水彩画
画心：高 16 厘米，宽 10 厘米

　　画面左侧架子上有一个观音瓶，瓶内插有掸子和卷轴，右侧为一个紫色葫芦形瓷瓶。

鱼类

此画册编号MAH.1871.1.250，由画家阿基利·萨尼耶于1871年遗赠给博物馆。萨尼耶并未来过中国，此画册应是从其他商人或古董商手中购得。从画册形制、纸质和绘画风格来看，此画册应与萨尼耶捐赠的混杂题材画册（MAH.1871.1.251）为同时期之作，故将其年代判断为19世纪中期。

画册包括十二幅描绘鱼类的外销画。这类绘画的出现与当时西方盛行的崇尚科学之观念不无关系。欧洲的动植物学家渴望了解和研究世界各地不同品种生物的形态与特质，因此他们常常委托来华官员、商人、旅者为他们带去动植物的标本或图像。孔佩特在对英国东印度公司驻广州的茶叶检验员美士礼富师的研究中指出："他1831年最后返回家时，带回了大量各式各样的有关鱼的标本。这些标本是他在澳门和广州时收集的。这些标本中，有些是干的和装好架的，其他的则用酒精进行保护。通过其他船，他还寄回了中国植物的种子，以及杜鹃花、山茶花、菊花、牡丹、玫瑰花的标本。最突出的则是数以千计的精细的水彩画，是他委托广州和澳门的中国艺术家们画的。这些画表现着植物、昆虫、鱼、鸟和极少的哺乳动物、爬行动物、甲壳纲动物、软体动物等的标本。"[1]彼时，携带动植物标本或动植物题材绘画回国，在来华西方人中蔚然成风。

这套画册中的画，描摹细腻，线条顺畅，色泽柔美，将鱼类绘制得晶莹剔透。鱼的身姿游态也颇富美感，或张开鱼鳍，或扭转身躯，或甩动尾巴，可感受到它们游曳时的动态感和自由自在。总之，此画册具有较高的审美价值和科学研究价值。

① Patrick Conner, *George Chinnery: 1774−1852: Artist of India and the China Coast*, Woodbridge: Antique Collectors' Club, 1993, pp.226-227.

▲ **前封面**

MAH.1871.1.250a

约 19 世纪中期

硬纸板丝绸面

高 24 厘米，宽 32 厘米

▲ 后封面

MAH.1871.1.250n
约 19 世纪中期
硬纸板丝绸面
高 24 厘米，宽 32 厘米

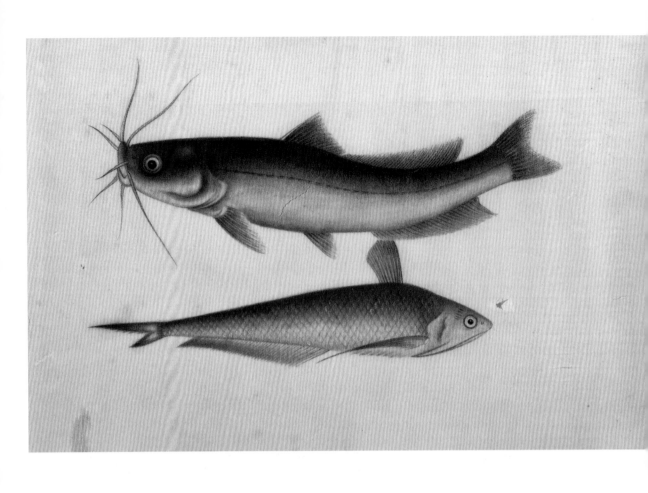

▲ 鱼类（一）

MAH.1871.1.250b
约 19 世纪中期
通草纸水彩画
画心：高 18.5 厘米，宽 27.5 厘米

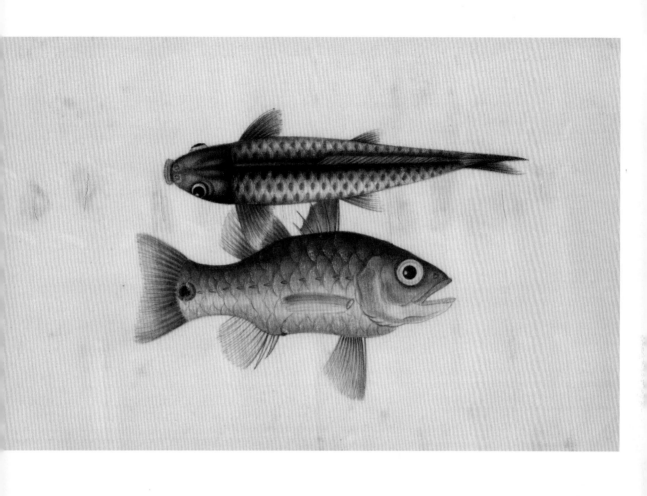

▲ 鱼类（二）

MAH.1871.1.250c

约 19 世纪中期

通草纸水彩画

画心：高 18.5 厘米，宽 27.5 厘米

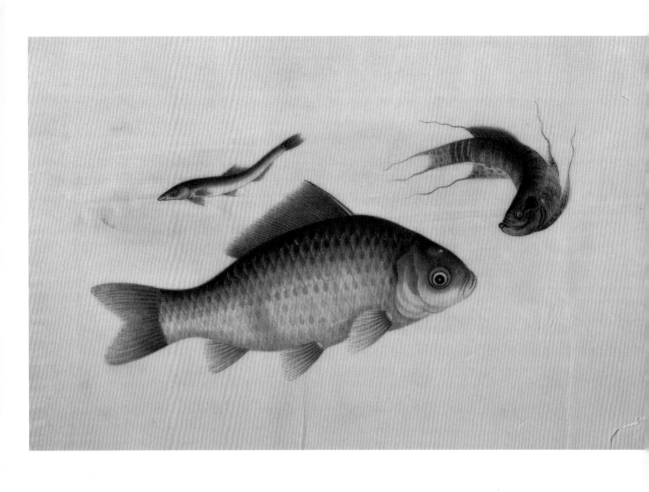

▲ **鱼类（三）**

MAH.1871.1.250d

约 19 世纪中期

通草纸水彩画

画心：高 18.5 厘米，宽 27.5 厘米

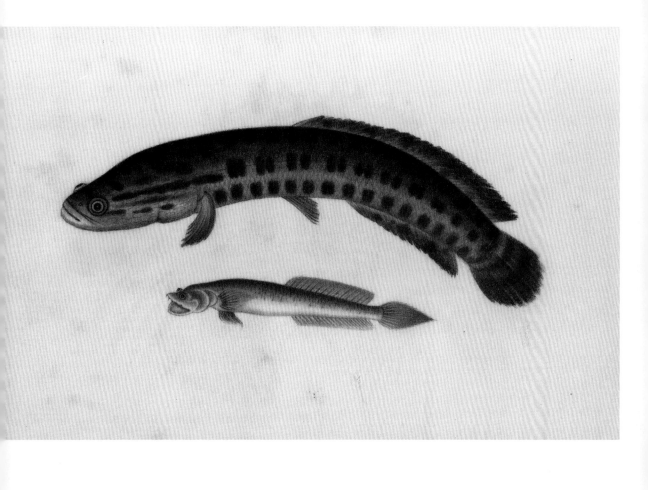

▲ **鱼类（四）**

MAH.1871.1.250e

约 19 世纪中期

通草纸水彩画

画心：高 18.5 厘米，宽 27.5 厘米

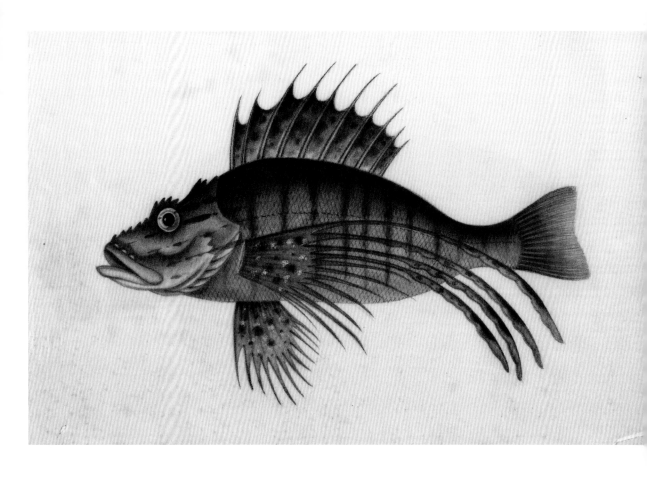

▲ **鱼类（五）**

MAH.1871.1.250f

约 19 世纪中期

通草纸水彩画

画心：高 18.5 厘米，宽 27.5 厘米

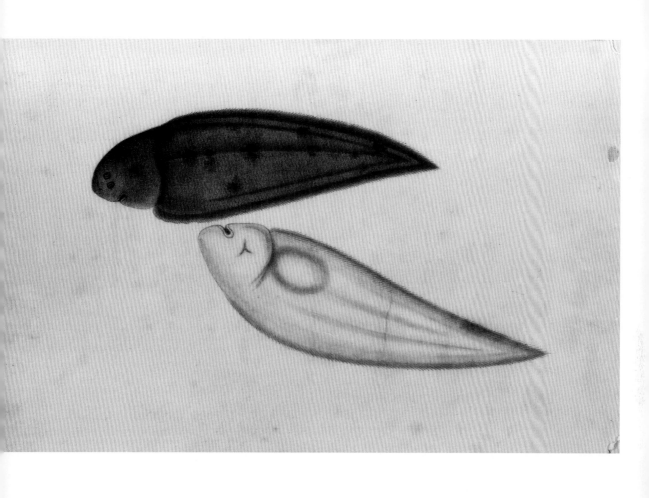

▲ 鱼类（六）

MAH.1871.1.250g

约 19 世纪中期

通草纸水彩画

画心：高 18.5 厘米，宽 27.5 厘米

▲ 鱼类（七）

MAH.1871.1.250h

约 19 世纪中期

通草纸水彩画

画心：高 18.5 厘米，宽 27.5 厘米

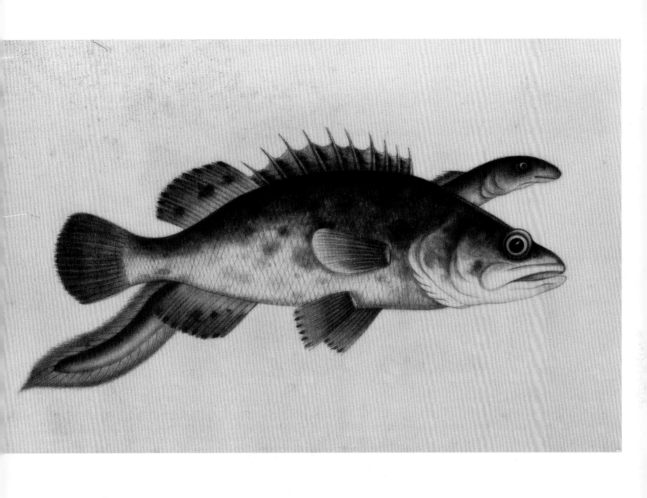

▲ 鱼类（八）

MAH.1871.1.250i

约 19 世纪中期

通草纸水彩画

画心：高 18.5 厘米，宽 27.5 厘米

▲ 鱼类（九）

MAH.1871.1.250j

约 19 世纪中期

通草纸水彩画

画心：高 18.5 厘米，宽 27.5 厘米

▲ 鱼类（十）

MAH.1871.1.250k
约 19 世纪中期
通草纸水彩画
画心：高 18.5 厘米，宽 27.5 厘米

▲ 鱼类（十一）

MAH.1871.1.2501

约 19 世纪中期

通草纸水彩画

画心：高 18.5 厘米，宽 27.5 厘米

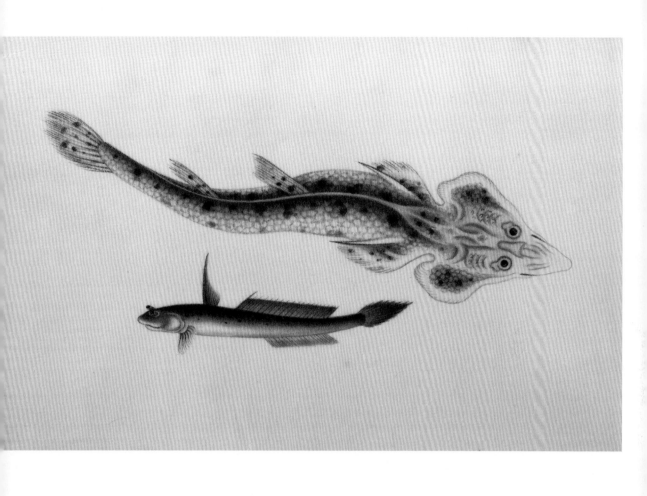

▲ 鱼类（十二）

MAH.1871.1.250m

约 19 世纪中期

通草纸水彩画

画心：高 18.5 厘米，宽 27.5 厘米

花卉

花卉植物是外销画的常见题材。这类绘画的产生，一方面与中国传统绘画有关。中国传统工笔画常以花鸟为题材，外销画师除借鉴西方画技外，也沿袭中国传统技法，因此易受传统工笔画题材和技法的影响。另一方面则与西方博物学的兴起以及西方人采集中国植物的热潮有关。18 世纪末到 19 世纪初，许多博物学家跟随访华使团、商队来到中国，希望能够进入中国内陆采集植物标本，但清政府严苛的政策使他们并不能得偿所愿。许多暂居广州的植物学家聘请中国画师为他们绘制植物图画，例如英国国王乔治三世（George Ⅲ，1738—1820）御用园艺家之一克尔（William Kerr，？—1814）曾于 1803 年来到中国，雇用中国画师绘制了八十余幅植物图画带回英国。[1] 西方人在雇用中国画师时，首先会对他们进行培训，让他们建立起博物图画的概念，以保证绘画的准确性和科学性，一些绘画中还出现了植物的剖面图，以此确保全方位展现植物的形态。19 世纪以后，植物题材外销画不再限于博物学家的科考需求，因而对植物精确性的要求也大大降低。[2]

由此，花卉植物题材外销画的发展可以划分为三个阶段。18 世纪 90 年代之前的外销画，大都仍遵守传统画法的布局与形态。18 世纪 90 年代到 19 世纪 30 年代，为了满足顾客对亚洲植物的科学研究需要，花卉植物绘画趋向写实。此后的第三阶段，花卉植物题材外销画的准确性大大降低，观赏性超过了学术性，其销售对象已不是专业的研究者，而是对花卉有兴趣的非专业购买者。[3] 拉罗谢尔艺术与历史博物馆所藏花卉题材外销画一册八幅，没有绘制花卉、果实或枝叶剖面图，在笔法的细致程度、比例的精准度等方面，较如实逼真的博物图画尚有差距，因而属于观赏性外销画，不似 19 世纪 40 年代前之作。再考虑画册形制、纸质和绘画风格等因素，将其年代判断为 19 世纪中期或更晚。

其中四幅描绘了镂空藤编织篮中的插花。这些织篮都有一根较高挂杆，或许说明当时人们有将各式鲜花植物搭配组合，放入织篮悬挂起来，用以装饰的喜好。在花卉上添加一只蝴蝶或其他昆虫，也是这类题材外销画常见的组合模

① Craig Clunas, *Chinese Export Watercolour*, London: Victoria and Albert Museum, 1984, p.84.

② Craig Clunas, *Chinese Export Watercolour*, London: Victoria and Albert Museum, 1984, p.83.

③ 英国维多利亚阿伯特博物院、广州市文化局等编：《18—19 世纪羊城风物：英国维多利亚阿伯特博物院藏广州外销画》，上海古籍出版社，2003 年，第 7 页。

式。例如其中一幅画中，画面下方的蝴蝶展开翅膀，正飞向一朵绽放的花朵，画面上方的花苞上则趴着一只绿色昆虫，蹬起后腿，蓄势待发，似乎正要向前跳跃。这样的搭配或许也是受中国传统花鸟绘画的影响，在静态的植物中加入动态的元素，呈现出一片生机勃勃的景象。

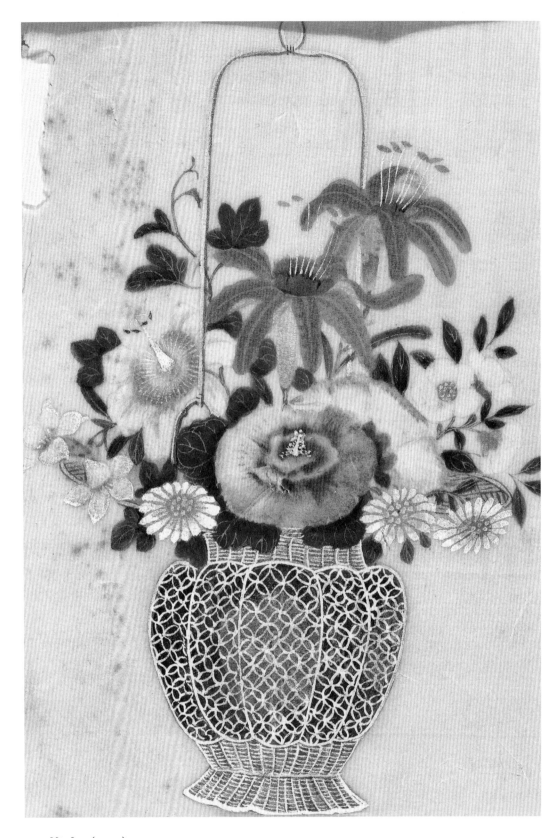

▲ 花卉（一）

尚未编号　约19世纪中期　通草纸水彩画　画心：高16厘米，宽11厘米

▲ 花卉（二）

尚未编号　约19世纪中期　通草纸水彩画　画心：高16厘米，宽11厘米

▲ 花卉（三）

尚未编号　约19世纪中期　通草纸水彩画　画心：高16厘米，宽11厘米

▲ 花卉（四）

尚未编号　约 19 世纪中期　通草纸水彩画　画心：高 16 厘米，宽 11 厘米

▲ 花卉（五）

尚未编号　约19世纪中期　通草纸水彩画　画心：高16厘米，宽11厘米

▲ 花卉（六）

尚未编号　约19世纪中期　通草纸水彩画　画心：高16厘米，宽11厘米

▲ 花卉（七）

尚未编号　约19世纪中期　通草纸水彩画　画心：高16厘米，宽11厘米

▲ 花卉（八）

尚未编号　约19世纪中期　通草纸水彩画　画心：高16厘米，宽11厘米

菩提叶画：花卉与昆虫

此画册编号 MAH.1871.1.178，由画家阿基利·萨尼耶于 1871 年遗赠给博物馆。萨尼耶并未来过中国，此画册应是从其他商人或古董商手中购得。画册第一页有一印章："Youqua Painter old Street No.34"。可知此画册为著名外销画家煜呱的作品。煜呱活跃于约 1840 至 1870 年，曾以通草纸画、线描画和油画闻名，大型风景画最为出众。画室最初的商标为 "Youqua Painter old Street No.34"，可知其位于广州旧中国街（Old China Street）。后来的商标则增加了香港地址 "Queen's Road No.107，中环怡兴煜呱"，这显然是煜呱画室在香港与广州同时经营的产物。其作品现主要见于英国剑桥大学菲茨威廉博物馆和美国迪美博物馆。迪美博物馆所藏约 1855 年的煜呱画室画册上，已用了增加香港地址后的商标，[①] 由此可判断此单有广州地址商标的画册年代在 1855 年之前，煜呱始活跃的 1840 年之后。

Old Street，即靖远街，是位于广州十三行商馆附近的一条街。十三行商馆区位于广州城外，沿珠江而建。清政府规定在广外商及官员只能在此区域活动，不准进城。1760 年公行成立，政府与公行合作，决定将所有参与外贸的中国商户纳于更严密的监督与管理之下。是年公行便出资在商馆区建了一条新街，即靖远街，后来被外国人称作中国街（China Street），商馆区各处的中国商户都须迁至此街。其后豆栏街（Hog Lane）和十三行街也成为对外国人开放的商铺街。1822 年商馆区发生大火，其后重建，增加了一条同文街，外国人称之为新中国街（New China Street），[②] 而靖远街即成为 "Old China Street"。除与公行的生意外，外商很大部分的购买都是在这几条街的商铺中进行，一些美国人甚至从这些商铺购买了大部分货物，比从公行购买的还多。[③] 在外国人仅被允许自由行走的商馆区街道上，各类商铺遍布，所售货物种类极多，其中便包括不少绘制、出售中国画的画坊，第 34 号便是煜呱的画室。

此画册所含为以菩提叶为材质的花与昆虫题材外销画。类似材质的绘画还可见于俄罗斯圣彼得堡的埃尔米塔日博物馆（The State Hermitage Museum）、英国伦敦的大英博物馆、荷兰的阿姆斯特丹博物馆（Amsterdam Museum）和广州

① Carl L. Crossman, *The Decorative Arts of the China Trade:Paintings, Furnishings and Exotic Curiosities,* Woodbridge: Antique Collectors' Club, 1991, pp.201-202.

② Paul A. Van Dyke, Maria Kar-wing Mok, *Images of the Canton Factories 1760−1822: Reading History in Art*, Hong Kong: Hong Kong University Press, 2015, pp. 83-98.

③ Paul A. Van Dyke, *Merchants of Canton and Macao: Politics and Strategies in Eighteenth-Century Chinese Trade*, Hong Kong: Hong Kong University Press, 2011, pp.10-12.

十三行博物馆等。菩提叶在绘画之前要浸泡三周左右，以此除去薄壁组织，只留下网状叶脉，再涂上鱼胶，之后才能在上面作画。[①] 由于这类绘画材质特殊、色泽鲜艳，因此引发了人们的兴趣。这类材质绘画的题材以花卉、昆虫为主，还有宗教、人物等。

这套外销画中每一幅都绘有明艳怒放的鲜花，美丽的蝴蝶或蜜蜂飞舞其侧，展现出一片盎然生趣。画面颜色鲜艳明亮，笔法细腻，布局考究，赏心悦目。关于花卉题材外销画，请另参本书《花卉》图册的题解。

① Rosalien van der Poel, *Made for Trade, Made in China, Chinese Export Paintings in Dutch Collection: Art and Commodity*, 2016, pp.120. ［美］卫三畏：《中国总论》，陈俱译，上海古籍出版社，2014 年，第 659 页。

▲ 前封面内页

MAH.1871.1.178a　约 1840—1855　高 18.4 厘米，宽 14.7 厘米

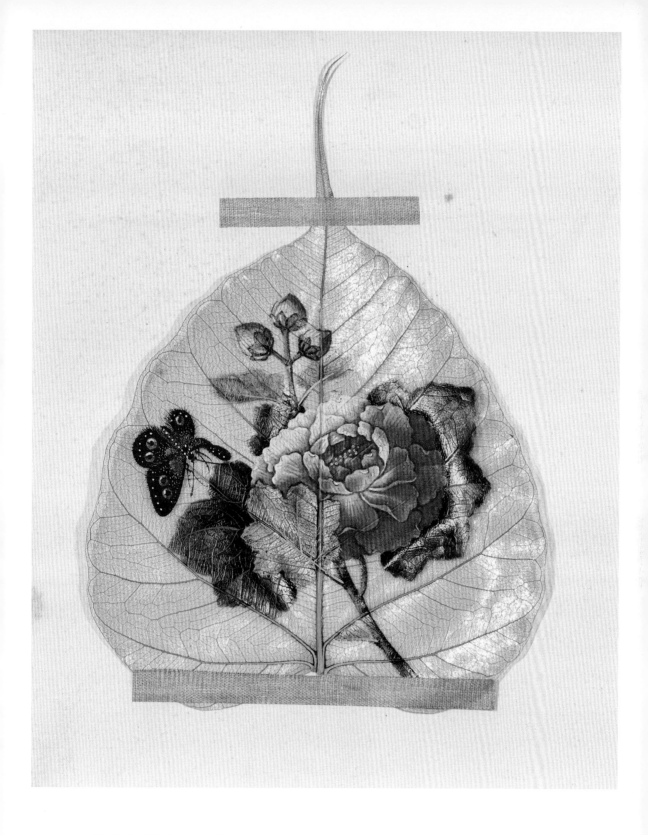

▲ 花卉与昆虫（一）

MAH.1871.1.178b　约 1840—1855　菩提叶水彩画　画心：高 18.4 厘米，宽 14.7 厘米

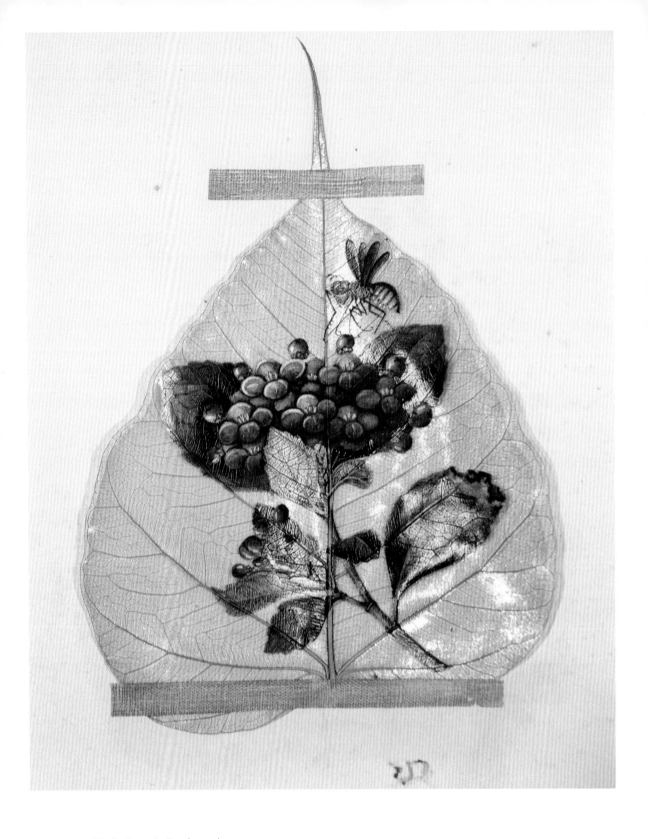

▲ 花卉与昆虫（二）

MAH.1871.1.178c 约 1840—1855 菩提叶水彩画 画心：高 18.4 厘米，宽 14.7 厘米

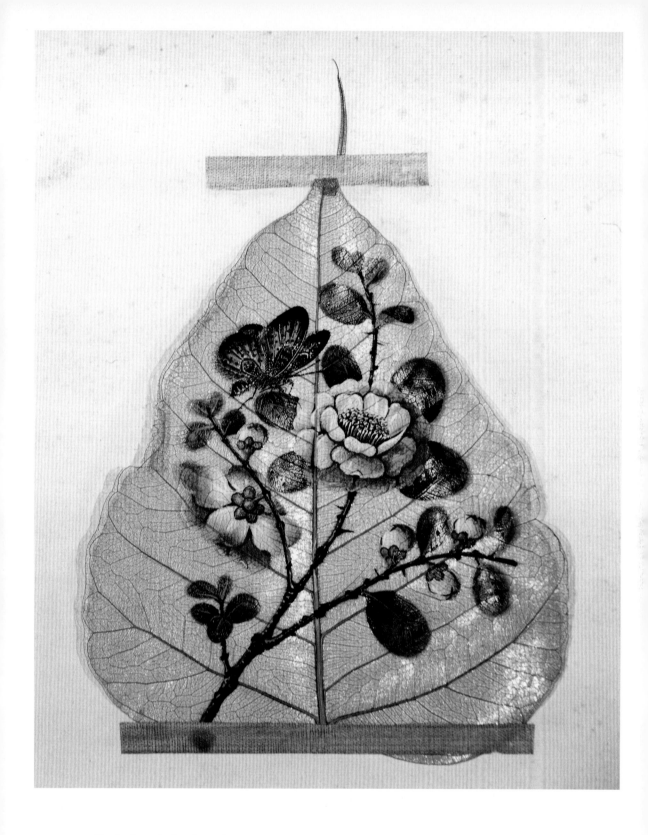

▲ 花卉与昆虫（三）

MAH.1871.1.178d　约 1840—1855　菩提叶水彩画　画心：高 18.4 厘米，宽 14.7 厘米

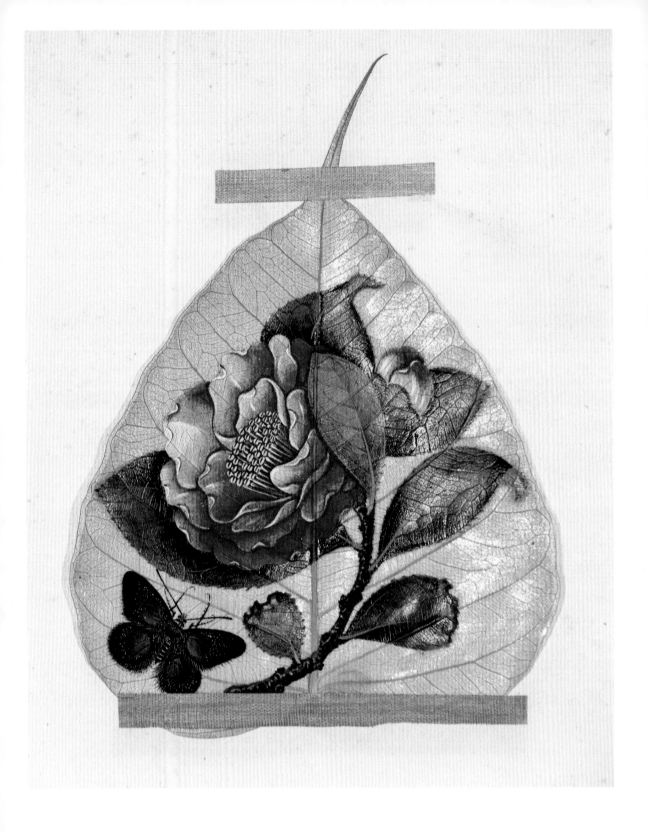

▲ 花卉与昆虫（四）

MAH.1871.1.178e　约 1840—1855　菩提叶水彩画　画心：高 18.4 厘米，宽 14.7 厘米

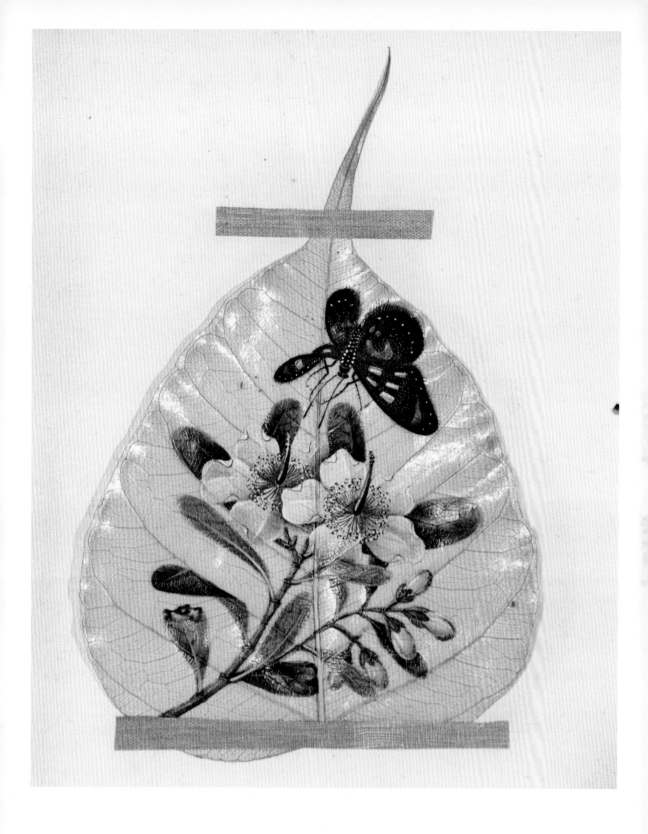

▲ 花卉与昆虫（五）

MAH.1871.1.178f　约 1840—1855　菩提叶水彩画　画心：高 18.4 厘米，宽 14.7 厘米

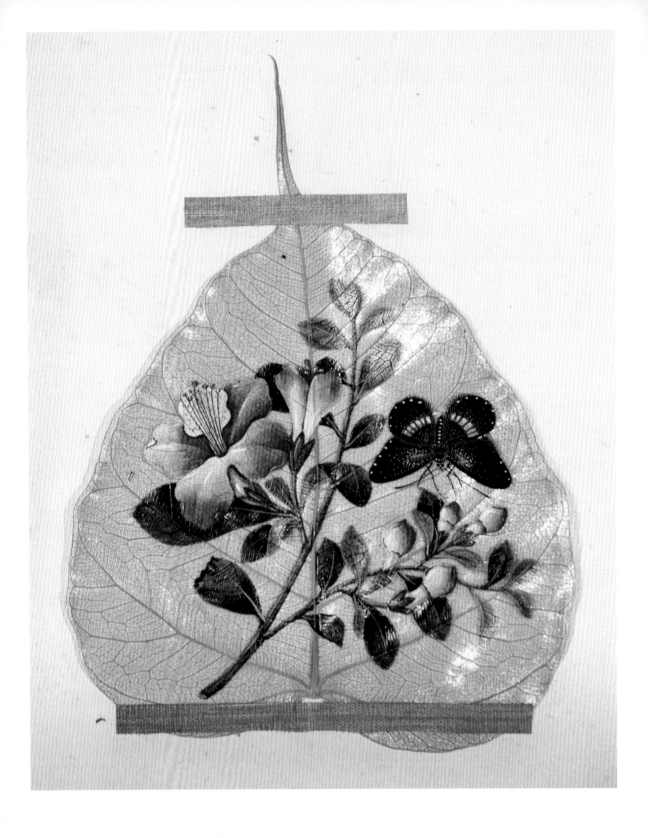

▲ 花卉与昆虫（六）

MAH.1871.1.178g　约 1840—1855　菩提叶水彩画　画心：高 18.4 厘米，宽 14.7 厘米

▲ 花卉与昆虫（七）

MAH.1871.1.178h　约 1840—1855　菩提叶水彩画　画心：高 18.4 厘米，宽 14.7 厘米

▲ 花卉与昆虫（八）

MAH.1871.1.178i　约 1840—1855　菩提叶水彩画　画心：高 18.4 厘米，宽 14.7 厘米

▲ 花卉与昆虫（九）

MAH.1871.1.178j　约 1840—1855　菩提叶水彩画　画心：高 18.4 厘米，宽 14.7 厘米

混杂题材

此画册编号 MAH.1871.1.251，由画家阿基利·萨尼耶于 1871 年遗赠给博物馆。萨尼耶并未来过中国，此画册应是从其他商人或古董商手中购得。其中一幅画上绘有题着"同孚名茶"的茶箱（MAH.1871.1.251h）。同孚行是广州十三行商人潘启家的产业，原名同文行，嘉庆二十年（1815）更名为同孚行。[1] 可知，此画册的产地应为广州，或与广州临近、画家经常两地同时经营的香港，其年代一定在 1815 年之后。画册中还有一幅描绘戏曲舞台上龙舟表演的画（MAH.1871.1.251f），与查西隆男爵于约 1858 至 1860 年购于香港的一幅外销画（MAH.1871.6.157f）十分相似，因此我们将它们定位在同一时段，即 19 世纪中期。

同一画册中包含不同题材甚至来自不同画室之作，在外销画中并不稀见。或是由于欧洲人将购得的不同画册重新组装而形成，或是由于广州和香港的销售商为迎合消费者，将不同画室、主题之作组装后售卖而形成。后一种情况在 19 世纪下半叶尤为常见[2]，此画册应即后一种。自鸦片战争后的 19 世纪中期，西方人可以更随意地进入中国，特别是照相术的发明，使外销画提供情报的功能丧失殆尽，更多地转变为旅游纪念品。既然有关中国的一切事物都让西方人感到新奇，购买一套混杂题材外销画册作为纪念品或馈赠品，无疑是不错的选择。

① 梁嘉彬：《广东十三行考》，广东人民出版社，2009 年，第 240 页。

② Craig Clunas, *Chinese Export Watercolours*, London: Victoria and Albert Museum, 1984, p.82.

▲ 前封面

MAH.1871.1.251a

约 19 世纪中期

硬纸板丝绸面

高 25 厘米，宽 33 厘米

▲ 后封面

MAH.1871.1.251n

约19世纪中期

硬纸板丝绸面

高25厘米，宽33厘米

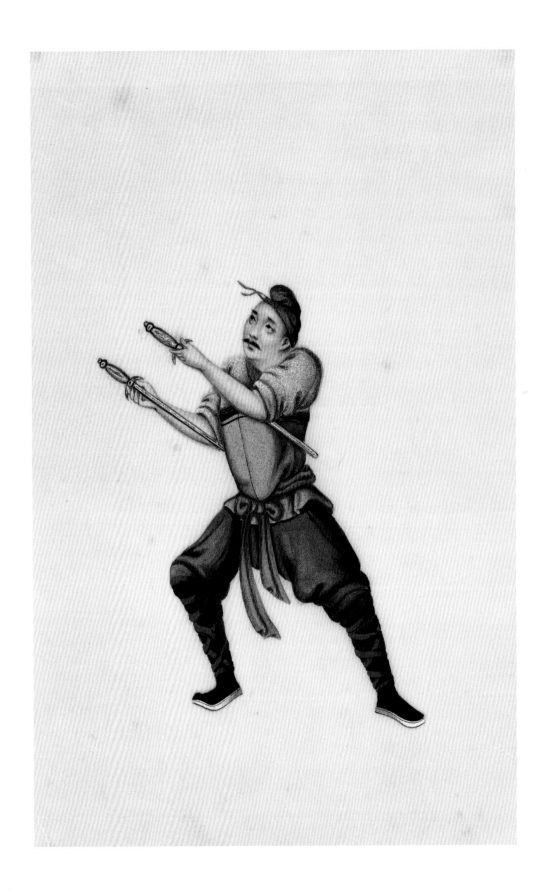

◄ 戏剧人物

MAH.1871.1.251b
约 19 世纪中期
通草纸水彩画
画心：高 27 厘米，宽 17 厘米

　　此画中虽只有一个人物，并不能显示情节，但从其装扮与身段来看，应为戏剧人物，而非武术演员或现实中的武士。单个戏剧人物题材外销画，常是从一幅戏剧演出画中提取的，此类例子颇多。此画虽暂未见其所本之戏剧演出画，但应为同类。

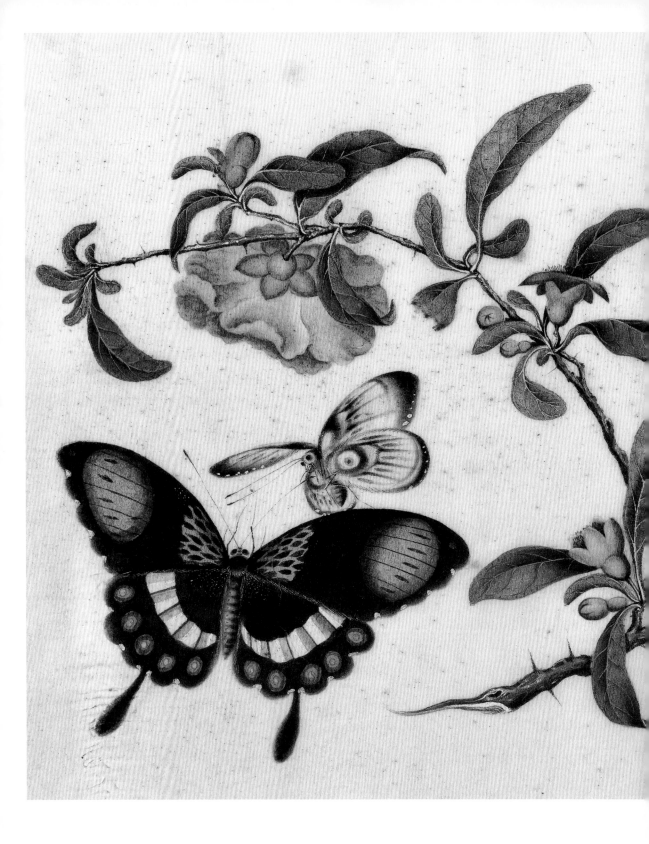

▲ 动植物（一）

MAH.1871.1.251c　约 19 世纪中期　通草纸水彩画　画心：高 17 厘米，宽 27 厘米

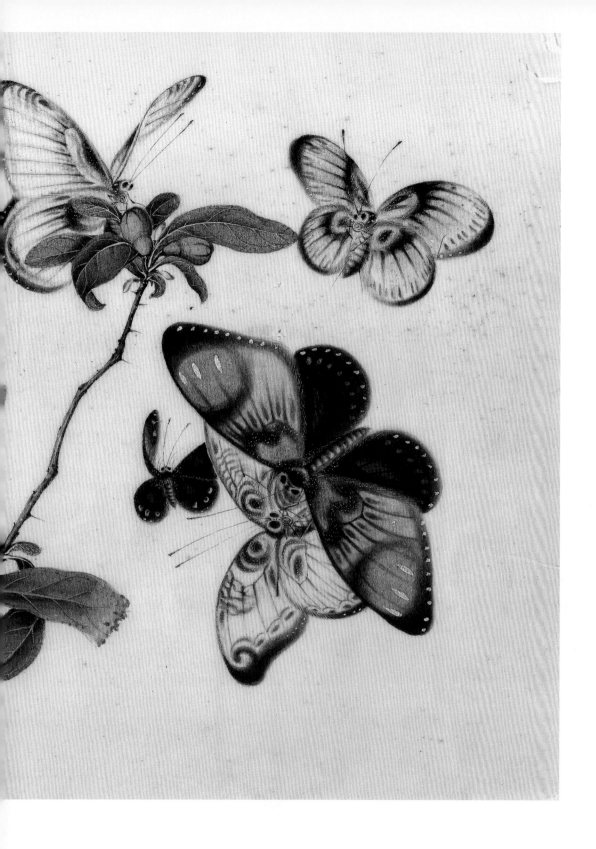

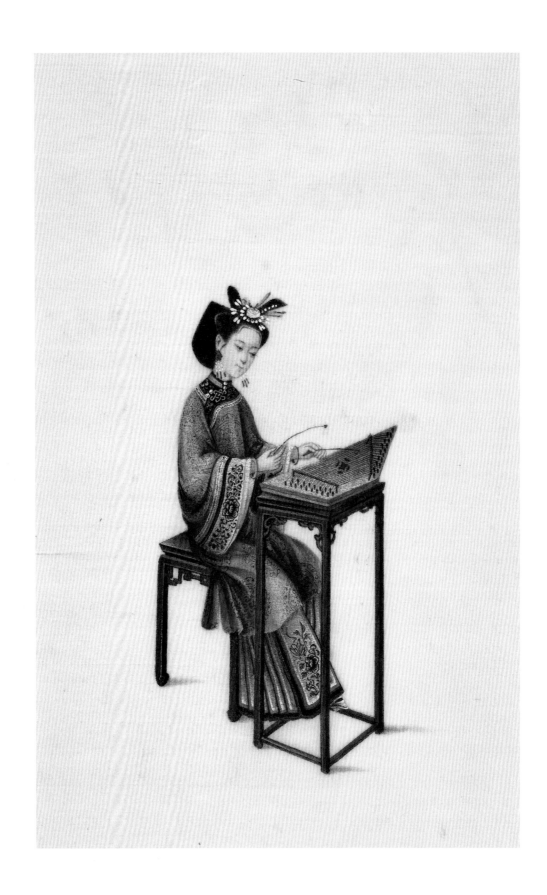

◀ 女子弹扬琴

MAH.1871.1.251d

约 19 世纪中期

通草纸水彩画

画心：高 27 厘米，宽 17 厘米

奏乐女子是外销画的常见题材，美国大都会艺术博物馆、普林斯顿大学东亚图书馆（East Asian Library, Princeton University）、费城艺术博物馆（Philadelphia Museum of Art）、德国巴伐利亚图书馆（Bayerische Staatsbibliothek）、广州十三行博物馆、番禺宝墨园等机构中，都有此主题外销画收藏。

奏乐女子是中国传统仕女画的常见题材，同主题外销画可视为对传统仕女画的继承。但外销画所绘的乐器多种多样，远较仕女画更为丰富，显然是为了满足西方人对中国乐器的猎奇心与求知欲。与传统仕女画相比，奏乐女子题材外销画更加注重画的"记录"功能，而非"审美"功能，体现了鲜明的"民族志"特征。

此画中所绘是一位正在弹扬琴的女子。明末清初，扬琴传入中国，最早流传于广州沿海一带，又作"洋琴""瑶琴""蝴蝶琴""铁线琴"等。[1]《清稗类钞》"盲妹弹唱"条目载："盲女弹唱，广州有之，谓之曰盲妹。所唱为《摸鱼歌》，佐以洋琴，悠扬入听。"[2]

画中的扬琴有两排码，是传统扬琴的形制。《清稗类钞》记载："乾隆时，钱塘有金赤泉典簿焜有，好音乐，尝听洋琴而作歌以纪之，歌曰：'……此琴来自大海洋，制度一变殊凡常。取材讵用斫桐梓，发声亦自循宫商。图形宛然如便面，中緪铁弦经百炼。钿钉栉比排两头，二十六条相贯穿。携来可击不可弹，双椎巧刻青琅玕。琴师举手指未落，满座肃听生心欢。'"[3]中国现代扬琴是创新改良之后的产物，具有三排码和分层滚轴板的独特形制，在音域和音量等方面都超越了传统扬琴，同时也根据新式扬琴的特征更新了演奏方法，促进了扬琴艺术的进步与发展。[4]这幅外销画为我们考据扬琴形制的发展提供了一定线索。

① 赵艳芳：《扬琴在中国发展的文化机理》，载《中国音乐学》2001 年第 1 期。

② 徐珂编撰：《清稗类钞》，中华书局，2010 年，第 4941 页。

③ 徐珂编撰：《清稗类钞》，中华书局，2010 年，第 4963 页。

④ 周珊：《文化视野下的中国扬琴艺术》，吉林大学出版社，2017 年，第 6—12 页。

▲ 动植物（二）

MAH.1871.1.251e 约 19 世纪中期 通草纸水彩画 画心：高 17 厘米，宽 27 厘米

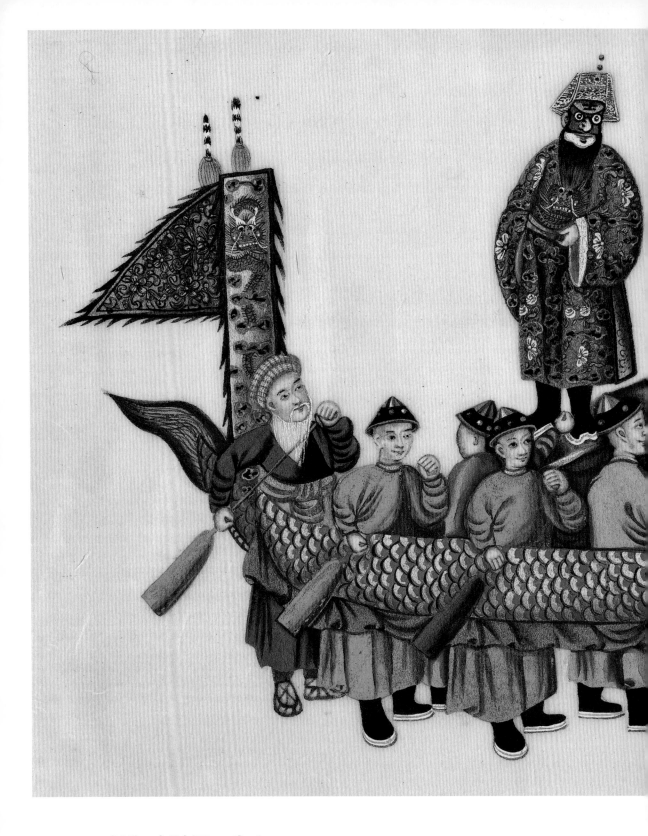

▲ 戏剧：怀沙记·升天

MAH.1871.1.251f　约 19 世纪中期　通草纸水彩画　画心：高 17 厘米，宽 27 厘米

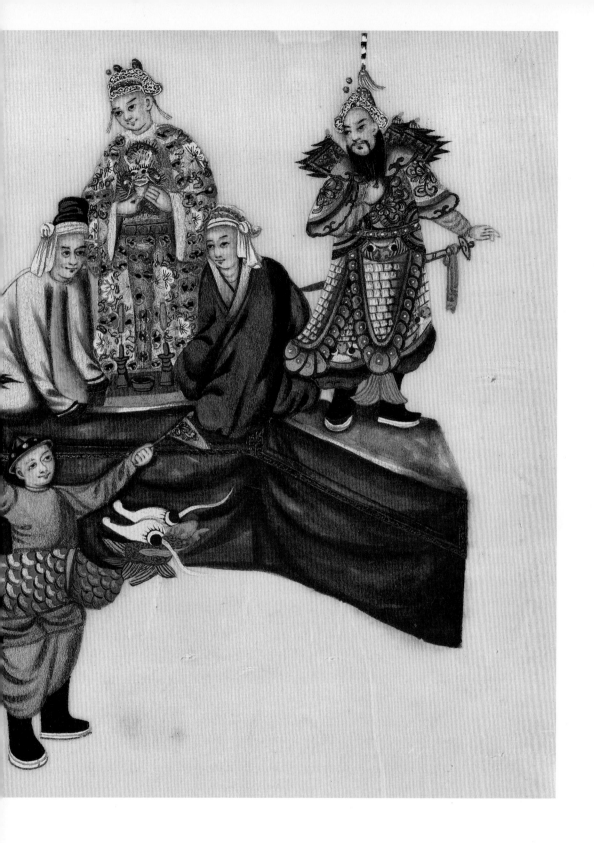

参见本书戏剧题材画册（MAH.1871.6.157）中《怀沙记·升天》的题解，以及《拉罗谢尔藏外销画与古代戏曲中的龙舟表演》一文。

▲ 动植物（三）

MAH.1871.1.251g　约19世纪中期　通草纸水彩画　画心：高17厘米，宽27厘米

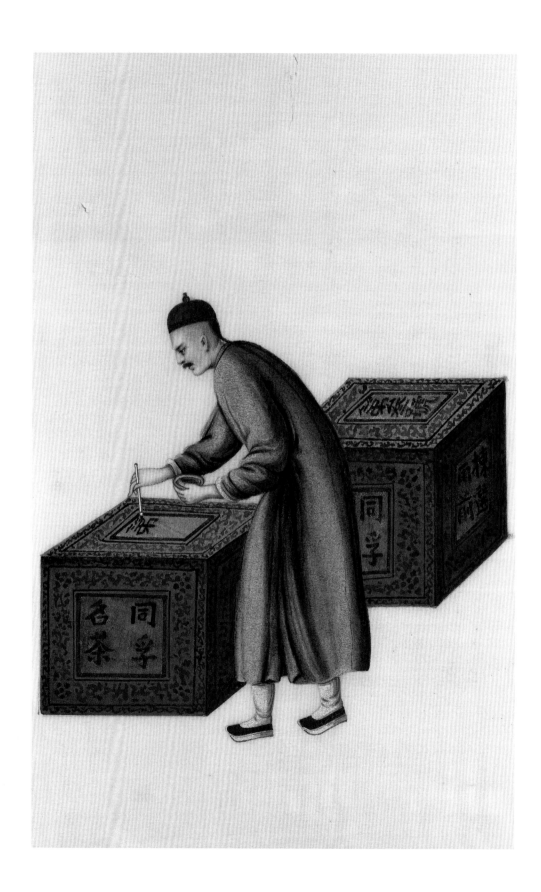

◀ 同孚行茶箱

MAH.1871.1.251h
约 19 世纪中期
通草纸水彩画
画心：高 27 厘米，宽 17 厘米

　　茶叶是清代中西贸易中的重要商品之一，产茶、制茶工序，以及茶叶的交易场面和出口情景，常被绘制在外销画中，是颇受西方人喜欢的题材之一。此画所绘为茶叶装箱完成后，在茶箱上题写商号、品种、编号以待出口的场景。画中可见，茶箱上书有"同孚名茶""拣选雨前""第三号"等字样，可知这些茶叶是同孚行经营的商品。同孚行是十三行行商潘家的产业，其创始人潘启（1714—1788），名振承，又名潘启官，外国人称之为 Puankhequa I。他是十三行商人的早期首领，居于行商首领地位近三十年。在潘振承之后，其子潘有度（1755—1820）、孙潘正炜（1791—1850）相继为行商，仍在十三行中居重要地位，外商亦称他们为潘启官（Puankhequa II、Puankhequa III）。同孚行，本名同文行，嘉庆二十年（1815）潘有度重理故业时改名。①

① 梁嘉彬：《广东十三行考》，广东人民出版社，2009 年，第 233—243 页。

▲ 横楼

MAH.1871.1.251i
约 19 世纪中期
通草纸水彩画
画心：高 17 厘米，宽 27 厘米

　　船舶画是外销画的重要类型，在各收藏机构中都较为常见，多以成套的形式出现，包含诸多船舶。此画所绘为横楼。周寿昌道光二十六年（1846）南游岭南后称："水国游船，以粤东为最华缛，苏杭不及也。船式不一，总名为紫洞艇。"① 光绪十年（1884）铅印的张心泰《粤游小志》卷三写道："河下紫洞艇，悉女闾也。艇有两层，谓之横楼。"② 可知两层之紫洞艇即为横楼。横楼体大宽阔，但"舟底甚浅，上重下轻，偶遇风涛，动至危险，故每泊而不行"③。

　　横楼多用作高档妓船或游船。大英图书馆藏有一幅嘉庆五至十年（1800—1805）的外销画，题名为"横楼"，所在画册目录上有说明："Wang-low. Large kind of Boat for the accommodation of Prostitutes"。（译：横楼，妓女住宿的一种大船）④ 清人黄璞《珠江女儿行》称："珠江有女舟为居，……醉倚人肩香满席，摸鱼歌唱月中船。"⑤ 周寿昌咏紫洞艇："二八亚姑拍浪浮，十三妹仔学梳头。琵琶弹出酸心调，到处盲姑唱粤讴。"⑥ 可见横楼上的妓女也是歌女，能够演唱粤讴、摸鱼歌等。

　　① 〔清〕周寿昌：《周寿昌集》，王建、田吉校点，岳麓书社，2011 年，第 333 页。
　　② 陈建华、曹淳亮主编：《广州大典》第 34 辑《史部地理类》第 22 册，广州出版社，2015 年，第 333 页。
　　③ 民国二十年刊《番禺县续志》卷四四，见《中国方志丛书》第 49 号，成文出版社，1967 年，第 623 页。
　　④ 王次澄、吴芳思、宋家钰、卢庆滨编著：《大英图书馆特藏中国清代外销画精华》第 6 卷，广东人民出版社，2011 年，第 139 —140 页。
　　⑤ 黄任恒编纂：《番禺河南小志》，黄佛颐参订，罗国雄、郭彦汪点注，广东人民出版社，2012 年，第 80 页。
　　⑥ 〔清〕周寿昌：《周寿昌集》，王建、田吉校点，岳麓书社，2011 年，第 333 页。

▲ 后妃

MAH.1871.1.251j 约 19 世纪中期 通草纸水彩画 画心：高 27 厘米，宽 17 厘米

▲ 劳作

MAH.1871.1.251k　约19世纪中期　通草纸水彩画　画心：高17厘米，宽27厘米

◀ 戏剧武技

MAH.1871.1.2511
约 19 世纪中期
通草纸水彩画
画心：高 27 厘米，宽 17 厘米

　　此画的其他版本，还可见于普林斯顿大学东亚图书馆所藏纸本线描外销画
（East Asian Library, Princeton University, Rare Books. ND1044. Z46 1840）。普
林斯顿大学所藏，除与此画内容相同的一幅外，还包括另外十一幅展现武技的外
销画。这些画看不出情节，更像是单纯的武技或杂耍表演，广州本地戏班的演剧
中也常有类似的技艺表演，"但工技击，以人为戏"[1]是其表演特征。广州本地
班所演戏剧中的武技也常被绘于外销画中，《打大翻》《快推跟抖》《车大镲》
等戏曲武技题材外销画颇为常见，例如大英博物馆（1885,1216,0.3.1-12）、广州
粤剧艺术博物馆的藏画。[2]与三画对比，此画及普林斯顿大学所藏的其他武技题
材画，都可能是在展现戏剧表演。

　　[1]　[清]杨懋建：《梦华琐簿》，见傅谨主编：《京剧历史文献汇编·清代卷》一，凤
凰出版社，2011 年，第 498 页。
　　[2]　张晨：《〈清代水墨纸本线描戏曲人物故事图册〉初探》，载《文博学刊》2021
年第 2 期。

▲ 动植物（四）

MAH.1871.1.251m　约19世纪中期　通草纸水彩画　画心：高17厘米，宽27厘米